일 러 스 트 의 첫 걸 음
능숙하게 그리는 노하우
안정적으로 돈을 버는 방법

그림 잘 그리는 법

그림 잘 그리는 법

E GA FUTSUNI UMAKU NARU HON

©2021 Yo Shimizu

First published in Japan in 2021 by SB Creative Corp., Tokyo.
Korean translation rights arranged with SB Creative Corp.
through Shinwon Agency. Co.

ISBN : 978-89-314-6747-5
ISBN : 978-89-314-5990-6(세트)

독자님의 의견을 받습니다.
이 책을 구입한 독자님은 영진닷컴의 가장 중요한 비평가이자 조언가입니다. 저희 책의 장점과 문제점이
무엇인지, 어떤 책이 출판되기를 바라는지, 책을 더욱 알차게 꾸밀 수 있는 아이디어가 있으면 팩스나 이
메일, 또는 우편으로 연락주시기 바랍니다. 의견을 주실 때에는 책 제목 및 독자님의 성함과 연락처(전화
번호나 이메일)를 꼭 남겨 주시기 바랍니다. 독자님의 의견에 대해 바로 답변을 드리고, 또 독자님의 의견
을 다음 책에 충분히 반영하도록 늘 노력하겠습니다.
파본이나 잘못된 도서는 구입처에서 교환 및 환불해드립니다.

이메일 : support@youngjin.com
주 소 : (우)08507 서울특별시 금천구 가산디지털1로 128 STX-V타워 4층 401호 (주)영진닷컴 기획팀
등 록 : 2007. 4. 27. 제16-4189호

STAFF

저자 요-시미즈 | **번역** 고영자 | **총괄** 김태경 | **기획** 김연희 | **디자인·편집** 김유진
영업 박준용, 임용수, 김도현 | **마케팅** 이승희, 김근주, 조민영, 채승희, 김민지, 임해나, 김도연
제작 황장협 | **인쇄** 예림인쇄

우리 주위에는 멋진 그림들이 넘쳐 나고 있습니다.

최근에는 게임이나 애니메이션, 만화뿐만 아니라 소설, 광고, 뮤직비디오 등 모든 엔터테인먼트 안에서 그림이 활약하여 폭넓은 세대의 사람들에게 사랑받고 세계에까지 뻗어 나가고 있습니다.

재미있는 게임을 하고 놀았을 때, 감동하는 애니메이션을 보았을 때, 설레는 뮤직비디오를 보았을 때 '나도 이런 그림을 그려 보고 싶다!'라고 동경한 적은 없나요?

이 책은 그림 그리는 것을 동경하고 있지만 무엇부터 시작해야 할지 모르는 초급자, 그림을 더 잘 그리고 싶은 중급자, 일러스트레이터가 되고 싶다고 생각하는 프로 지망생, 지금도 그림 그리는 일을 직업으로 하고는 있지만 그림으로 돈을 더 벌고 싶다고 생각하는 프로까지 그림과 관련된 모든 고민을 안고 있는 사람들에게 현역으로 활동하고 있는 일러스트레이터의 경험을 살려 안내하는 책입니다.

현역으로 활동한다고는 해도 그림 그리는 일에는 여러 장르가 있기 때문에 간단하게 저자인 저, 요-시미즈를 소개하겠습니다. 저는 학창시절부터 SNS를 중심으로 일러스트 투고를 시작해 현재는 프리랜서의 일러스트레이터로 활동하고 있습니다. 가장 자신 있는 장르는 판타지나 SF 등 현실에는 존재하지 않는 세계를 디자인하고 그림으로 형상화하는 것입니다.

구체적인 업무 내용을 이야기해 보면 게임 『FINAL FANTASY VII REMAKE』에서는 건물이나 맵 등의 디자인, 『케모노 프렌즈 3』에서는 카드 일러스트, 『Identity V-제5인격』에서는 이벤트용 광

고 일러스트 등 다양한 작품에 참가하고 있습니다. 애니메이션에서는 영화 『갑철성의 카바네리 해문결전』이나 TV 애니메이션 『Vivy-Fluorite Eye's Song-』, Netflix 오리지널 애니메이션 등에서 이미지 보드를 주로 담당하고 있습니다. 실물 크기의 움직이는 건담이 전시되고 있는 『GUNDAM FACTORY YOKOHAMA』에서는 건담의 굿즈 일러스트, 코믹마켓 97에서는 공식 운영으로 발매되는 쇼핑백 일러스트와 같이 굿즈 일러스트를 그리기도 합니다.

그 밖에도 Adobe사의 의뢰로 Photoshop 광고나 메이킹 동영상을 제공하거나 iPad 앱 『Adobe Fresco』의 테스터로서 개발에 협력, 만화의 디자인 협력, 『히프노시스 마이크』 등의 세계관 디자인, 라이트 노벨, 일반 서적의 표지나 삽화 등 그림이 필요한 다양한 장르의 일을 하고 있습니다.

이와 같이 엔터테인먼트의 다양한 영역에서 일을 해온 경험을 살려 여러분의 꿈을 이룰 수 있도록 돕고자 이 책을 집필하였습니다. 또한 이 책에서 「그림」 또는 「일러스트」라는 말은 저의 업무 내용을 봐도 알 수 있듯이 게임이나 애니메이션 등의 상업 작품에 사용되는 것을 가리킵니다. 서양화, 일본화, 추상화, 현대 아트 등의 장르에 대해서는 이 책에서는 언급하지 않습니다.

이 책은 다른 책에는 없는 두 가지 특징이 있습니다. 첫 번째는 「그림을 잘 그리는 사람이 무의식적으로 하는 『보통』의 기술은 잘 설명되지 않는 점에 주목한 것」, 두 번째는 「이 책 한 권으로 초보자부터 프로까지 고민을 해결하는 것」입니다.

첫 번째 특징은, 이 책에서 「보통」이라고 하는 것은 그림을 잘

그리는 사람이나 그림 그리는 일을 직업으로 하고 있는 사람이 「보통 러프를 그립니다」라든가 「보통으로 연습했습니다」 등 한마디로 흘려버리는 비밀의 부분입니다. 사실 그림에 있어서 정말 중요한 부분은 잘 이야기하지 않습니다. 왜냐하면 그런 부분은 몸에 밴 습관이나 무의식적으로 하고 있기 때문입니다. 무의식적인 동작은 말하기 어렵고 다른 사람에게 설명하기 어렵습니다. 예를 들면 「걷다」라는 동작을 설명하는 느낌입니다. 걸을 때는 우선 오른발을 들어 올리고 동시에 왼손을 흔들고, 중심을 앞으로……와 같이 평상시 별로 생각하지 않고 행동하는 것을 설명하는 것은 힘듭니다. 하나하나의 동작에 의미나 이유를 설명하는 것은 매우 어렵지만 이 책은 그것을 철저하게 언어화했습니다. 이처럼 그림을 잘 그리는 사람의 「보통」을 알아야 당신의 기술이 비약적으로 향상됩니다.

두 번째 특징은 독자의 타깃입니다. 이 책과 같은 기법서는 일반적으로 초보자용, 프로용으로 책 하나하나에 개별적인 타깃이 정해져 있습니다. 그러나 이 책은 PART 1(챕터 1, 2)은 초보자, PART 2(챕터 3~8)는 중급자, PART 3(챕터 9, 10)은 프로 지망생과 프로 대상의 타깃으로 되어 있습니다. 즉, 이 책은 초보자부터 프로가 될 때까지 그 사람의 「그림을 그리는 인생」을 계속 서포트할 수 있는 책입니다. 챕터 1부터 챕터 10까지 읽으면서 처음의 연습 방법부터 진학이나 취업, 그림 그리는 일을 직업으로 하여 독립하는 방법까지 모든 것을 알 수 있습니다.

아직 초보자이거나 프로가 되는 것을 생각하지 않는 사람이라면 3부 내용은 너무 어려워서 나에게 맞지 않는다고 생각할 수 있

습니다. 안심하세요! 어느 장이나 가능한 한 전문 용어는 사용하지 않고 알기 쉽게 설명하기 때문에 단순한 읽을거리로써「그림 그리는 일을 직업으로 하며 살아가는 사람」을 들여다보는 체험을 할 수 있습니다. 보통은 그림 그리는 일이 직업인 사람이 주변에 많지 않기 때문에 즐거운 체험이 될 것입니다.

조금 더 자세히 각 부를 소개하겠습니다.

PART 1「그림 그리기를 시작하고 싶다」(챕터 1, 2)에서는 초보자를 위한 첫걸음입니다. 그림을 전혀 그린 적이 없어서 무엇을 해야 할지 모르겠다고 생각하여 '먼저 무엇을 그려야 할까? 무엇을 연습해야 할까? 어떤 도구를 갖춰야 할까?'라는 첫 번째 고민을 해결하고 그림 그리는 것을 좋아하게끔 만드는 내용이 담겨 있습니다. 일반적인 일러스트 기법서는 원래 그림 그리는 것을 좋아한다는 전제인 경우가 많지만, 이 책의 첫 단계는 그림 그리는 것을 좋아하게 되고 빠져들게 하는 것입니다. 어느 정도 그림을 그린 경험이 있는 사람은「권장하는 디지털 환경」(62페이지)부터 읽는 것을 추천합니다.

PART 2「그림을 잘 그리고 싶다」(챕터 3~8)에서는 초보자~중급자로 본격적으로 그림을 잘 그리고 싶다거나 무엇이든지 그릴 수 있는 사람이 되고 싶다는 생각으로 연습하기 시작하는 사람을 위한 내용입니다. 그림을 잘 그리는 사람에게 있어서는 당연하게 생각되기 때문에 좀처럼 언어화되지 않았던 테마에 주목하여 그림

실력 향상에 대해 고민하고 있는 사람을 위한 해결책을 소개합니다. '관찰이란 어떻게 하는 것인가? 내가 전달하고자 하는 것을 어떻게 그림으로 그릴 것인가?', 입체, 데생, 자료 보는 법, 저작권, 테마의 생성, 구도, 퍼스, 라이팅 등 그림의 근본을 파헤칩니다. 채색의 메이킹 등 구체적인 예를 섞어 약 160페이지에 걸쳐 충분히 설명했습니다.

PART 3「그림 그리는 일을 직업으로 하고 싶다」(챕터 9, 10)에서는 프로 지망생~프로용의 내용입니다. 그림 그리는 일을 직업으로 하고 싶은 사람이 처음에 고민하는「진로」나「취직」이야기부터 프리랜서로서 일을 얻기 위한 영업, 자신을 알리는 퍼스널 브랜딩의 이야기를 축으로 '그림을 그려 안정적으로 돈을 벌고 있는 사람은 어떻게 일을 얻고 있을까? 어떻게 하면 좀 더 내 그림을 높이 사 줄 수 있을까?'등의 의문에 답해 나갑니다.

이와 같이, 이 책은 1권으로 당신의 그림 그리기의 모든 스텝을 서포트합니다. 자, 이제 같이 즐겁게 그림을 그려 봅시다!

차례

PART 1

그림 그리기를 시작하고 싶다

게임이나 애니메이션, 일러스트를 보고 감동받아 자신도 그림을
그리고 싶다고 생각한 사람들을 위한 첫 단계입니다.
무엇부터 시작하면 즐길 수 있는지,
어떤 도구를 추천하는지 등을 소개합니다.

PART 1의 개요

CHAPTER 1 그리드 모사로 그림 그리는 재미를 알아보자

CHAPTER 2 디지털 채색을 시도해 보자

CHAPTER

1

그리드 모사로
그림 그리는 재미를 알아보자

• • •

그림 그리는 것에 관심은 있지만 자신이 없거나 그림을 그린 경험이 거의
없는 사람을 위해 그리드 모사를 소개합니다. 처음 그림을 그리는 사람도
즐기면서 성취감을 얻을 수 있는 연습 방법입니다.

● 무엇부터 시작할까

「그림을 그려 보고 싶은데 어떤 연습부터 시작하면 좋을까요?」

그림 그리기에 관심 있는 사람들이 자주 하는 질문입니다. 그림을 그렸던 적이 거의 없거나, 잘 못 그린다고 생각하여 무엇부터 손을 대면 좋을지 모르는 사람도 많습니다. 그림을 그릴 자신이 없을 때 어떤 연습부터 시작하는 게 좋을까요?

먼저 그림의 대표적인 연습 방법 세 가지를 간단히 소개합니다.

데생

역사가 깊고, 가장 정석이라고 불리는 그림 연습법이 데생입니다.

석고상이나 주변의 정물, 인물 등 다양한 것을 연필이나 지우개만을 사용하여 가능한 정확하게 그리는 훈련입니다. 그림의 기초가 되는 다양한 기술과 습관들이 몸에 배어납니다.

스케치

스케치는 인물이나 풍경 등 다양한 사물을 스케치북 등에 어느 정도의 속도감을 가지고 그리는 훈련입니다. 그림의 완성도보다 실물을 잘 관찰하면서 그림으로써 모티브의 특징이나 움직임 등을 파

악해 완성도를 요구하는 작품에 활용하기 위한 습작으로 하는 사람

이 많습니다. 사람에 따라 시간은 다르지만, 스케치 1장에 몇 시간씩 들이는 경우는 별로 없습니다.

모사

원본 작품을 똑같이 그리는 것을 모사 라고 합니다. 특히 그림을 전혀 그린 적이 없는, 이제부터 그림을 시작하고 싶은 초 보자에게 추천하는 연습 방법입니다. 어느 정도 그림을 그릴 수 있는 사람도 유행하 는 도안의 특징이나 테크닉을 배우기 위해 모사를 하기도 합니다.

즐거운 일을 반복한다

그림 그리는 것은 너무 즐거운 일이기 때문에 꼭 도전했으면 좋겠 다고 생각하지만「기초가 중요합니다! 연필 데생으로 그림 실력을 단 련합시다!」라고 처음부터 말하기는 망설여집니다. 제일 먼저 어려운 기초 훈련을 하려고 하면 많은 사람들이 좌절하기 때문입니다.

높은 목표를 추구하는 것은 멋진 일이지만 처음에 설정한 목표가 너무 높으면 목표와 지금 나와의 차이가 너무 커서 자신의 부족한 점 만 눈에 띕니다. '해냈다! 이만큼 잘하게 됐다!'라는 성공의 경험을 느끼지 못하는 것입니다. 성공을 경험하지 못하는 연습은 힘들어서 오래 계속하는 것이 매우 어렵습니다.

처음 중요한 것은「그림 그리는 것이 즐겁다」,「어? 의외로 내가 그 림을 그릴 수 있네?」라고 생각하는 것입니다. 인간은 즐거운 것은 말 을 하지 않아도 반복할 수 있습니다. 계속 반복하면 능력이 됩니다.

모사는 매우 즐겁다

모사는 매우 즐거운 연습입니다. 그림은 구도, 색, 터치 등 다양한 요소를 생각하면서 그려야 하기 때문에 제대로 된 작품을 그리는 것은 매우 어렵지만, 모사는 이미 완성된 원본을 모방하는데 주력하면 되므로 편안하게 그림 그리는 즐거움을 맛볼 수 있습니다.

초보자들이 가장 쉽고 즐거워하는 연습은 자신이 좋아하는 작품의 모사입니다. 좋아하는 작품은 바라보고만 있어도 행복하고, 그것을 따라 할 수 있으면 더욱 즐겁습니다. 처음에는 모사를 반복하여 그림 그리는 즐거움을 맛보면서 그리는 것에 익숙해지도록 하세요.

그리드 모사를 해보자

원본을 따라 하면 된다고는 해도, 어떻게 따라 하면 좋을지 잘 모릅니다. 특히 자신이 그림을 전혀 그리지 못한다고 생각하는 사람은 모방해서 똑같이 그리는 것도 어려움을 느낍니다. 하얀 종이에 원본을 보면서 그리라고 해도 어디에다 줄을 그으면 좋을지 고민됩니다.

따라서 먼저, 원본을 정확하게 베끼는 기법인「그리드 모사」를 소개합니다. 이름 그대로 그리드, 격자 모양의 선을 사용하는 기법입니다. 이 기법은 그림을 그려본 적이 없는 사람도 흐름에 따라 작업하기만 하면 꽤 깔끔하게 원본을 모방할 수 있습니다.

다음 페이지에서는 그리드 모사로 선화를 따라 그리는 순서를 설명합니다. 도구는 종이와 연필이든 컴퓨터와 펜 태블릿이든, 뭐든 상관없습니다. 꼭 시도해 보세요.

※ 모사의 원본입니다. 다음 페이지에서 그리드 모사를 작업할 때 카피하여 이용해 주세요.

 원본을 세로로 분할하는 선 그리기

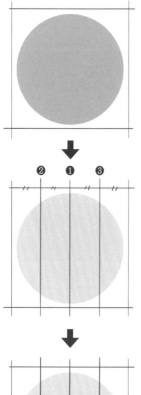

둥근 원 그림을 선화에 모사해 봅니다. 우선 원본 그림의 주위에 선을 그립니다. 정사각형에 가깝도록 의식하여 그립니다. 익숙하지 않을 때는 자를 사용하여 정사각형이 되도록 재면서 그리는 게 좋습니다.

그다음 위의 선 길이를 재고 중앙의 위치에 ❶의 선을 그립니다. 다시 ❶의 왼쪽을 반으로 나누는 ❷의 위치에 선을 그립니다. 오른쪽도 똑같이 반으로 나누는 ❸의 위치에 선을 그립니다. 이 분할도 자를 사용하면 편합니다.

이렇게 원본을 세로로 4분할하는 선을 그립니다.

2 원본을 가로로 분할하는 선 그리기

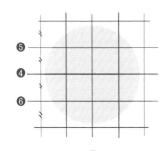

왼쪽 선도 마찬가지로 길이를 재서 중앙의 위치에 ❹의 선, 그리고 반으로 나누는 ❺의 선과 ❻의 선을 그립니다.

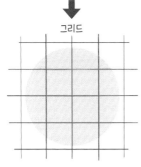

그리드

이것으로 원본의 분할이 완료되었습니다. 격자처럼 이루어진 선을 통합하여 「그리드」라고 부릅니다.

3 그리드 복제하기

앞에서 그린 그리드와 똑같은 것을 그립니다. 포인트는 같은 정사각형의 그리드로 하는 것입니다. 이 그리드 위에 모사를 그립니다. 이때도 자를 사용하여 재면서 정확하게 같은 그리드를 그리면 좋습니다.

4 그리드와 원본의 접점 그리기

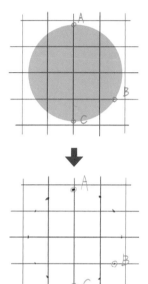

A, B, C와 같이 그리드의 선과 원의 윤곽이 접하고 있는 포인트를 찾아 복제한 그리드의 같은 위치에 마크를 합니다. 선과 윤곽이 접한 부분 모두를 표시합니다.

5 접점을 연결하여 완성시키기

마크한 접점을 연결합니다. 이때는 원본의 윤곽을 관찰하여 대략의 형태를 재현하도록 합니다. 선을 그릴 때는 한 줄로 예쁘게 그릴 필요가 없습니다. 쓱쓱 가벼운 터치로 여러 선을 겹쳐서 얇게 그려 줍니다.
이것으로 그리드 모사는 완료입니다.

🔵 그리드 모사로 캐릭터를 모사해 보자

그리드 모사로 선화를 그리는 순서가 이해되셨나요?

앞에서는 알기 쉽도록 단순한 원으로 설명했지만 그리드 모사는 정물, 풍경, 캐릭터 등 모든 것을 모사할 때 사용할 수 있습니다. 다음으로 그리드 모사를 사용하여 표지의 여자아이를 모사하여 선화를 그려 봅시다.

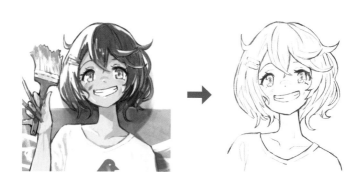

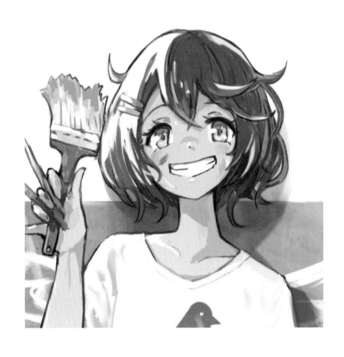

※ 모사의 원본입니다. 다음 페이지에서 그리드 모사를 작업할 때 카피하여 이용해 주세요.

 그리드 그리기

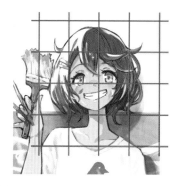 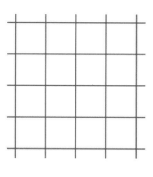

이번에는 알아보기 쉽도록 얼굴만 선화로 모사하겠습니다. 먼저 원을 그릴 때와 같은 방법으로 그림의 얼굴 부분에 정사각형 그리드를 그리고 모사용으로 같은 그리드를 하나 더 그립니다. 모사를 그리는 쪽의 그리드는 나중에 지울 것이기 때문에 연필을 사용하는 경우에는 추후 지울 수 있도록 엷게 하고 샤프 펜 등을 사용하는 경우에는 자국이 남지 않을 정도로 필압을 약하게 하여 그리도록 합니다.

2 원본의 접점 그리기

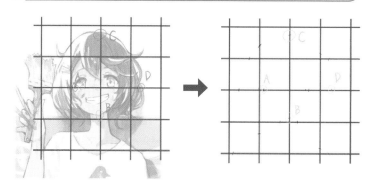

다음으로 그리드에 접하고 있는 포인트에 마크를 표시합니다. 캐릭터를 그리드 모사할 경우, 마크는 접하고 있는 모든 포인트에 넣는 것이 아니라 A나 B 등과 같이 얼굴의 윤곽이나 눈, 귀 등의 중요한 포인트, 그리고 캐릭터 전체의 윤곽에 해당하는 C나 D 등의 포인트에 하는 것이 요령입니다. 머리카락의 선 등 세세한 부분은 별로 의식하지 않아도 됩니다.

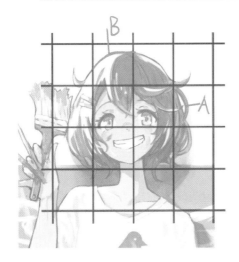

마크한 접점을 연결하여 캐릭터의 흐릿한 윤곽을 그려 나갑니다. 접점을 연결하는 선은 필압을 약하게 하고 쓱쓱 여러 선을 겹쳐서 그려 줍니다.

여기서의 포인트는 세세한 부분을 무시하는 것입니다. 예를 들어 A와 같은 복잡한 부분은 아직 세세하게 그리지 않고 대략적인 윤곽만 있는 심플한 선으로 그려 둡니다. 반대로 B와 같이 간단한 윤곽 부분은 정확하게 그리도록 합니다.

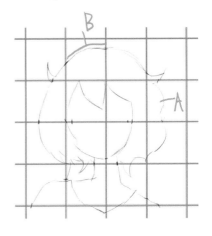

4 블록을 의식하기

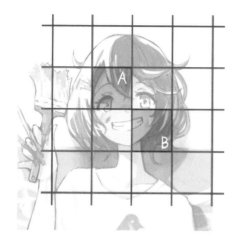

대략적인 윤곽을 그린 후, 이번에는 눈과 입가 등 앞에서 일부러 무시했던 세밀한 요소를 그려나갑니다. 여러 개의 선을 겹쳐서 서서히 원본에 맞춰 갑니다.

여기에서는 그리드를 보는 방법과 의식을 바꾸는 것이 중요합니다. 지금까지 윤곽선과 그리드 선의 접점을 의식해 왔지만 이번에는 A, B와 같이 선으로 둘러싸인 하나하나의 블록을 보도록 합니다.

전체를 보는 것이 아니라 어디까지나 각각의 블록 안을 따라 그리도록 의식합니다. 참고로, 이 단계에서는 캐릭터를 완전히 따라 그리는 것은 어렵습니다. 캐릭터는 선 1개, 각도가 1도만 어긋나도 인상이 바뀌어 버립니다. 아무리 그리드를 사용해도 어긋나 버리는 것은 어쩔 수 없습니다.

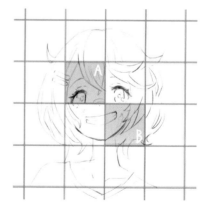

앞서 참고하던 그리드를 지웁니다. 지금까지의 단계가 제대로 되어 있으면 눈이나 입 등 부분적인 위치와 윤곽선의 흐름은 원본과 꽤 가깝게 되어 있을 것입니다. 따라서 여기에서는 그리드를 지우고 원본에서 받는 인상을 흉내 내도록 합니다.

연필이나 샤프 펜으로 그린 그리드를 지울 때는 많이 사용하지 않은 지우개 모서리나 지우개를 칼 등으로 날카롭게 깎아 사용하면 지우기가 쉽습니다.

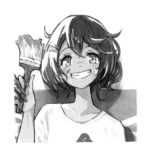

전 단계

인상을 흉내 내다!!

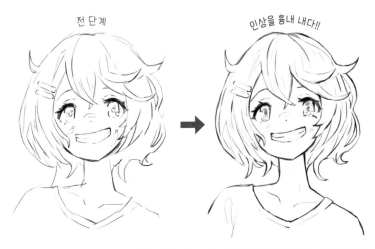

지금까지의 거칠었던 선을 지우거나, 반대로 더 그려 조금씩 수정하면서 원본 그림에 가깝도록 그려 나갑니다. 원본과 다른 부분은 없는지, 혹시 부족한 부분은 없는지 잘 살펴보도록 합니다. 올바르게 모사하기 위해서는 그리는 것보다 관찰하는 것이 중요합니다. 특히 캐릭터는 눈 주변을 그리는 방법에 따라 인상이 달라지므로 구멍이 뚫릴 정도로 충분히 원본을 보고 그립니다.

● 그리드 모사에서 무엇이 몸에 익을까

그리드 모사를 해보니 어떠셨나요? 순서를 제대로 지키면 생각한 것 이상으로 원본에 가까운 그림을 그렸을 것입니다. '재미있다!', '그렸다!'라는 성취감을 맛볼 수 있었다면 대성공입니다. 하지만 그리드 모사를 반복해서 연습하는 사람은 의문이 생길 것입니다. 그리드 모사를 계속하면 모사를 잘하게 되는 것뿐 '자신의 생각대로 그림을 그릴 수 있게 되는 것은 어렵지 않을까?'라고요. 걱정 마세요. 그리드 모사를 하면 지금부터 자신의 작품을 그릴 때에도 사용할 수 있는 중요한 기초 기술을 얻을 수 있습니다.

보고 그리기, 보면서 그리는 습관

이 책에서는 몇 번이고 자료나 원본을 잘 보고 그리라고 이야기했습니다. 그리드 모사를 했을 때, 당신은 원본 그림을 뚫어지게 보았을 것입니다. 이 「보다」, 「보면서 그리다」라는 것이 그림에 있어서 무엇보다 중요한 습관입니다. 관찰하는 것의 중요성이나 구체적인 방법은 챕터 4에서 자세하게 설명합니다.

이와 관련하여 원본을 비치게 하여 위에서 덧그리는 연습(트레이스 연습)은 원본을 덧그리는 것에만 집중해 버려서 가장 중요한 「보고 그리는」 습관이 좀처럼 몸에 배지 않기 때문에 그림 연습으로써는 추천하기 어렵습니다.

그림을 그릴 때의 기초 순서

그리드 모사는 처음에는 윤곽이나 부분 배치 등 대략적인 위치를 마크하고, 다음으로 그리드 하나하나에 집중하다가 마지막에 전체의

인상을 맞추는 순서입니다.

처음에는 러프한 선으로 대충 그리고 차츰차츰 세부를 마무리해 가는 순서는 그림을 그리는 기초라고 할 수 있습니다. 그림을 그리는 것은「희미한 것을 점점 뚜렷하게 만드는 작업」이라고 할 수 있습니다. 표현을 바꾸면,「카메라의 핀트를 조금씩 맞추는 작업」입니다. 처음에는 어렴풋한 상태에서 그리다가 서서히 이미지를 명확하게 합니다. 그림을 그리는 데 익숙하지 않은 사람은 처음부터 캐릭터의 눈이나 얼굴의 윤곽부터 그리기 시작하지만, 이렇게 되면 눈은 신중하게 그렸는데 입이나 코의 위치가 어긋나 있어 얼굴의 밸런스가 이상하게 되어 버리거나 캔버스에 캐릭터가 잘 들어가지 않을 수 있습니다.

'어? 근데 유명한 만화가들은 눈부터 그려도 매우 그림을 잘 그리던데요?'라고 생각할 수도 있습니다. 그런 사람은 서서히 핀트를 맞추는 그리기 방법을 몇천, 몇만 시간이나 해내어 처음부터 핀트를 맞출 수 있게 된 사람입니다. 핀트를 빨리 맞출 수 있게 되기 위해서라도 처음에는 기초 순서를 의식하여 그리는 것을 추천합니다.

모사 이외에도 응용할 수 있는 방법

그림에서 가장 대표적인 연습인 데생에서는「데생 스케일」이라는 도구를 사용할 때가 있습니다. 이것은 투명한 판에 그리드 선이 그려져 있는 도구로, 그리고 싶은 것 위에 덮으면 그리드 모사와 똑같은 기술로 정확한 초안을 그릴 수 있습니다.

그리드 모사 방법은 다른 사람의 작품을 흉내 내는 모사뿐만 아니라 눈앞에 있는 인물이나 풍경 등을 정확하게 그리고 싶을 때에도 사용할 수 있는 응용 범위가 넓은 기술입니다.

그림 그리는 것이 즐겁다는 마음

마음은 기술이 아니라고 생각할지도 모르지만, 초보자 시기에는 기술이나 지식보다 「즐겁다」라고 느끼는 마음이 정말 중요합니다. 잘하기 위해서는 그리는 것을 계속할 필요가 있는데, 이 「즐겁다」라는 마음이 지속의 원동력이 되기 때문입니다. 지금, 일러스트나 게임, 애니메이션의 제일선에서 프로로서 그림을 그리고 있는 사람들도 처음에는 만화를 모사하거나 좋아하는 그림을 흉내 내며 '그림 그리는 것이 즐겁다!'라고 생각했기 때문에 열심히 해서 그 자리까지 올 수 있었습니다.

앞에서도 이야기했지만 모사는 자신이 좋아하는 작품을 그릴 때 즐길 수 있습니다. SNS에 투고하는 등 타인에게 공개하는 것은 안 되지만, 어떤 작품이라도 개인이 모사를 하는 것에는 전혀 문제가 없습니다(일러스트의 모사 공개에 대해서는 이 책의 124페이지를 참고해 주세요).

그리드 모사에 익숙해져 어느 정도 할 수 있게 되면 그리드 없이 모사를 해 보는 것도 좋습니다. 모사를 몇 장 그려 보고 그림 그리기가 즐겁고, 더 잘 그리고 싶다는 생각이 든다면 제 계획대로입니다. PART 2에서 그림을 잘 그리는 방법을 자세히 설명하고 있으니 그대로 계속 읽어 주세요.

 그리드 모사의 진짜 효과

　아래 그림은 그림의 초보자(이 책의 담당 편집자)가 그린 일반적 모사와 그리드 모사입니다.

　챕터 2의 채색까지 마쳤습니다. 비교하면 둘의 차이를 잘 알 수 있습니다. 선화에서 일반적 모사는 약 40분, 그리드 모사는 약 90분이 걸렸다고 합니다. 처음에는 같은 정도의 시간을 들이려고 했지만 일반적 모사는 40분 정도에 '어떻게 정리해 가면 좋을지 몰라서 끝냈다.'라고 합니다. 여기에 그리드 모사의 진정한 효과가 숨어 있습니다.

　그리드 모사의 가장 중요한 효과는 「한 장의 그림에 시간을 들이기 쉬운 것」입니다. 그리드 모사는 공정이 명확하여 어떻게 그리면 좋을지 판단하기 쉽기 때문에 초보자라도 혼란스럽지 않게 한 장의 그림에 시간을 들여 임할 수 있습니다. 그리드 모사를 하면 눈 깜짝할 사이에 시간이 지나가는 것에 놀랄 것입니다. 이처럼 「시간을 잊어버리고 집중하는 감각」을 잊지 말기 바랍니다.

▲ 일반적 모사

▲ 그리드 모사

CHAPTER

2

디지털 채색을 시도해 보자

• • •

디지털로 그림을 그린 적이 없는 사람을 위해 디지털의 장단점. 스마트폰에서
그림 그리기 앱을 사용한 디지털 채색을 소개합니다.

아날로그인가 디지털인가

기술의 발달 덕분에 종이나 연필, 캔버스나 유채뿐만 아니라 PC나 iPad 등의 디지털 기기로 그림을 그릴 수 있는 시대가 되었습니다. 당신은 어떤 도구를 사용하여 그림을 그리고 싶은가요?

종이나 연필 등은 아날로그, iPad나 PC는 디지털로 분류하면 아날로그와 디지털의 어느 쪽을 선택하는 것이 좋을까요? 지금부터 그림을 그리고 싶은 사람은 망설여질 것입니다.

그림은 무엇을 사용해도 그릴 수 있습니다. 연필이나 종이조차 귀중한 시대에는 땅에 물을 흘려 막대기로 그림을 그렸다고 합니다. 연필 한 자루, 종이 한 장만 있으면 대단한 작품을 그릴 수 있는 사람도 있습니다. 간편함은 그림의 매력 중 하나입니다. 그림은 어떤 도구를 사용하여 그려도 좋지만 초보자는 반대로 헤맬 수 있기 때문에 여기서 제가 추천하는 도구를 참고해 보도록 합니다.

디지털의 장점

고등학교 때는 유채, 대학에서는 수채, 프로로서의 일에서는 디지털을 사용해 온 경험에서 비롯된 의견으로 지금부터 그림을 시작하는 사람에게는 디지털을 추천합니다. 특히 이 책의 표지와 같은 일러스트에 관심 있는 사람은 디지털이 적합합니다. 디지털 그림 재료란 어떤 것인지, 그리고 디지털의 장점을 소개합니다.

▌준비와 정리에 시간이 걸리지 않는다

예를 들어 유채나 수채는 물감, 물, 오일, 붓 등을 준비하고 사용한 후에는 씻어야 하지만 디지털은 전원만 켜면 됩니다. 그림은 그리려

고 할 때 바로 그릴 수 있는 환경이 정말 중요합니다. 인간은 조금이라도 귀찮으면 금방 그만두게 됩니다.

데이터 취급이 편리하다

디지털 데이터라면 그린 것을 바로 카카오톡이나 LINE으로 친구에게 보내거나 SNS에 올려서 다른 사람에게 보여 줄 수 있습니다. 종이라면 관리가 힘들지만 디지털 데이터라면 스마트폰에 여러 장 저장할 수 있고, 프린터가 없어도 편의점 프린트를 사용하면 언제든지 종이에 인쇄할 수 있습니다.

색을 마음대로 선택할 수 있다

디지털에서는 1677만 색이라는 방대한 색을 마음껏 취급할 수 있습니다. 물론 물감 값은 일절 들지 않습니다. 아날로그의 그림 재료는 발색이 좋은 고품질의 물감이나 특수한 색상 등의 가격이 상당히 높습니다. 저도 고등학교 때는 용돈을 아껴 유화 물감을 샀던 기억이 납니다. 얼마든지 색을 쓸 수 있다는 건 대단한 일이라고 할 수 있습니다.

몇 번이고 다시 할 수 있다

디지털의 그림 그리기 프로그램에는 「취소」라는 기능이 반드시 탑재되어 있습니다. 이 기능을 사용하면 잘못된 색을 사용했거나 밀려 버렸거나, 실수를 깨달았을 때 버튼 하나로 조작을 취소하여 전 상태로 되돌릴 수 있으며, 몇 번이라도 원하는 만큼 다시 할 수 있습니다. 그림 물감 등의 재료는 일단 캔버스에 색을 칠하면 다시 원래대로 되돌리는 것은 어렵지만 디지털에서는 제한이 없습니다. 그래서 실패를

두려워하지 않고 만족할 때까지 시행착오를 할 수 있습니다.

▮ 레이어를 사용하여 효율적으로 그릴 수 있다

디지털로 그림을 그릴 때는 거의 반드시 「레이어」라는 기능을 사용합니다. 레이어는 간단히 말하면 투명한 막에 그림을 그려 겹쳐 가는 기능입니다. 예를 들어 다음의 그림에는 하늘과 문조가 그려져 있지만 ❶의 하늘 레이어와 ❷의 문조 레이어로 나누어져 있습니다. 두 개의 일러스트를 나누어 그려서 겹쳐 놓은 것입니다.

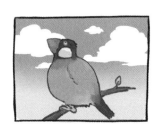

이것만 알아서는 뭐가 편리한지 모를 수 있습니다. 예를 들어 레이어는 그대로 크게 하거나 작게 하거나 자유롭게 움직일 수 있습니다. 배경은 그대로 두고 문조만 더 작게 하여 오른쪽으로 옮기고 싶다면, ❷의 문조 레이어를 통째로 작게 하여 오른쪽으로 이동하기만 하면 됩니다.

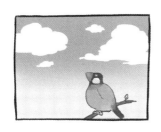

이런 변경은 종이와 연필이라면 전면적으로 다시 그려야 합니다. 레이어에는 그 밖에도 편리한 기능이 많이 있어서 잘 다루면 매우 효율적으로 그림을 그릴 수 있습니다.

▎나중에 색을 조정할 수 있다

디지털에는 자유롭게 색을 조정할 수 있는 「색조 보정」이라는 기능이 있습니다. 예를 들면, 빨간 부분을 파랗게 한다거나 어두운 부분을 밝게 한다거나, 전체 색상의 밸런스를 단번에 바꾸는 등 사용법만 알고 있으면 자유자재로 조정할 수 있습니다. 기본적으로 여러분이 동경하는 일러스트는 마무리 단계에서 색조 보정을 사용하여 한층 더 매력을 높이고 있습니다. 지금은 디지털에서 색조 보정을 사용하지 않는 사람이 더 드물 것입니다.

메모 프로가 되고 싶다면 디지털은 필수 기술이다

장래에 그림 그리는 일을 하고 싶다면 디지털 기기를 사용하는 스킬이 거의 필수가 되고 있습니다. 그림 물감을 사용한 일러스트로 인기가 있는 일러스트레이터도 일로써 납품할 때는 스캐너를 사용하여 그림을 PC로 옮기고, Photoshop이라는 프로그램으로 편집하여 디

지털 데이터로 취급하는 사람이 많습니다. 또한 지금까지 오랜 세월 종이와 연필을 사용하여 그림을 그리던 애니메이터도 디지털로 전환하는 사람이 늘고 있습니다.

디지털의 단점

디지털의 단점은 「장비를 사는데 돈이 든다」, 「수채나 유채의 유연한 터치나 색을 완전하게는 재현할 수 없다」, 「디지털 펜에 익숙해질 때까지 조금 위화감이 있다」 등입니다. 그러나 돈 문제 이외는 기술의 진보로 인하여 예전에 비해 상당히 개선되고 있습니다. 디지털 일러스트를 시작하는 비용도 저렴해지고 있지만 그래도 가장 싼 iPad도 몇십만 원은 하기 때문에 초기 투자에 용기가 필요한 것은 확실합니다. 그래서 이 책에서는 디지털의 장점을 간략하게 체험할 수 있도록 다음 과정에서 스마트폰으로 그림 그리기 앱을 사용하여 선화에 색을 칠하는 순서를 소개합니다.

메모 이 책의 설명은 모든 그림 재료에 통용된다

이 책은 디지털 도구의 기법서가 아닙니다. 디지털 도구를 추천하는 것은 어디까지나 제 의견입니다. 종이나 연필, 수채, 유채 등을 사용하고 싶은 사람은 그것을 사용해도 괜찮습니다. 이 장에서는 디지털의 장점을 전하기 위해 스마트폰에서 그림 그리기 앱의 조작 방법을 소개하고 있지만 PART 2에서는 모든 그림, 모든 그림 재료에 통용되는 것을 설명하고 있기 때문에 어떤 도구를 사용하는 사람에게도 참고가 될 것입니다.

◯ 스마트폰 앱을 이용하여 색을 칠해 보자

스마트폰의 작은 화면에서 그림을 그릴 수 있는지 의문스럽게 생각하는 사람도 있을 겁니다. 사실은 익숙해지면 꽤 고품질의 일러스트를 그릴 수 있습니다. 실제로 선화에서 색칠까지 손가락과 스마트폰으로만 아름다운 작품을 그리는 사람도 있습니다. 이 책에서 소개하는 CLIP STUDIO PAINT는 PC 버전에서 인기를 얻은 그림 그리기 프로그램의 스마트폰 버전으로, PC 버전과 거의 같은 기능을 가진 뛰어난 앱입니다. iPhone과 Android 모두 앱을 제공하고 있습니다.

이 앱은 매일 1시간 무료로 사용할 수 있습니다. 그 이상 사용하고 싶은 경우에는 월 1,000원을 지불해야 하지만 디지털 경험이 없는 사람이 디지털 채색을 체험해 보기에는 안성맞춤인 앱입니다(CLIP STUDIO PAINT 요금 플랜에는 저렴한 연액 지불이나 PC 버전과 세트로 된 것도 있습니다. 자세한 것은 제조사의 Web 사이트를 확인해 주세요).

여기에서는 챕터 1에서 그린 선화를 스마트폰으로 촬영하여 색을 입혀 가는 순서를 소개합니다. 필요한 건 스마트폰과 앱, 그리고 손가락뿐입니다. 디지털 일러스트의 특징과 장점인 「조작의 취소」, 「레이어」, 「색조 보정」을 체험합니다.

그림A는 제가 스마트폰을 사용하여 30분 만에 색을 입힌 일러스트입니다. 이번에는 모사가 아니고 어디까지나 디지털을 체험해 보는 것이 목적이므로 원본 일러스트의 색을 재현하지 않고 자유롭게 채색해 보았습니다. 물론 색상 선택의 요령 등은 설명하겠지만, 기본적으로 여러분도 자유로운 배색으로 채색해 보세요!

그림A iPhone 앱으로 채색한 일러스트

메모 작동 환경

　QR 코드에서 앱을 다운로드합니다. 저는 CLIP STUDIO PAINT for iPhone의 버전 1.10.6을 바탕으로 설명합니다. Android 버전이나 버전의 차이에 따라 화면 및 일부 조작이 다를 수 있습니다.

CLIP STUDIO PAINT for
iPhone

CLIP STUDIO PAINT for
Android

사진 불러오기

1 카메라 앱을 사용하여 모사한 선화를 촬영합니다.

2 CLIP STUDIO PAINT 앱을 열고 [시작하다]를 선택합니다. 첫 화면에는 소개가 나오기 때문에 오른쪽 위의 [X]를 터치하여 닫습니다.

3 기종에 따라 [카메라로 촬영한 화상에서 작품을 작성합니다.]나 [스토리지에서 작품을 엽니다.]를 선택합니다.

4 지금까지 찍은 사진이 표시되므로 촬영한 사진을 선택합니다.

5 캔버스에 선화 사진을 불러왔습니다.

2 선화를 선명하게 하기

2 메뉴 창이 열리면 [편집]을 선택합니다.

3 아래로 스크롤하여 [색조 보정]을 선택합니다.

1 메뉴 아이콘❶을 선택합니다.

4 [레벨 보정]을 선택합니다.

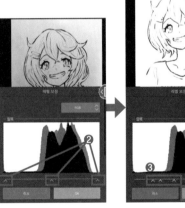

5 레벨 보정 창이 열립니다. 작은 세 개의 슬라이더❷를 움직입니다. 레벨 보정은 밝기나 콘트라스트를 조절할 수 있는 편리한 기능입니다. 슬라이더를 움직여 종이 부분은 하얗게, 선화 부분은 검게 하여 선화가 선명하게 보이도록 합니다. 제 사진에서는 ❸과 같이 슬라이더를 움직여 깨끗하게 하였습니다. 끝나면 [OK]를 선택하여 닫아 줍니다.

3 선화만 추출하기

1 메뉴 아이콘→[편집]을 선택합니다.

2 아래로 스크롤하여 [휘도를 투명도로 변환]을 선택합니다.

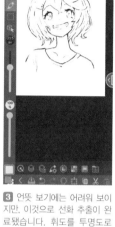

3 언뜻 보기에는 어려워 보이지만, 이것으로 선화 추출이 완료됐습니다. 휘도를 투명도로 변환이라는 것은 흰(빛나고 있는) 부분을 투명하게 하는 기능입니다. 앞 단계에서 레벨 보정으로 종이 부분을 하얗게 한 것은 여기에서 선 이외의 부분을 깨끗하게 투명으로 하기 위해서였습니다.

POINT

바둑판무늬는 투명

레이어 화면의 섬네일에는 회색 빛깔 무늬가 보이는데, 이는 디지털이 투명을 나타냅니다. 그림을 그리는 다른 소프트웨어에서도 바둑판무늬는 투명의 의미를 가지고 있으므로 기억해 둡시다.

4 다음으로 레이어 아이콘**①**을 선택하여 레이어 목록을 표시합니다. [레이어 1]이 지금 그림을 그리고 있는 레이어입니다. 레이어는 앞서 소개한 바와 같이 디지털 채색에서 가장 중요한 부분이라고 할 수 있습니다.

5 레이어의 이름 부분을 더블 탭하면 이름을 변경할 수 있습니다. [레이어 1]을 [선화]로 바꾸어 알기 쉽게 합니다.

4 색과 브러시 선택하기

1 피부를 채색하는 레이어를 [선화] 레이어 아래에 만듭니다. [용지] 레이어❶을 선택한 후에 레이어 작성 아이콘❷를 선택합니다.

POINT

레이어의 상하 관계

레이어는 위에 있는 것이 우선적으로 표시됩니다. 여기에서는 선화 아래에 피부 레이어를 만들어 피부를 채색했을 때 선화가 가려지지 않도록 하였습니다.
레이어의 순서는 레이어 끝의 아이콘을 선택한 채로 상하로 움직여 바꿀 수 있습니다.

2 컬러서클 아이콘❸을 선택합니다. 컬러풀한 링과 정사각형이 나오면 슬라이더의 위치를 ❹로 맞춥니다. 선택한 색은 ❺에 표시됩니다. 여기서는 연한 핑크에 가까운 피부색을 선택했습니다.

POINT

컬러서클 보는 법

링에서는 색상이라고 하는 빨강, 파랑, 초록 등 색의 종류를 선택할 수 있습니다. 정사각형 부분에서는 오른쪽으로 갈수록 선명하고 아래로 갈수록 어두운 것처럼 밝기와 선명함을 조절할 수 있습니다.

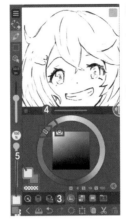

3 다음은 브러시를 선택합니다. 브러시 아이콘❻을 선택합니다. 솔이나 연필 아이콘 등 원하는 것을 선택합니다.

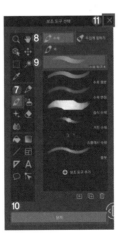

4 보조 도구 선택 창이 열리면 브러시❼을 선택하고 수채❽의 수채 둥근 붓❾을 선택합니다. 이후 [닫기]❿이나 [X]⓫을 선택합니다.

5 피부 밑칠하기

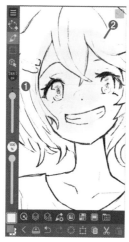
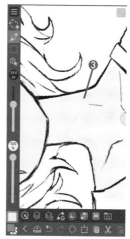

1 브러시를 사용하여 피부 부위를 밑칠해 줍니다. 밑칠이라고 하는 것은 베이스가 되는 색을 칠하는 것을 말합니다. 브러시의 크기는 ❶의 슬라이더를 움직이면 자유롭게 조절할 수 있습니다. 브러시는 처음에 꽤 크게 하여 먼저 얼굴의 중심 부근부터 손가락으로 칠해 봅니다. ❷와 같이 머리 부분에 삐져나와도 OK입니다. 반대로 ❸의 목 부분은 삐져나가지 않도록 브러시를 작게 하여 칠해 나갑니다. 얼굴과 목을 칠하면 끝납니다.

POINT

두 손가락 조작으로 손쉽게 칠하기

캔버스를 손가락 2개로 오므리거나 넓히거나 돌리면 확대·축소·회전 조작을 할 수 있습니다. 칠하기 쉬운 각도로 돌리거나 세세한 부분은 확대하여 그리는 것이 편합니다.

너무 많이 칠했을 때는 2개의 손가락으로 화면을 터치합니다. [취소]를 할 수 있습니다. 디지털 장점으로 소개한 매우 편리한 기능입니다. 터치하면 하는 만큼 이전으로 돌아갈 수 있습니다.

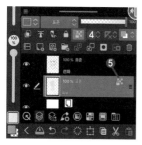

2 다 칠하면 선화 때와 같은 방법으로 레이어의 이름을 [피부]로 바꿉니다. 다음으로 [투명 픽셀 잠금]❹를 탭합니다. [피부] 레이어의 오른쪽에 ❺의 아이콘이 나오면 OK입니다. [투명 픽셀 잠금]은 방금 칠한 곳 이외의 투명 부분에는 색을 칠하지 않게 할 수 있는 편리한 기능입니다.

6 머리 밑칠하기

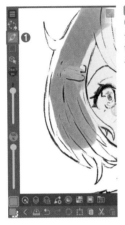

■ [피부] 레이어 위에 앞의 내용과 동일하게 새로운 레이어를 만들고 이름을 [머리]로 지정합니다. 색상도 피부와 동일하게 컬러서클을 열고 선택합니다. 여기서는 주황색에 가까운 빨간색을 선택했지만 여러분이 좋아하는 색을 선택해도 됩니다. 브러시는 앞서 동일한 상태로 브러시 크기를 조정하면서 선이 너무 삐져나오지 않도록 칠해 줍니다.

POINT

지우개 잘 다루기

채색이 삐져나왔을 때는 손가락 2개로 탭하여 전부 취소하는 것 이외에도 부분적으로 지우개로 지우는 방법도 있습니다. ❶을 탭하여 지우개 아이콘❷, [딱딱함]❸을 선택하고 ❹로 닫습니다. 이것으로 지우개❺를 사용할 수 있습니다. ❻을 탭하면 브러시와 지우개를 원터치로 전환할 수 있으므로 세세하게 그리거나 지우면서 그릴 수 있습니다.

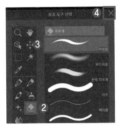

② 익숙하지 않을 때는 삐져나오지 않도록 칠하는 게 어렵겠지만, 지우개를 활용하여 천천히 정성스럽게 칠해봅니다. 다 칠하면 「피부」 레이어와 마찬가지로 「머리」 레이어의 [투명 픽셀 잠금]을 탭하는 것도 잊지 않도록 합니다.

 7 얼굴과 옷을 밑칠하기

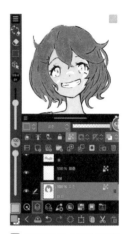

1 [머리] 레이어 위에 [얼굴] 레이어를 만듭니다. 눈과 입**1**, 그리고 얼굴에 묻은 물감 부분을 칠합니다.
색상은 모두 흰색을 사용합니다. 칠이 끝나면 [투명 픽셀 잠금]을 탭합니다.

3 이것으로 각 부분의 밑칠이 끝났습니다. 레이어가 위에서부터 「선화」, 「옷」, 「얼굴」, 「머리」, 「피부」의 순서로 되어 있으면 OK입니다. 각각의 레이어에서 [투명 픽셀 잠금]이 ON으로 되어 있는지 확인해 둡니다.

 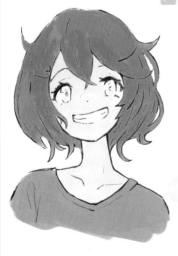

2 마찬가지로 [얼굴] 레이어 위에 [옷] 레이어를 만들어 옷을 칠해 줍니다. 색상은 원하는 색으로 선택해도 됩니다. 여기서는 파란색을 선택했습니다. 칠이 끝나면 [투명 픽셀 잠금]을 탭합니다.

 8 색조 보정으로 머리 색깔 바꾸기

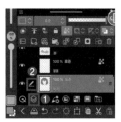

1 머리 색깔을 바꿔 봅니다. **①**을 탭하여 레이어 목록을 열고 [머리] 레이어를 선택합니다. **②**아이콘이 표시되어 있으면 OK입니다. 이 아이콘은 이제부터 이 레이어에서 그린다는 의미입니다.

2 메뉴 아이콘을 탭하고 [편집]→[색조 보정]→[색조/채도/명도]를 선택합니다.

3 세 개의 슬라이더를 움직여 머리 색깔을 자유자재로 바꿀 수 있습니다. 자유롭게 설정해 보세요. 세 개의 슬라이더는 위에서부터 [색조], [채도], [명도]를 각각 컨트롤하고 있습니다. 색조는 색의 종류, 채도는 색의 선명함, 명도는 색의 밝기를 의미합니다.

4 최종적으로는 조금 오렌지색에 가까운 금발로 했습니다. 결정되면 [OK]를 선택하여 확정합니다.
색조 보정은 언제든지 가능하기 때문에 금발뿐만 아니라 원하는 머리 색으로 설정해 보세요. 이 편리함은 디지털에서만 가능합니다.

9 머리의 하이라이트 그리기

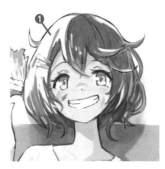

1 머리의 하이라이트 부분을 그립니다. 하이라이트는 **①**과 같이 빛이 닿아 밝아진 부분을 말합니다.

2 컬러서클**②**를 열고 **③**과 같이 슬라이더를 움직여 [흰색에 아주 가까운 노란색]을 선택합니다.

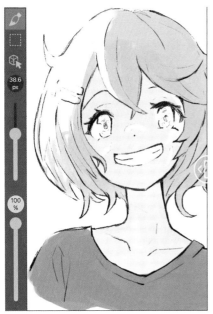

3 원본을 참고하면서 [머리] 레이어에 칠합니다. 하이라이트를 그리면 일러스트 같은 느낌이 더해집니다. 이제부터는 조금만 그려도 점점 일러스트다워지는 즐거운 시간입니다!

POINT

[투명 픽셀 잠금]의 효과

칠하다 보면 머리 밖으로 색이 삐져나오지 않는 것에 놀랄 것입니다. 이것이 [투명 픽셀 잠금]의 효과입니다. 밑칠에서 색이 원하지 않는 곳에 칠해지는 것을 방지할 수 있습니다. 이미 색을 칠해 둔 장소에만 덧칠을 할 수 있습니다.

10 머리의 그림자 그리기

1 머리 중에서 빛이 별로 닿지 않는 그림자 부분을 그려 봅니다. 먼저 컬러서클**❶**을 열고 색을 선택합니다. 선택하는 색상은 링의 **❷**의 범위, 정사각형의 **❸**의 범위로 합니다. 표시된 범위라면 어디든지 괜찮습니다. 여기서는 **❹**와 같은 청보라색을 그림자 색으로 했습니다. 금발 그림자인데 청보라 색을 선택한 이유는 챕터 8에서 설명하도록 하겠습니다.

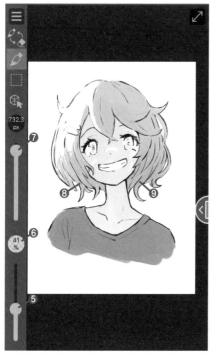

2 **❺**의 슬라이더로 브러시의 불투명도를 조작할 수 있습니다. **❻**이 40% 정도 될 때까지 내려 줍니다. 지금까지는 계속 100%로 했지만 그림자를 옅게 칠하기 위해 40% 정도로 설정합니다. 브러시 크기는 **❼**과 같이 올려서 크게 합니다. 설정이 완료되면 머리의 아래쪽, **❽**의 주위를 손가락으로 한 번 탭하여 봅니다. 그러면 그림자의 색이 칠해져 머리에 볼륨이 생기게 됩니다. 반대쪽 **❾**도 똑같이 한 번 탭하여 색을 줍니다. 만약 그림자가 마음에 들지 않으면 두 손가락으로 탭하여 전 단계로 돌아갑니다. 몇 번이고 되돌릴 수 있으니 두려워하지 말고 편안하게 그려 봅니다.

POINT

불투명도란?
얼마나 투명하지 않은지를 퍼센티지로 나타내는 값입니다. 불투명도를 내리면 희미해져 가고 0%에서 완전히 투명하게 됩니다.

11 얼굴 칠하기

1 다음으로 얼굴을 칠합니다. 지금까지는 [머리] 레이어에서 작업하고 있었기 때문에 여기서는 ❶레이어 목록에서 ❷[얼굴] 레이어를 선택합니다.

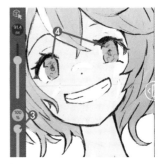

2 브러시의 불투명도 슬라이더❸을 100%로 되돌리고 눈동자 안을 ❹와 같이 칠해줍니다. 좋아하는 색상으로 칠해 봅니다.

3 이대로는 무서운 느낌이 드니 눈동자에 하이라이트를 그립니다. 손가락 하나로 화면을 계속 누르면 ❺의 스포이드 가이드가 나옵니다. 링 끝에 붙은 십자 부분을 ❻의 하얀 눈에 맞춥니다. ❻부분의 흰색을 그림을 그리는 색으로 할 수 있습니다. 이 화면의 색을 불러오는 기능을 스포이드 툴이라고 부릅니다. 흰색으로 ❼과 같이 색칠합니다.

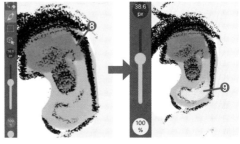

4 ❽과 같이 눈동자 위쪽의 그림자 색을 칠하고 ❾와 같이 아래쪽의 밝은 부분의 색을 칠합니다. ❽은 눈꺼풀이나 속눈썹의 그림자가 눈동자에 드리우고 있다고 생각하여 머리의 그림자 색 범위([10 머리 그림자 그리기]의 ❷와 ❸의 범위)에서 선택하는 것이 좋습니다. ❾는 좋아하는 색상으로 칠합니다.

5 마지막으로 코 위나 볼에 그림물감 자국❿⓫⓬를 좋아하는 색으로 칠하면 얼굴은 완성입니다. 눈동자를 그리면 캐릭터다워집니다.

12 피부의 그림자 칠하기

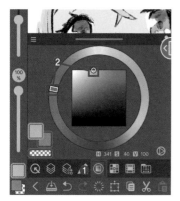

1 피부의 그림자를 칠합니다. 먼저 레이어 목록에서 [피부] 레이어를 선택합니다. 이후 컬러 서클❶을 열고 ❷와 같이 보라색 피부의 그림자 색을 선택합니다. 분홍빛 피부색+그림자의 파란색 즉, 분홍색+파랑=보라색이라고 생각할 수 있습니다. 왜 그림자가 파란색이 되는지는 챕터 8에서 설명합니다.

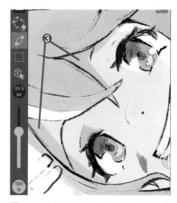

2 먼저 머리가 피부에 드리우는 그림자를 ❸과 같이 그립니다.

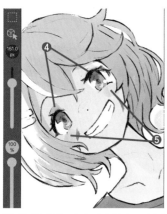

3 쌍꺼풀 선에도 ❹와 같이 살짝 그림자를 그리면 좋습니다. 또 그림자와 같은 색을 사용하여 볼의 홍조❺도 그립니다. 화장에서 말하는 [볼 터치]입니다.

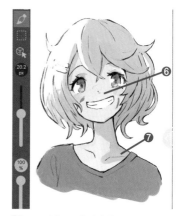

4 코 그림자는 ❻과 같이 아주 조금만 그리면 됩니다. 마지막으로 목 그림자를 ❼과 같이 그리면 피부는 완성입니다. 머리의 그림자, 목의 그림자가 그려지면 훨씬 입체감이 생깁니다.

1 완성의 단계로 가까워져가고 있으므로 부분마다 색상을 조정합니다. 먼저 머리 색이 밝기 때문에 피부를 좀 더 밝게 합니다. [피부] 레이어가 선택된 상태로 메뉴 아이콘에서 [편집]→[색조 보정]→[밝기/대비]를 선택하여 피부색을 조금 밝게 조정합니다.

2 다음으로 눈 색상을 바꿉니다. [얼굴] 레이어를 선택하고 메뉴 아이콘에서 [편집]→[색조 보정]→[색조/채도/명도]를 선택하여 색상을 조금 바꾸면서 채도와 명도를 높게 합니다.

3 여기까지 오면 옷의 색상도 신경이 쓰입니다. [옷] 레이어로 바꾼 후 메뉴 아이콘에서 [편집]→[색조 보정]→[색조/채도/명도]를 선택하여 색상을 크게 조정하면서 채도와 명도를 높게 하여 밝은 노란색으로 변경합니다. 전체적으로 밝아졌기 때문에 그림에 투명감이 생깁니다. 이와 같이 디지털은 나중에 얼마든지 원하는 만큼 색상을 조정할 수 있기 때문에 매우 편리합니다.

14 색조 보정 레이어로 전체 색상을 조정하기

1 메뉴 아이콘→[레이어]→[신규 색조 보정 레이어]→[컬러 밸런스]를 선택하여 컬러 밸런스의 색조 보정 레이어를 만듭니다. 색조 보정 레이어를 사용하면 한 번에 그림 전체의 색상을 조정할 수 있습니다. 그림을 마무리할 때 자주 사용됩니다. 이 레이어는 앞에서 선택했던 [옷] 레이어 위에 만듭니다.

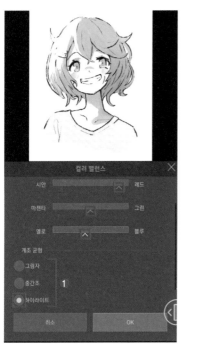

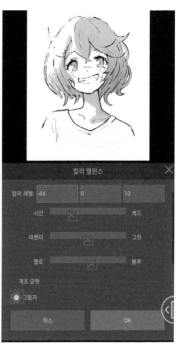

2 컬러 밸런스는 색상의 배분을 자유롭게 변경할 수 있는 기능입니다. 특히 ❶의 [계조 균형]을 선택하면 그림자(그림자의 어두운 부분), 중간조(베이스가 되는 색), 하이라이트(가장 밝은색) 각각의 밝기를 개별적으로 조절할 수 있습니다. 최종적으로 하이라이트를 빨간색에 가깝게, 그림자를 하늘색 쪽으로 조정하였습니다.

15 머리핀 칠하기

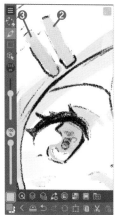
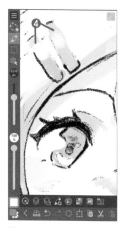

1 완성이라고 하고 싶지만 머리핀을 안 그렸네요! [머리] 레이어 위에 새로운 레이어를 만들어 머리핀을 그려 줍니다. 머리핀은 두 개라서 눈동자 위아래 색상을 사용합니다. 여기에서도 스포이드 툴을 사용합니다. 손가락 하나로 화면을 계속 눌러 링 끝의 십자 부분이 나타나면 **❶**에 맞춰서 눈동자 위의 색상을 가져옵니다. 이 색으로 **❷**의 머리핀을 칠합니다. 같은 방법으로 눈동자 아래의 색상을 가져와 **❸**의 머리핀을 칠합니다.

2 머리핀은 금속이므로 광택이 있습니다. 색상을 흰색으로 바꾼 후 **❹**와 같이 하이라이트를 그려 주면 완성입니다.

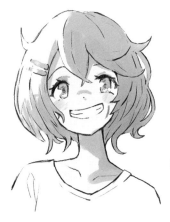

3 약 30분 만에 컬러 일러스트를 완성했습니다. 「색상 선택을 무제한으로 할 수 있다」, 「몇 번이고 수정할 수 있다」, 「레이어로 효율적으로 그릴 수 있다」, 「나중에 색상을 보정할 수 있다」라는 디지털 채색의 장점을 체험할 수 있었습니다. 그 밖에도 디지털에는 편리한 기능들이 많이 있습니다. 다양하게 체험해 보세요!

● 권장하는 디지털 환경

제가 그림을 그리기 시작했을 때를 생각하면, '그림을 잘 그리는 사람이나 프로는 어떤 도구를 사용하여 그리고 있을까?'가 굉장히 궁금했습니다. 여기에서는 스마트폰으로 채색을 체험하고 본격적으로 디지털 일러스트를 시작하고 싶은 사람에게 개인적으로 추천하는 디지털 환경을 소개합니다. 어디까지나 저의 추천일 뿐이므로 좋아하는 도구가 있다면 그것을 사용하도록 하세요.

태블릿과 앱

▌iPad + Apple Pencil + 그림 그리는 앱

지금부터 그림을 시작하고 싶은 사람에게 가장 추천하고 싶은 조합입니다. 아이패드는 매우 완성도 높은 기기로 필압 감지도 우수하고 배터리도 오래갑니다. 그림 그리는 앱도 매우 사용하기 편리한 것이 나와 있습니다.

디자인도 세련되고 손쉽게 가지고 나와 카페에서 그림을 그리는 일도 할 수 있습니다. 실용성 또한 중요한데, 예를 들어 그림 그리는 일을 그만둬도 인터넷이나 동영상을 볼 수 있기 때문에 돈 낭비가 되지 않습니다.

▌CLIP STUDIO PAINT for iPad

원래는 PC용으로 인기가 있었던 그림 그리는 프로그램의 iPad 버전입니다. 앞에서는 스마트폰 버전을 시험 삼아 사용해 보았습니다.

인터페이스의 디자인과 사용 방법이 비슷하기 때문에 스마트폰 버전에 익숙한 사람은 바로 사용할 수 있을 것입니다. 기능도 매우 충실하여 이 앱만으로도 본격적인 일러스트를 그릴 수 있습니다. PRO 버전으로 연간 구독하면 월액 약 2,400원(연액 28,000원) 정도로 사용할 수 있습니다. 이 금액으로 PC 버전과 스마트폰 버전을 함께 사용할 수 있으므로, 다양한 환경에서 사용하고 싶은 경우에 이득입니다.

Procreate

iPad용 그림 그리기 앱 중에서 가장 세련됐다고 할 수 있는 도구입니다. 세세하게 기능을 변경하는 것도 가능하며 진짜 연필이나 물감처럼 그릴 수 있는 브러시를 풍부하게 사용할 수 있습니다.

iPad 초기부터 출시되어 프로 일러스트레이터나 디자이너들이 애용하는 경우가 많습니다. 이 책의 삽화를 그리는 데에도 사용했습니다. 월 요금이 아니라 약 12,000원 정도에 한 번 사면 계속 사용할 수 있는 것도 장점입니다. iPad를 사면 일단 시도해 보는 것이 좋을 것 같습니다.

Procreate를 사용하여 낙서한 햄버거

PC와 펜 태블릿

PC로 본격적으로 그림을 그리려면 필수 도구가 바로 「펜 태블릿」입니다. 일반적으로 「펜 탭」으로 줄여서 씁니다. 저는 iPad도 사용하지만 어디까지나 스케치와 아이디어를 내기 위한 도구로 사용하고 게임이나 애니메이션 등 일반적인 일을 할 때는 컴퓨터와 펜 태블릿을 사용하고 있습니다.

iPad에서도 그림을 그릴 수 있는 시대가 되었지만, 데이터의 섬세한 형식을 갖추거나 고화질의 고품질인 작품이 필요한 프로의 현장에서는 PC와 펜 태블릿이 일반적입니다.

그림 그리기용 PC

컴퓨터로 그림을 그릴 경우 CPU는 Core i3 이상, 메모리는 8GB 이상으로 하면 좋습니다. 그림 그리는 프로그램은 메모리를 많이 사용하기 때문에 메모리가 크면 쾌적하게 작업할 수 있습니다. 성능을 충족한다면 노트북이나 데스크톱 PC 어느 쪽이라도 OK입니다.

일러스트 제작용 컴퓨터는 노트북이면 Apple의 맥북, 데스크톱의 경우도 마찬가지로 Apple의 iMac을 개인적으로 추천합니다.

성능이 뛰어난 것도 물론이지만, 일러스트 제작에 있어서 중요한 것은 디스플레이의 품질입니다. Mac은 디폴트로 부착되어 있는 디스플레이의 품질이 매우 높고 발색이 좋습니다. 그림을 그리기 위한 디스플레

이의 발색이 나쁘면 아무리 열심히 해도 인쇄하거나 다른 디스플레이에서 보았을 때 이상한 색깔로 표시되어 버립니다.

펜 태블릿 모델

| 펜 태블릿 Wacom Intuos 시리즈

Intuos 시리즈는 주식회사 와콤이 발매하고 있는 펜 태블릿입니다. 평평한 판에 그리기 때문에 그림을 그리는 사람들 사이에서는 판 태블릿이라고 불립니다. 저도 처음에는 펜 태블릿을 사서 그림을 그리기 시작했습니다. 다음에 소개하는 액정 태블릿에 비하면 가격도 저렴합니다.

크기는 S사이즈(가장 작은 것)가 아닌 M사이즈나 L사이즈를 사는 것이 좋습니다. 작은 펜 태블릿은 손목을 많이 사용하여 그리게 되므로 손목에 부담이 가기 쉬워 건초염증에 걸릴 수 있기 때문입니다. 큰 사이즈라면 팔 전체를 사용하여 그릴 수 있기 때문에 선이 잘 흔들리지 않고 손목에 부담도 적습니다.

기본적으로 풍경이나 배경 등 세계관을 표현한 일러스트를 그리고 싶은 사람에게 특히 추천합니다.

| 액정 펜 태블릿 Wacom Cintiq 시리즈

Cintiq 시리즈는 와콤이 발매하는 액정 태블릿입니다. 액정 화면에 펜을 사용하여 그릴 수 있는 펜 태블릿입니다.

판 태블릿보다 가격은 비싸지만, 화면에 펜으로 그릴 수 있기 때문에 그림을 그리고 있는 감각이 강하고 깔끔한 선을 그리기 쉽습니다. 만화나 캐릭터 일러스트, 애니메이터 등 선화를 자주 그리는 사람에게 추천합니다.

액정 태블릿을 사용하면 결과적으로 디스플레이가 하나 더 늘게 되므로, PC의 디스플레이에 자료를 표시하여 보면서 그릴 수 있다는 것도 중요한 장점입니다. 이제부터 그림을

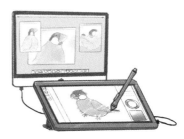

그리기 시작하는 사람은 13인치~16인치 모델이 적당하고 다루기 쉽습니다.

메모 내가 펜 태블릿을 쓰는 이유

저는 현재 펜 태블릿 Intuos 시리즈의 L사이즈를 사용하고 있습니다. 사실 옛날에는 27인치짜리 거대한 액정 태블릿을 사용하던 시기도 있었습니다. 하지만 결국 펜 태블릿으로 되돌아오게 되었습니다.

세간에서는 펜 태블릿보다 액정 태블릿이 우수하다는 의견이 많지만, 펜 태블릿에도 많은 장점이 있습니다. 그것은 「눈이 편안한 점」, 「자세를 유지하기 쉬운 점」, 「작품을 객관적으로 보기 쉬운 점」입니다. 펜 태블릿을 사용하고 있을 때는 일반 사무 업무처럼 조금 떨어져서 디스플레이를 보기 때문에 눈의 부담이 적고 피곤하지 않은 자세를 유지하기 쉽습니다. 또, 저의 주된 일인 세계관을 그리는 타입의 일러스트는 화면 전체를 그리게 되므로 일러스트 전체를 바라보는 넓은 시야가 중요합니다. 액정 태블릿으로 그리고 있을 때는 열중

하면 아무래도 몸이 앞으로 쏠려 눈과 화면이 가까워져서 시야가 좁아지기 마련입니다. 풍경, 배경, 세계관을 그리고 싶다면 펜 태블릿을 추천합니다!

PC용 그림 그리기 프로그램

PC용 그림 그리기 프로그램도 여러 가지가 있지만, 여기에서 소개하는 두 프로그램은 업계 표준과 같으므로 둘 중 하나 혹은, 둘 다 구매하는 것을 추천합니다.

| CLIP STUDIO PAINT PRO for Windows / MacOS

프로 일러스트레이터부터 초보자까지 다양한 사람이 사용하는 그림 그리기 프로그램입니다. 공식 사이트에서 일시불로 약 5만 원에 구입할 수 있습니다. iPad 버전에서 언급한 것처럼 월액 및 연액의 구매도 있습니다. 캐릭터 일러스트나 만화 등을 그리고 싶은 사람은 이 프로그램부터 사용하기 시작하면 좋을 것입니다. 매우 부드러운 선을 그릴 수 있는 브러시나 퍼스 자, 대칭 자 등 풍부한 기능이 갖추어져 있습니다.

| Photoshop

모든 그림과 이미지를 취급하는 일에 필수적인 프로그램입니다. 원래는 사진을 보정하는 프로그램이지만 지금은 일러스트를 그리기 위해서도 사용되고 있습니다. 저도 업무에서는 거의 포토샵을 사용하여 그림을 그리고 있습니다. 월액이나 연액으로의 구독이 필수이고, 싼 플랜이라도 월액 만 원 이상 들기 때문에 취미로 그림을 그리고 싶어 하는 사람에게는 어려움이 있지만, 장래 일러스트 관련의 직

업을 목표로 하는 경우에는 Photoshop도 습득해 두는 것을 추천합니다. 디자인 계열이나 게임 회사의 모집 요강에는 「Photoshop을 사용할 수 있는 능력」이 필수인 곳도 있습니다.

 나의 작업 환경

이 책이 출간된 연도의 제 작업 환경을 소개합니다.

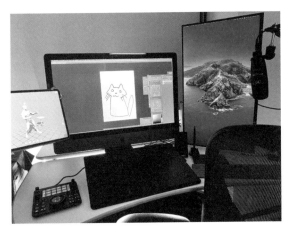

PC	iMac Pro CPU Xeon W 메모리 64GB
펜 태블릿	Intuos Pro L 사이즈
서브 디스플레이	EIZO 27인치
자료 검색&스케치 도구	iPad Pro+Apple Pencil
보조 장치	Loupedeck CT
그림 그리기 프로그램	Photoshop CC 2021 CLIP STUDIO PAINT PRO Procreate

그림을 잘 그리고 싶다

PART 2에서는 이 책의 주제인
「그림을 잘 그리기 위해서는 어떻게 하면 좋은가」라는
질문에 대한 답을 알아봅니다.

CHAPTER 3 잘 그린 그림이란 무엇인가 **CHAPTER 4** 단순 관찰과 분할 관찰

CHAPTER 5 자료 보는 법 **CHAPTER 6** 공감 형성법

CHAPTER 7 구도의 결정법 **CHAPTER 8** 빛이 느껴지는 그림

CHAPTER

3

잘 그린 그림이란 무엇인가

• • •

여기서는 「잘 그린 그림」에 대해 정의합니다. 그리고 그림을 잘 그리기 위해 중요한 부분들을 정리해 봅니다.

⬤ 그림을 잘 그린다는 게 무슨 말이야?

그림을 그리다 보면 「잘 그리고 싶어!」라고 막연하게 생각할 때가 많지 않나요? 저도 그런 생각을 자주 합니다. PART 1에서 소개한 모사에서 그림 그리는 즐거움에 빠진 여러분들 중에도 「잘 그리고 싶어!」라고 생각하기 시작한 분들이 계실 것입니다.

여기서 의문이 생깁니다. 도대체 「잘 그린 그림」이란 어떤 그림일까요? 「그림을 잘 그리게 되다」는 무슨 뜻일까요? 데생이 잘 표현되어 있으면 좋은 것인가요? 퍼스가 맞으면 잘 그린 것처럼 보일까요? 다른 사람에게 잘한다고 평가받으면 잘하는 것일까요? 세계적인 화가 피카소의 작품을 보고 당신은 잘 그렸다고 생각하나요?

솔직하게 이야기하면 이 책을 쓰고 있는 저도 잘 그린 그림이 무엇인지 절대적으로 단언할 수 없습니다. 그래서 이 책에서는 「잘 그린 그림」이라는 개념을 제 독단과 편견으로 정의했습니다. 물론 지금부터 근거를 설명하겠지만, 이 정의에 해당되지 않는다고 해서 그 그림이 서툴다거나 못 그린다는 것은 아닙니다.

이 책에서는 잘 그린 그림이란 「입체가 표현되어 있는 그림」, 「전하고 싶은 것이 전달되는 그림」, 「빛이 느껴지는 그림」이라고 정의합니다.

입체가 표현되어 있는 그림이란?

우리가 살고 있는 이 세계는 3차원 공간이라고 합니다. 3차원이라는 것은 간단하게 말하면 「폭, 깊이, 높이」의 세 가지 요소로 사물이 구성되는 공간입니다. 3차원에 있는 「폭, 깊이, 높이」로 구성된 물체를 입체라고 부릅니다.

이 세계는 3차원이기 때문에 세계에 있는 모든 것, 당신 주변에 있

는 모든 것, 그리고 당신 자신도 입체입니다. 즉, 세상의 사물을 그림으로 표현하기 위해서는 입체를 표현할 수 있는 것, 입체를 그릴 수 있는 것이 중요합니다. 따라서 이 책에서는 「입체가 표현되어 있는 그림」을 잘 그린 그림이라고 정의합니다.

전하고 싶은 것이 전달되는 그림이란?

일러스트레이션이라는 말을 줄여서 일러스트라고 하지만, 「일러스트레이션」은 라틴어의 lustrare라는 말에서 파생된 것으로 「알기 쉽게 하는 것」이라는 의미가 있습니다.

말로는 전하기 어려운 개념을 그림으로 표현하여 알기 쉽게 한 것이 「일러스트레이션」의 시작이라고 합니다. 따라서 이 책에서는 그림을 그리는 사람이 전하고 싶은 것이 전달되는 그림, 예를 들어 「귀여운 여자아이를 표현하고 싶다」라고 한다면 그 그림을 본 사람이 「여자아이가 귀엽다!」라고 생각하게 하는 그림을 「잘 그린 그림」이라고 정의합니다. 말하고 싶은 것, 전하고 싶은 것, 표현하고 싶은 것이 그림을 본 사람에게 전달되는 것이 잘 그린 그림입니다.

빛이 느껴지는 그림이란?

우리가 「사물을 본다」는 것은 어떤 것인지 생각해 봅시다. 태양이나 라이트 등의 광원에서 발사된 빛이 물체에 부딪쳐 물체에서 튕겨 나온 빛을 눈으로 감지합니다. 즉 「보인다」는 것은 「빛을 보고 있다」는 것입니다.

그래서 이 책에서는 빛을 표현할 수 있는 그림을 「잘 그린 그림」이라고 정의합니다. 덧붙여서 말하면 색상은 빛의 파장의 차이이기 때

문에 색 사용을 잘하는 그림 = 빛의 컨트롤이 능숙하다고도 말할 수 있습니다.

「입체가 표현되어 있는 그림」, 「전하고 싶은 것이 전달되는 그림」, 「빛이 느껴지는 그림」을 어떻게 하면 그릴 수 있게 되는지, 그 생각이나 연습 방법을 다음 장부터 풀어 갑니다.

● 그림 실력이 향상되기 위한 중요한 여덟 가지 일

이 책이 정의하는 「잘 그린 그림」을 그리는 방법을 설명합니다. 단지, 읽는 것만으로는 그림 실력이 향상되지 않습니다. 어떤 기법서를 읽든, 당신이 아무리 그림의 천재라도 다음 여덟 가지의 「보통 하는 것」을 계속 하지 않으면 그림 실력은 향상되지 않습니다. 중요한 내용이므로 정리하여 소개합니다.

❶ 계속 그린다

그림은 계속 그리지 않으면 늘지 않습니다. 그림은 스포츠와 비슷한 점이 있어서 기술을 머리로는 이해해도 몸이 마음대로 움직여 주지 않아 그릴 수 없는 경우가 있습니다.

따라서 계속 연습하여 머리로 이해하는 것 이상으로 몸에 기술을 익히는 것이 중요합니다. 가능하면 매일 그립시다. 만약 당신이 미래에 그림 그리는 일을 직업으로 하고 싶다면 꾸준히 매일 그려야 합니다.

❷ 시간을 들여 정성스럽게 그리고 완성시킨다

몇 장을 그려도 그림이 늘지 않는 사람이 가끔 있습니다. 이런 사람은 「한 장당 들인 시간이 적거나」, 「그림을 완성시키지 않는」 일이 많습니다. 기본적으로 그림이라는 것은 들인 시간이 많을수록 퀄리티가 높아집니다. 그러므로 처음에는 시간을 들여 정성스럽게 그리고 완성시키는 것을 의식해야 합니다. 완성시킨다는 것은 지금의 자신의 기술을 최대한 쏟아 붓고 「제가 그린 것입니다」라고 당당하게 말할 수 있는 작품으로 만드는 것입니다.

이것은 의외로 힘듭니다. 기술이 부족해서 생각한 대로 그릴 수 없거나, 어디까지 하면 완성이라고 할 수 있는지 알 수 없거나, 그 작품을 그리는 것에 싫증이 나기도 하고 그림을 그리다가 게임을 하고 싶어지기도 합니다. 바로 자신과의 투쟁입니다. 하지만 잘하기 위해서는 자신과의 싸움에서 계속 이겨야 합니다.

만약 당신이 어디까지 그려야 완성이라고 말할 수 있는지 모른다면 한 장의 작품에 최저 10시간은 걸리도록 의식해 보세요. 1일에 10시간이 아닌, 1일 2시간씩 5일에 걸쳐 그려내는 것도 괜찮습니다. 아무리 시간이 걸리더라도 상관없습니다. 시간을 들여 정성스럽게 완성시키는 일을 몇 번이고 계속하면 반드시 잘할 수 있습니다.

❸ 관찰한다. 자료를 본다

그림의 기초로서 가장 중요한 것은 관찰입니다. 어떤 것을 그릴 때라도 자료를 보도록 합시다. 자세한 것은 챕터 5에서 소개합니다.

❹ 남의 작품을 흉내 낸다

당신이 좋아하는 사람의 그림을 흉내 내봅시다. 흉내 내는 것에 거부감이 있는 사람은 좋아하는 작품의 작가 인터뷰를 읽어 보세요. 많은 경우 「~을 좋아해서, ~의 오마주입니다」와 같은 이야기가 나온다는 것을 알게 될 것입니다. 아무리 위대한 작품도 참고하는 것이 있습니다. 흉내 내는 것이야말로 그림의 기본이라고 해도 좋습니다.

그림 오리지널이란 무엇일까요? 그것은 다음과 같은 식으로 나타낼 수 있습니다.

「셀 수 없을 정도의 남의 흉내」에 「당신의 미의식」과 「당신의 경험」이 결합되었을 때 「당신만이 그릴 수 있는 것」이 만들어지는 것입니다.

흉내 내지 않으면 좋아지지 않습니다. 그리고 흉내 내다 보면 당신만의 사물을 보는 법, 당신만의 미의식, 당신이 지금까지 살면서 경험한 것이 서로 뒤섞입니다.

이렇게 되면, 아무리 자신을 죽이고 남을 흉내 내려고 해도 어쩔수 없이 묻어 나오는 것들이 있습니다. 그것이 당신만이 그릴 수 있는 작품입니다.

❺ 그림을 남에게 보인다

자신이 그린 그림을 다른 사람에게 보여 주는 것은 처음에는 창피합니다. 하지만 보여 줌으로써 부족한 부분을 발견할 수 있고 부끄럽기도 하지만 그림을 본 사람에게 칭찬받는 기쁜 일을 겪을 수 있습니다. 겁먹지 말고 꼭 다른 사람에게 그림을 보여 주세요.

❻ 자신의 그림을 객관적으로 본다

시간 가는 줄 모르고 정신없이 그리는 것은 재미있습니다. 그만큼 냉정하게 객관적으로 그림을 보도록 합시다. 어느 정도 그리면 조금 떨어져서 그림을 보거나 며칠 있다가 다시 마무리를 하는 것이 대표적인 방법입니다.

⑦ 시행착오를 한다

이 캐릭터는 왜 이런 표정을 하고 있는지, 어떻게 하면 더 귀여워 질까를 생각하고 실제로 그려서 확인해 봅시다. 생각만 하는 것이 아니라 반드시 시도하는 것이 중요합니다.

⑧ 즐긴다

즐기는 것이 의무는 아니지만 그림을 그리는 것은 즐거운 일입니다. 그림을 그릴 때에도 재미있지만 자신이 생각한 대로 그림을 그릴 때는 엄청난 성취감이 있습니다. 그리고 그것을 다른 사람에게 보여 주어 좋다는 말을 들었을 때는 상당히 기쁩니다.

좋아하면 일은 잘하게 됩니다. 그림 그리는 것을 즐기고 좋아하면 기술이 향상됩니다.

◎ 그림 그리기의 기본 순서를 이해한다

　다음 장으로 가기 전에 또 하나 기술 향상의 지름길을 설명하겠습니다. 순서에 대한 이야기입니다.

　뜬금없지만, 여러분은 요리를 한 적이 있나요? 저는 자주 요리를 합니다. 카레나 햄버거, 사슴고기 육포 등 여러 가지를 만듭니다.

　맛있는 음식을 만들기 위해서는 순서가 중요합니다. 먼저 마늘을 볶아 향을 낸 후 다른 재료를 넣는다거나 잘 익지 않는 야채부터 볶는 등 레시피에는 반드시 순서가 적혀 있습니다. 이처럼 그림도 순서가 중요합니다. 특히 익숙하지 않은 초보자일 때는 순서대로 그리면 점점 능숙해질 수 있습니다.

　먼저 그림 그리는 기본 순서를 정리해 봅니다.

❶ 가늠선

　가늠선이라는 것은 「짐작을 하다」의 약자로, 어디에 어떤 것을 그릴지를 결정하여 실제로 캔버스나 종이에 표시를 하는 작업입니다.

❷ 러프

　「러프 스케치」의 약자입니다. 러프(Rough)는 「대략적인」이라는 의미로 가늠선을 기준으로 하여 대략적으로 머릿속의 이미지를 그려내는 작업입니다.

❸ 선화

러프를 참고하여 신중하게 선으로 윤곽을 그리는 작업입니다.

❹ 바탕색 칠하기

선화에서 벗어나지 않도록 바탕이 되는 색을 칠하는 작업입니다.

❺ 묘사하기

그림자나 하이라이트(219쪽)를 그리고, 터치를 넣어 그림의 정보량을 늘리는 작업입니다.

❻ 마무리

디지털 일러스트에서 필터나 특수 레이어 등으로 빛이나 그림자를 조정하는 작업입니다.

이 순서는 풀 컬러 그림이라면, 캐릭터 일러스트부터 풍경화까지 모든 그림의 기본 순서가 됩니다. 어느 정도 그림을 그릴 수 있게 되면 가늠선을 그리지 않고 러프를 그리거나, 선화를 그리지 않고 처음부터 색을 칠하거나 순서를 바꿔서 자기 나름대로 하기 쉽게 그립니다. 그림은 어떤 순서로 그려도 문제없습니다. 스포츠라면, 순서가 틀리면 큰 부상을 입을 수도 있지만 그림은 아무리 틀려도 위험하지 않습니다. 하지만 처음에는 기본 순서를 지켜서 그리는 것이 결과적으로 기술 향상을 빠르게 이룰 수 있습니다.

CHAPTER

4

단순 관찰과 분할 관찰 –
입체가 표현되어 있는 그림 ①

• • •

'입체란 무엇일까?', '일러스트레이터는 어떻게 관찰하고 있는가?'
입체를 자유자재로 그리려면 어떻게 해야 하는지에 대한 생각과 연습 방법을
소개합니다.

●입체를 그린다는 것은 면을 그리는 것

이 책에서 정의하는 잘 그린 그림의 첫 번째 조건은 「입체가 표현되어 있는 그림」입니다. 그렇다면 이 「입체」란 무엇일까요? 여기서부터 생각을 해봅시다.

우리가 사는 세계는 3차원이라고 합니다.

1차원은 선

2차원은 선으로 둘러싸인 「면」

그리고 3차원은 면이 결합된 입체입니다.

즉, 입체라는 것은 「면이 여러 개로 결합된 것」입니다.

입체의 예

예를 들어 보겠습니다. 일반적인 주사위에는 각각의 면에 1부터 6까지의 수가 할당되어 있습니다. 주사위와 같은 입방체(상자)는 여섯 개의 면으로 구성되어 있는 것입니다.

다음과 같이 주사위를 평평하게 펴보면 여섯 개의 면이 있음을 잘 알 수 있습니다.

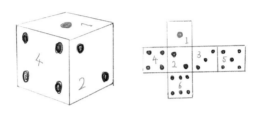

면은 사각이라고 한정할 수 없습니다. 예를 들어 원기둥의 경우는 위아래의 원과 측면의 면으로 되어 있습니다.

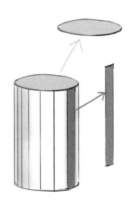

구체는 다음과 같이 구부러진 면으로 되어 있습니다.

면의 형태는 다양하지만 모든 입체는 면으로 되어 있습니다.

그래서 「입체를 그리는 것=면을 그리는 것」이라고 말할 수 있습니다. 면을 바르게 그리는 것이 입체를 그리는 것의 본질입니다.

면은 기초이자 가장 중요한 것

이 세상의 모든 것은 입체로 이루어져 있습니다. 그 입체는 면으로 되어 있기 때문에 면을 그릴 수 있으면 세상의 모든 것을 그릴 수 있습니다. 면을 인식하여 그릴 수 있다면 사람이나 동물, 건물, 식물 등 그리지 못하는 것은 없습니다.

면의 개념은 그림의 기초이지만 아마추어부터 프로까지, 인물을 그리는 사람부터 풍경을 그리는 사람까지(추상화는 그 범위에 들지 않지만) 그림을 그리는 한 계속 의식해야 할 사고방식입니다. 기초이자 가장 중요한 것이라고 말할 수 있는 기술이 「면」입니다.

⬤ 그리기 위한 두 가지 관찰

그림은 보이는 것은 그릴 수 있지만 보이지 않는 것은 그릴 수 없습니다. 보이지 않는 부분이 보일 수 있도록 관찰하는 것은 그리는 것만큼 중요합니다. 그리기 위해서는 관찰하는「눈」을 단련하는 것이 필요합니다.

면을 그릴 수 있으려면 사물을 볼 때 그 자체의 면을 인식하여 알아볼 수 있어야 합니다. 그림 기법서에는 반드시 언급되어 있을 정도로「모티브를 잘 봅시다」,「관찰이 중요합니다」라고 쓰여 있지만, 도대체「잘 본다」라는 것은 어떻게 하는 것일까요? 관찰 요령은 무엇일까요? 여기에서는「관찰이란 어떤 것인가」에 대해 설명합니다.

두 종류의 관찰 방법

이 세상의 모든 것을 형상화하는「면」. 그 면을 인식하는 데는 두 가지 관찰 방법이 있습니다. 이 책에서는

- 단순 관찰 ・분할 관찰

이라고 부릅니다. 자신의 이미지를 그림으로 형상화하기 위해서는 이 두 가지 관찰 방법을 습득할 필요가 있습니다.

단순 관찰이란 무엇인가?

단순 관찰은「사물을 심플한 형태로 변환하여 대략적으로 기억하는 관찰」입니다. 이 관찰은 모티브를 단순한 모양으로 변환하는 것이 가장 중요한 포인트입니다.

예를 들어 당신이 그림A와 같은 문조를 관찰한다고 합시다. 먼저 그림A의 화살표와 같이, 손으로 만지고 쓰다듬고 있는 모습을 이미

지하여 면을 파악합니다. 그때는 날개의 질감이나 색상 등은 완전히 무시합니다.

　나머지는 그림B와 같이 부리는 원뿔, 머리는 구체, 몸통은 두 개가 연결된 구체, 꼬리는 원뿔과 같은 식으로 파악한 면에 가까운 심플한 입체로 변환하여 기억합니다.

▲ 그림A　면을 파악한다

▲ 그림B　단순한 입체로 변환한다

분할 관찰이란 무엇인가?

　분할 관찰은「표면을 직선으로 분할하여 각도를 파악하는 관찰」입니다. 단순 관찰로 심플하게 파악했던 입체를 직선으로 세세하게 분할하여 파악해 갑니다.

　가장 중요한 포인트는「직선으로 분할한다」는 점입니다. 예를 들어 문조와 같이 동그스름한 대상이나 인간의 손발이라도 곡선을 사용하지 않고 직선으로 분할하는 것이 중요합니다.

　분할의 기점이 되는 것은「정중선」입니다. 정중선은 사물의 중앙을

지나는 선으로 이곳을 기점으로 분할해 나가면 면을 인식하기 쉬워 집니다. 그림C에서 하늘색으로 그려져 있는 직선이 정중선입니다.

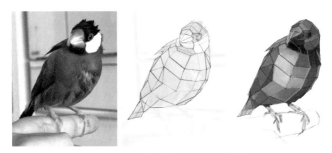

▲ 그림C 정중선을 기점으로 분할한다

분할한 후에는 하나하나의 면의 각도를 강하게 의식합니다. 각도를 의식한다고 해도 구체적으로 몇 도인지 측정한다는 의미가 아닙니다. 표면을 머릿속의 손으로 쓰다듬듯이 의식하고, 그 면이 어떤 각도로 되어 있는지를 감각과 이미지로 파악하는 것입니다.

직선으로 분할하여 그리기 쉽게 한다

왜 곡선이 아닌 직선으로 분할할까요? 그것은 직선으로 관찰하는 습관을 들여야 그림을 그리기 쉽기 때문입니다. 예를 들어 그림D의 구체와 그림E의 상자 중 어느 면이 그리기 어려울까요?

분명히 곡선 요소가 들어가는 그림D의 구체가 그리기 어렵습니다. 깔끔하고 뒤틀림 없는 곡선을 그리기가 어렵습니다.

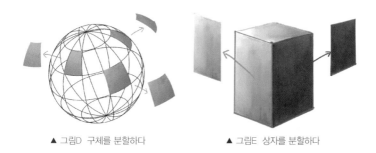

▲ 그림D 구체를 분할하다 ▲ 그림E 상자를 분할하다

또한 그림F와 같이 「면의 각도」는 직선을 사용하여 분할하면 몇 배나 읽기 쉬워집니다. 곡선을 미세한 직선으로 그리는 방법은 캐릭터를 그릴 때나 배경을 그릴 때에도 어디서나 사용할 수 있는 기술(테크닉)이니 꼭 배워 두길 바랍니다.

왜 단순 관찰이 필요한가?

「분할 관찰을 알면, 단순 관찰이 왜 필요할까? 처음부터 분할 관찰을 하면 되지 않을까?」라고 생각할 수도 있습니다. 원본이 있는 사물이나 현실에 있는 것만 그린다면 사실 그렇습니다.

그러나, 실제로 일러스트를 그릴 때는 「자료와는 다른 구도나 포즈」, 「원래 현실에서는 있을 수 없는 상태」,

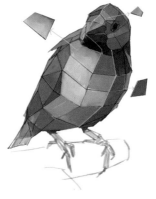

▲ 그림F 직선을 사용하여 분할한다

「현실에는 없는 것」 등을 그리는 일이 자주 있습니다. 단순 관찰로 대략적인 입체를 파악해 두면 머릿속에서 입체를 회전, 이동시켜 자신이 생각한 이미지대로 포즈나 구도를 표현할 수 있습니다.

◉ 단순 관찰과 분할 관찰을 조합하여 그려 본다

실제로 단순 관찰과 분할 관찰을 사용하여 사진 자료(88페이지 그림A)와 다른 각도에서 본 문조를 그려 보겠습니다.

❶ 단순 관찰로 파악한 입체를 그린다

사진 자료를 단순 관찰하여 문조의 대략적인 입체를 파악합니다. 88페이지의 그림B와 같이 문조를 「부리는 원뿔, 머리는 구체, 몸통은 두 개가 연결된 구체, 꼬리는 원뿔」로 기억하고 머릿속에서 떠올리며 입체를 회전, 이동시킵니다. 그것을 선으로 그립니다(그림A).

단순 관찰로 파악한 입체는 단순하기 때문에 그림을 그리는 데 익숙하지 않은 사람도 이미지하기 쉽습니다.

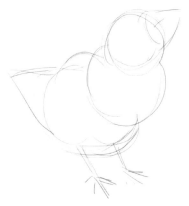

▲ 그림A 단순 관찰하여 회전, 이동

이미지한 것을 캔버스에 간단하게 그려 봅니다. 자료에는 없는 오른쪽을 향하고 위에서 내려다본 구도로 했습니다.

❷ 분할 관찰로 파악한 직선을 그린다

사진 자료를 다시 한 번 보고 이번에는 문조를 분할 관찰합니다. 그리고 분할 관찰로 이미지한 직선(분할선)을 캔버스에 그려 나갑니다. 이때는 단순 관찰로 그린 빨간 선 안쪽을 회색으로 먼저 칠하고 분할선을 그리도록 합니다. 그러면 실루엣을 더욱 잡기 쉬워지므로 전체의 입체감이나 밸런스를 잃어버리지 않고 분할할 수 있습니다 (그림B).

실제로 해 보면 알겠지만, 단순 관찰의 베이스 선이나 회색 실루엣이 없으면 잘 분할해 나갈 수 없습니다.

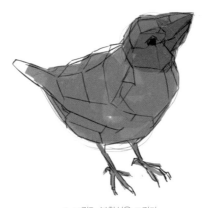

▲ 그림B 분할선을 그린다

견본을 똑같이 흉내 내는 그림이라면 갑자기 분할 관찰을 해도 어떻게든 되겠지만 이렇게 견본이 없는 것을 그릴 때는 사전에 단순 관찰로 파악한 대략적인 입체 가늠선이 없으면 분할도 어렵고 면이 파악되지 않습니다.

❸ 색을 칠하여 완성한다

분할선을 기준으로 색을 나누어서 문조를 채색합니다. 채색할 때도 반드시 분할선을 기준으로 채색합니다. 분할선으로 면을 나누었기 때문에 사진 자료를 자세히 보고 어디까지가 하얗고 어디까지가 검은지를 확인하면서 색칠 그림과 같은 감각으로 밑칠을 합니다(그림C).

분할선이 면을 확실하게 나누어 주기 때문에 채색할 때만큼은 그다지 면을 의식할 필요가 없습니다.

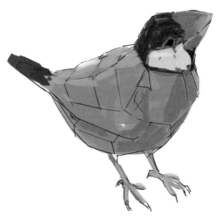

▲ 그림C 분할선을 기준으로 채색한다

밑칠이 끝나면 그다음엔 분할선을 칠하여 없애고 곡선으로 되돌립니다. 사각사각하던 부분을 손가락으로 문질러 부드럽게 만들어 가는 느낌의 작업입니다. 사진 자료에서 디테일하게 관찰하여 섬세한 묘사를 더해 가면 완성입니다(그림D).

일러스트에서는 이런 순서로 자신이 생각한 이미지를 입체적이고 현실감 있게 표현합니다.

▲ 그림D 곡선으로 되돌려 가며 세세한 묘사를 한다

단순 관찰과 분할 관찰로 모든 것을 그릴 수 있다

단순 관찰로 대략적으로 입체를 파악하고 나서 분할 관찰을 하면 1장의 사진으로도 다양한 구도를 그릴 수 있다는 것을 알게 되었습니다. 그 뿐만 아니라 단순 관찰과 분할 관찰은 캐릭터나 메커니즘, 몬스터 등 현실에는 존재하지 않는 것이나 상상을 형태로 만들 때도 필수적입니다.

일러스트를 잘하는 사람이 상상하는 것을 그릴 때는 먼저 베이스가 되는 자료를 단순 관찰로 파악하여 머릿속에 대략적인 입체를 만듭니다. 거기에 다른 자료에서 파악한 다른 입체나 자신이 생각한 이미지, 자료를 분할 관찰하여 얻은 세밀한 면의 정보와 디테일을 더해

변형시키거나 회전시켜 캔버스에 그립니다. 상상하는 것을 설득력 있는 일러스트로 표현하기 위해서는 자료 파악이 필수입니다. 그 자료를 파악하기 위해 단순 관찰과 분할 관찰이 많이 사용됩니다.

참고로 그림의 상급자, 구체적으로는 다음에 소개하는 레벨5가 되면 단순 관찰과 분할 관찰을 나누는 의미가 없어집니다.

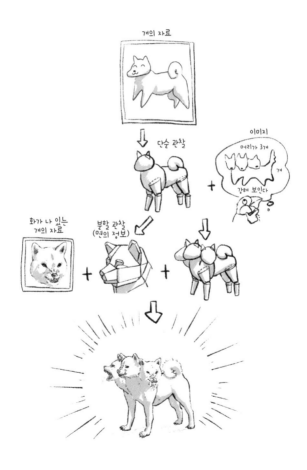

왜냐하면 레벨5가 되면 단순 관찰을 통해 심플한 입체로 변환하지 않아도 복잡한 입체를 머릿속에서 회전, 변형, 이동시켜 캔버스에 그려 낼 수 있기 때문입니다. 이 수준에 도달하기 위해서는 매일 몇 시간씩 그린다는 전제로, 아무리 빨라도 몇 년은 필요하다고 생각합니다.

메모 권장하는 그림 훈련 「심심풀이 면 관찰」

출근길에서 전철을 타고 있을 때, 교장 선생님이나 상사의 지루한 이야기를 들어야 할 때 등 인생에는 반드시 한가한 시간이 있습니다. 그럴 때는 눈에 보이는 모든 면을 관찰해 봅시다.

단순 관찰과 분할 관찰을 사용하여 어떤 각도로, 어떤 요철로 되어 있는지 머릿속에서 단순화하고 분할하며 관찰해 봅니다. 이것은 종이도, 펜도, 손도 움직일 필요가 없는 눈의 훈련입니다. 제대로 훈련하면 지루한 시간도 금방 지나가 버립니다. 정말 효과적인 훈련이니 꼭 해보기 바랍니다.

● 면을 그리기 위한 5가지 레벨 훈련법

여기에서는 관찰한 것을 실제 일러스트로 그리기 위해서 어떻게 하면 좋을지 설명합니다.

스포츠로 말하자면 근력과 지구력에 가까운 것이 바로 면을 그리는 기술입니다. 이처럼 뭔가 요령을 터득하면 바로 할 수 있게 되는 것이 아닙니다. 아무리 열심히 해도 쉽게 근육남이 될 수 없는 것과 똑같은 이치입니다. 면을 그릴 수 있게 되기 위해서는 매일 단련하는 것밖에, 그저 그림을 계속 그리는 것밖에는 없습니다.

다만 요령이나 생각의 차이로 인해 효율이 꽤 바뀝니다. 여기서 소개하는 것은 효율을 올리는 훈련 방법이나 사고방식입니다. 우선은 습득의 단계를 레벨마다 나누어 생각합니다.

레벨 1 상자·구체·원기둥의 선화를 프리 핸드로 그릴 수 있게 된다

레벨 2 상자·구체·원기둥의 선화를 모든 각도에서 그릴 수 있게 된다

레벨 3 상자·구체·원기둥에 모든 각도에서 빛을 비추어 그림자를 표현할 수 있게 된다

레벨 4 상자·구체·원기둥의 면을 그리는 방법을 자신의 그림에 응용할 수 있게 된다

습득 레벨 4까지 할 수 있으면 초보자 졸업 정도의 기술이 몸에 밴 상태입니다. 상급자는 그 앞의 레벨 5입니다.

레벨 5 단순 관찰·분할 관찰과 면의 표현을 무의식적으로 할 수 있다

상자 · 구체 · 원기둥을 그린다

처음에는 「상자 · 구체 · 원기둥」의 세 가지 입체를 그리는 연습을 합니다. 왜 이 세 가지일까요?

그것은 현실에 있는 대부분의 것을 단순화하면 「상자 · 구체 · 원기둥」으로 생각할 수 있기 때문입니다. 문조는 구체와 원뿔을 사용하여 단순화하였습니다. 원뿔은 원주의 일종으로 해석합니다.

「상자」를 그릴 수 있으면 대부분의 건물이나 자동차, 메커니즘을 그릴 수 있고 「구체 · 원기둥」을 그릴 수 있으면 사람이나 동물을 그릴 수 있습니다. 아무리 복잡해 보여도 표면의 장식이나 섬세한 부분을 제외하면 심플한 입체가 됩니다. 「단순 관찰」을 이해함으로써 의식할 수 있습니다. 즉, 단순한 입체를 그리는 연습은 모든 것을 그리는 연습으로 이어진다는 것입니다.

여기에서 소개한 것과 같은 기초 훈련은 막연하게 하는 것이 아니라 기초를 했기 때문에 할 수 있는 「결과」를 염두에 두면 효과가 몇 배가 됩니다.

캐릭터를 그리고 싶은 사람은 원기둥이나 구체를 그리면서 '이것은 캐릭터를 잘 그리기 위한 연습이다!' 또는 자동차가 그리고 싶은 사람은 상자를 그리면서 '이것은 자동차를 잘 그리기 위한 연습이다!'라고 구체적으로 그리고 싶은 것을 생각해 보세요. 가장 안 좋은 것은 생각하는 것을 잊어버리고 기초를 「해내는 것」이나 연습을 「소화하는 것」을 목적으로 하는 것입니다. 항상 「~을 그리고 싶다!」는 자신의 희망을 목표로 삼도록 합시다.

◯ 레벨 1 상자·구체·원기둥의 선화를 프리 핸드로 그릴 수 있게 된다

레벨 1이 되기 위해 상자 · 구체 · 원기둥의 선화를 그리는 연습부터 시작해 봅니다. 깔끔한 한 줄 선으로 그리려고 하지 말고 쓱쓱 미세한 선을 연결해서 그립니다. 삐져나온 선은 지우고 다듬으면 됩니다. 상자를 그릴 때는 자를 사용하고 싶을 수도 있으나 프리 핸드로 그리도록 합시다. 자를 사용하면 아무래도 면이 아니라 깨끗한 직선을 긋는 것에 의식이 향해 버리기 때문입니다.

다음은 가는 평행선의 터치를 넣어 봅니다. 「분할 관찰」에서 했던 것처럼 면을 나누어 파악하고 손으로 문지르듯이 이미지하면서 면을 따라 선을 그립니다.

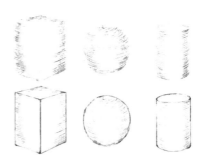

붉은 선은 터치만을 뺀 것입니다. 포인트는 자신에게 가까운 부분에는 터치를 넣지 않도록 하는 것입니다. 예를 들어 상자라면 앞쪽 모서리에 터치를 넣지 않고 안쪽 모서리에 집중하여 터치를 넣도록 합니다. 이렇게 하면 입체감이 생깁니다.

면에 따른 터치를 그리기 위해서는 입체의 면을 강하게 의식하지 않으면 안 되기 때문에 면을 표현하는 좋은 훈련이 됩니다.

덧붙여서 이 면에 따른 수평으로 터치를 「해칭」이라고 합니다. 매우 응용 범위가 넓은 기술로, 고전 회화부터 현대의 캐릭터 일러스트까지 많은 작품에 사용되고 있습니다.

◯ 레벨 2 상자·구체·원기둥의 선화를 모든 각도에서 그릴 수 있게 된다

레벨 1의 연습에 익숙해지면 다음에는 상자 · 구체 · 원기둥을 모든 각도에서 그려 봅시다.

단, 구체는 약의 캡슐과 같은 타원형으로 그리도록 합니다(그림A). 이것은 정확한 구체라면 각도에 따라 나누어 그리기가 어렵기 때문입니다.

처음에는 견본을 보면서 그려도 좋지만 익숙해지면 머릿속에서 각각의 입체를 회전시켜 이미지로만 그리도록 합니다. 입체를 머릿속에서 회전시키는 스킬은 이 책이 정의하는 '그림을 잘 그리기'에서 필수입니다. 기본적으로 그림을 그릴 때는 다양한 모티브를 여러 각도로 그립니다. 이것은 뇌 안에서 모티브의 입체를 회전시킬 수 있기 때문입니다. 이것을 할 수 있게 되면 사진 등의 자료를 보고 보이지 않는 부분의 입체 구조를 상상으로 보충하거나 한 장의 사진에서 사진과는 전혀 다른 각도에서 본 그림을 그릴 수 있게 됩니다.

자료를 보고 그리면 자료 그대로의 그림이 되어 버린다고 고민하는 사람들이 있는데, 자료에서 입체를 파악하여 뇌에서 회전을 시킬 수 있게 되면 고민은 해결될 것입니다.

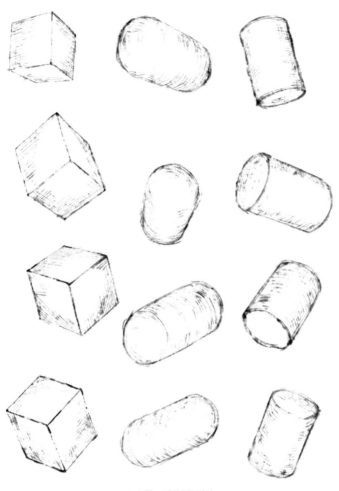

▲ 그림A 레벨 2의 예시

레벨 3 상자·구체·원기둥의 모든 각도에서 빛을 비추어 그림자를 표현할 수 있게 된다

레벨 3에서는 광원이 추가됩니다. 광원이라는 것은 라이트나 태양 등을 말합니다. 빛이 있으면 반드시 그림자가 생깁니다. 상자 · 구체 · 원기둥에 모든 각도에서 빛을 비추어 그림자를 표현할 수 있게 되는 것이 레벨 3입니다.

광원을 설정한다

상자를 그려서 그림자를 넣어 봅니다. 우선은 라이트(광원)를 설정합니다. 상자를 비췄을 때 어떻게 그림자가 생기는지 상상하며 그리도록 합니다.

「분할 관찰」에서 설명한 「분할」과 「표면을 머릿속의 손으로 쓰다듬듯이」 의식하여 우선 상자의 면을 A면, B면, C면과 같이 「분할」하여 파악합니다(그림A).

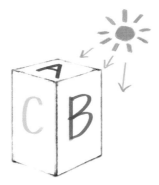

▲ 그림A 상자의 면을 분할하여 파악한다

면의 밝기를 생각한다

다음으로 각각의 면에 빛이 비추어졌을 때의 밝기 차이를 생각합니다. 일반적으로는 빛에 가까우면 가까울수록 밝아지므로 A면이 가장 밝고 B면이 2번째로, C면이 가장 어두워집니다(그림B).

또한 면 자체에도 밝기에 미묘한 변화가 있습니다. 예를 들어 A면

중에서도 오른쪽이 광원에 가깝기 때문에 A면 전체를 보면 약간 오른쪽이 밝아집니다. 여기에서는 밝아지는 쪽을 +기호, 어두워지는 쪽을 −기호로 나타내고 있습니다(그림C).

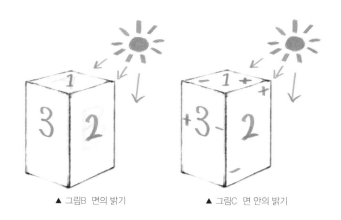

▲ 그림B 면의 밝기　　　　　　▲ 그림C 면 안의 밝기

그림자를 그려 본다

　면의 밝기를 이미지화할 수 있으면 그림자를 그려 봅니다. 우선은 각각의 면에서 어두워지는 부분(−기호)에 어두운색을 칠합니다(그림 D). 이때는 레벨 1의 해칭과 같이 면에 따라 터치하여 칠합니다.

　어두운색을 칠하면, 마찬가지로 면의 흐름에 따라 부드럽게 합니다. 부드럽게 할 때는 삐져나오는 것을 너무 의식하지 않고 어두운 부분에서 밝은 부분으로 펴 바르듯이 하면 좋습니다(그림E). 삐져나온 부분은 지우개로 지웁니다. 또한 어두운색은 그대로 두고 밝게 하거나 흐리게 하여 처음의 선화를 없애고 정말로 존재하는 것 같은 리얼리티를 표현해 봅시다(그림F).

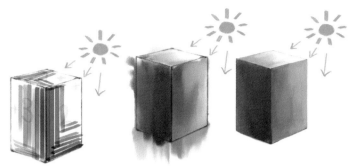

▲ 그림D 어두운 색을 칠한다　　▲ 그림E 부드럽게 한다　▲ 그림F 그리면서 선화를 없앤다

광원의 위치를 바꾸어 그린다

상자·구체·원기둥을 광원의 위치를 바꾸면서 그려 봅니다(그림G).

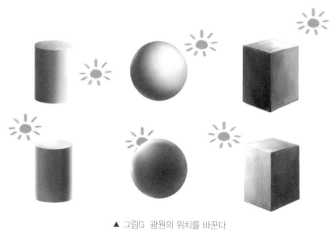

▲ 그림G 광원의 위치를 바꾼다

처음에는 실제로 상자나 구체의 모형을 보면서 그리면 좋습니다. 그렇지만, 대부분의 사람은 단순한 구체나 원기둥 모형 같은 것은 가

지고 있지 않습니다. 원기둥이라면 빈 깡통을 참고하거나 상자라면 티슈 박스를 보는 등 비슷한 형태의 것을 찾도록 합시다.

어느 정도 익숙해지면 반드시 이미지 안의 입체에 여러 각도에서 빛을 비추어 그릴 수 있도록 하세요. 일러스트를 그릴 때는 현실에 존재하지 않는 것에 모든 각도에서 빛을 비추어 표현합니다.

상자·구체·원기둥의 그림자 생성법이나 빛이 비치는 방법을 제대로 이미지할 수 있으면 사람이나 건물 등의 복잡한 사물에 빛이 비치는 모습과 그 그림자가 생기는 방법을 꽤 정확하게 그릴 수 있게 됩니다.

메모 기본 입체를 머리에 새기기 위해 이미지로만 그린다

앞서 「이미지로만 그린다」라고 설명했지만, 이는 어디까지나 레벨 1~3까지의 기초 연습일 때뿐입니다. 다른 장에서도 계속 이야기하지만, 기본적으로 그림을 그릴 때는 이미지뿐만 아니라 자료를 보면서 그리도록 합니다.

이 기초 연습은 모든 것의 기본이 되는 「상자·구체·원기둥」 입체를 머리에 새겨 넣기 위해 예외적으로 이미지만으로 그리는 연습을 권장하고 있습니다. 다시 한번 강조합니다. 그림을 그릴 때는 반드시 자료를 보면서 그리도록 합시다!

◯ 레벨 4　상자·구체·원기둥의 면을 그리는 방법을 자신의 그림에 응용할 수 있게 된다

앞서 배운 기술을 자신의 그림에 응용하는 훈련을 시작합니다.

단, 여기서 막히는 사람이 많습니다. 데생 연습에서는 높은 기술을 가지고 있는 사람도 의외로 자신의 작품에는 살리지 못하는 사람이 많습니다. 배운 기술을 일러스트에 응용할 수 없는 이유는 아래 세 가지입니다.

❶ 기초 연습에만 시간이 치우쳐 있다

그림의 기초 연습, 이 책의 레벨 3까지의 연습이나 데생 연습 등에만 시간을 들인 나머지, 응용하여 자신의 작품을 그리거나 자신의 이미지를 형상화하는 훈련이 부족할 때가 있습니다.

그림의 가장 중요한 기초는 「단순 관찰과 분할 관찰」과 「자료를 참고로 한다」(챕터 5)와 같은 「관찰」임에는 틀림없습니다. 데생 연습은 관찰 습관을 들이는데 아주 뛰어난 방법입니다. 하지만 눈앞의 것을 관찰하고 그리는 것만 하고 있으면 자신의 머릿속에 있는 이미지를 구현하는 방식은 몸에 배지 않습니다.

❷ 어디서부터 손을 대야 할지 모르다

데생 연습이나 「상자 · 구체 · 원기둥」을 그리는 연습은 무엇을 그릴지 목적이 명확합니다. 그것에 비해 일러스트를 그릴 때는 무엇을 그릴지, 어떻게 그릴지 목적도 방법도 정해져 있지 않습니다. 그 때문에 어떻게 그림을 그려야 할지 몰라 혼란스러워서 본래의 기초 능력을 발휘하지 못하고 있는 것입니다.

❸ 아무것도 보지 않고 일러스트를 그리려고 한다

일러스트는 자신 안의 이미지를 형상화하는 것이라고 이야기합니다. '내 안의 이미지이니까 자료를 보면 안 되지 않을까?', '자료를 보는 것은 창피한 일이 아닐까?'라고 착각해서 자료를 보지 않고 그리는 사람들이 꽤 있습니다. 결론부터 말하면, 이것은 큰 잘못입니다. 일러스트를 잘 그리는 사람일수록 자료를 많이 보고 그립니다. 실제로 그림을 그리는 것보다 자료를 모으는 것이 더 중요하다고 생각하는 사람도 있을 정도입니다.

눈앞의 사물을 관찰하고 그것을 형태로 만드는 것에 익숙한 사람이 「일러스트는 자료를 봐서는 안 된다」라는 생각에 사로잡히면 단련된 관찰의 눈을 살리지 못하여 실력을 전혀 발휘할 수 없게 됩니다.

이제 이유를 알았으면 해결 방법도 생각해 봅시다. 이것도 세 가지입니다.

❶ 기초 연습을 워밍업으로 도입한다

기초 훈련만 하고 있으면 숙달도 느리고 동기 부여도 낮아집니다. 이러한 기초 훈련은 워밍업에 도입하는 것이 가장 좋습니다.

예를 들면, 당신은 캐릭터 일러스트를 잘 그리고 싶어서 매일 2시간씩 그림을 그린다고 합시다. 그렇다면 처음 30분은 구체와 원기둥을 그리는 기초 훈련에 사용하고 나머지 1시간 30분은 자신이 그리고 싶은 캐릭터 일러스트를 그리도록 합니다.

기초 훈련 후에 캐릭터 일러스트를 그릴 때에는 기초 훈련에서 연마한 스킬이나 깨달은 요령을 어떻게 이 캐릭터에 살릴지 기초를 활용하는 것을 계속 의식하세요. 기초→응용 프로세스를 매일 반복함으로써 단, 30분의 기초 훈련이 몇 배의 효과를 발휘합니다.

기초 훈련만을 계속하거나, 기초 훈련을 한 만족감으로 생각하는 것을 잊어버리지 않도록 주의합시다. 기초가 어떻게 자신의 그림과 연결되는지 항상 생각해 주세요.

❷ 이미지를 형상화하는 법을 배운다

「어디서부터 손을 대야 할지 모른다」면, 자신의 머릿속에 있는 막연한 이미지를 실제로 형상화하는 방법을 습득하는 것이 좋습니다.

답은 언어화입니다. 챕터 6에서 자세히 설명해 드리겠습니다.

❸ 자료를 모아 보면서 그리도록 한다

「아무것도 보지 않고 일러스트를 그리려고 한다」의 해결 방법은 심플합니다. 그리고 싶은 것의 자료를 모아 보면서 그리도록 하세요.

자료를 보는 방법에는 요령이 있습니다. 이것은 다음 챕터에서 소개하겠습니다.

⬤ 레벨 5 면의 관찰과 면의 표현을 무의식적으로 할 수 있다

「면의 관찰(단순 관찰·분할 관찰)」,「면의 표현」양쪽 모두를 무의식적으로, 아무것도 생각하지 않아도 자연스럽게 표현할 수 있게 되면 레벨 5입니다. 레벨 5의 사람은 자료만 있으면 어떤 것이든 그릴 수 있습니다. 물론 서투름과 능숙함의 차이는 있습니다. 캐릭터를 잘 그리는 사람에게 공룡을 그리라고 하면 평소에 공룡을 좋아해서 계속 그리는 사람에게는 이길 수 없습니다. 그래도 입체감이 있는 공룡은 잘 그릴 수 있습니다. 그려 본 적이 없기 때문에 못 그리는 일은 없습니다.

왜냐고요? 이 세상의 모든 것은 입체(면)이고 모든 입체를 그릴 수 있는 것이 레벨 5이기 때문입니다. 그림 전문가로서 안정된 수입을 얻고 있는 사람은 대략 레벨 5에 도달했습니다. 면의 관찰과 표현이라는 몹시 어려운 기술을 무의식적으로 행하기 위해서는 끊임없는 단련(계속 그리는 것)으로 머리보다는 몸으로 익힐 수밖에 없습니다.

어떻게 해야 레벨 5가 되는가? 그 답은 하나입니다.

매일 연습을 한다

무의식적으로 할 수 있게 되기 위해 필요한 것은 몸으로 익히는 것입니다. 몸으로 익히기 위해서는 매일매일 그림을 그려야만 합니다. 이 단계에서는 요령도, 비법도 없고 단지 면을 의식해서 그림을 끝없이 그리는 연습을 해야만 합니다. 그러다 보면 어느 날 갑자기 복잡해서 도저히 표현할 수 없을 것 같았던 입체를 쓱 그릴 수 있게 됩니다.

개인적인 생각이지만, 서서히 능숙해진다기보다는 게임에서 레벨

업하여 갑자기 새로운 스킬을 사용할 수 있게 되는 느낌에 가깝습니다. 레벨 업하기 위해서는 경험치를 쌓는 것 즉, 실전에서 많이 그리는 수밖에 없습니다.

⬤ 데생 연습의 효과와 필요성

　지금까지 여러 번 데생이라는 단어가 나왔습니다. '그림을 잘 그리려면 어떤 연습을 해야 하나?'라고 물으면 대부분 「데생을 해라」라고 말합니다. 이 책에서는 지금까지 데생에 대해 깊이 언급하지 않고 다른 연습 방법을 소개해 왔습니다. 여기서 한번 데생에 대해 생각해 보도록 하겠습니다. 도대체 데생이란 무엇일까요?

데생이란 무엇인가

　데생은 프랑스어(dessin)로 소묘라는 의미입니다. 데생은 주로 연필이나 콩테(데생용 크레용)를 사용하여 눈앞에 있는 정물이나 인체 등을 가능한 한 정밀하게 그리는 연습을 말합니다. 이 책에서는 이것을 「데생 연습」이라고 부릅니다.

　일러스트를 그리는 사람들 사이에서는 「데생이 되어 있다」, 「데생이 무너져 있다」 등 모티브의 입체를 제대로 그리고 있거나 그리고 있지 않다는 의미에서도 「데생」이라는 말을 사용하는 일이 있습니다. 「데생력」 등 입체를 정확하게 그리는 능력이라는 의미에도 사용됩니다. 또, 데생 작품은 그림의 기본적인 기술력을 측정하는 지표로써 미술계 대학 입시의 실기 시험이나 게임 회사 등에 취직할 때 제출을 요구하는 일도 있습니다.

데생 연습에서 익히는 6가지 기초 기술

　처음 일러스트를 그리는 사람의 대부분은 「데생을 해라」라는 조언을 자주 들었을 것입니다. 그러나 왜 데생 연습이 필요한지 알고 있는 사람은 의외로 많지 않습니다. 여기에서는 데생으로 익힐 수 있는

기초 기술을 소개합니다. 연습을 왜 하는지, 어떤 효과가 있는지를 의식하는 것만으로도 효율이 전혀 다릅니다.

❶ 관찰 습관
❷ 시간을 들여 그림을 그리는 습관
❸ 면의 관찰과 표현
❹ 모티브의 비율을 측정하는 기술
❺ 색의 흑백 변환
❻ 구도와 라이팅

❶ 관찰 습관

그림을 잘 그리기 위해 가장 중요한 것은 「관찰」입니다. 데생 연습은 눈앞의 모티브를 상세하게 그리는 것이 목적이므로 좋든 싫든 모티브를 관찰하는 습관이 몸에 뱁니다.

사실 그림을 처음 그리는 사람들의 대부분은 관찰하는 것을 거의 못합니다. 우리는 평소에 사물을 보고 있지만 세부가 어떻게 되어 있는지, 어떤 입체인지 그림으로 표현할 수 있을 정도로 보지는 않습니다. 보이는 건 그릴 수 있지만 안 보이는 건 그릴 수 없습니다. 일러스트를 그리는 사람에게 있어서 가장 중요한 관찰하는 눈을 기르기 위한 연습이 데생입니다. 「관찰」 자체의 방법에 대해서는 이 장의 처음에서 소개한 바와 같습니다.

❷ 시간을 들여 그림을 그리는 습관

일러스트를 그리기 시작한 지 얼마 안 된 사람은 잘 알겠지만, 그림에 시간을 들여 몇 시간이고 계속 그린다는 것은 꽤 특수한 일입니다. 익숙해지지 않으면 도대체 어디에 시간을 들여야 좋을지 모르기 때문입니다.

데생 연습은 일러스트와 달리 자신의 이미지를 형상화하는 것이 아니라「눈앞의 모티브를 그린다」라는 목적이 명확하기 때문에 시간을 들여 정성스럽게 그림을 그리는 습관을 몸에 익히기 쉽습니다. 일러스트에서의 능숙함이라는 것은 일러스트를 그린 시간에 비례하기 때문에 잘 그리고 싶다면 많은 시간을 들일 필요가 있습니다.

❸ 면의 관찰과 표현

데생 연습에서 몸에 익히는 기술로 가장 중요한 것이 면의 관찰과 표현입니다. 이번 장의 목적은「단순 관찰」,「분할 관찰」,「면의 표현」이 세 가지를 습득하여 모든 입체를 정확하게 그릴 수 있게 하는 것입니다.

입체를 그릴 수 있게 되면 입체로 이루어진 이 세상의 모든 것을 그릴 수 있게 됩니다. 데생 연습은 모든 것을 그릴 수 있기 위한 기초 훈련입니다.

❹ 모티브의 비율을 측정하는 기술

데생 연습은 모티브를 정확하게 종이에 그리기 위해 연필을 사용하거나 눈짐작으로 비율을 측정해야 합니다. 이 훈련에서 비율을 측정하는 것에 익숙해지면 여러 가지를 정확하게 그릴 수 있게 됩니다.

8등신이라는 말을 들어 보셨나요? 인간을 비롯한 모든 것에는 고유의 비율이 있습니다. 8등신은 키가 머리 크기의 8배로, 이상적인 몸매라고 이야기하고 있습니다. 즉, 일러스트로 모델 체형의 아름다운 인물을 그리고 싶다면 8등신의 비율을 사용하면 됩니다.

데생 연습에서 비율을 측정하는 데 익숙해지면 '아름답다'는 비율을 잘 표현할 수 있습니다.

⑤ 색의 흑백 변환

데생 연습은 연필이나 목탄 등 검은색의 그림 재료를 사용하여 그립니다. 이것으로 모티브의 색을 흑백으로 변환하여 표현하는 테크닉과 색 고유의 밝기를 잡기 위한 감각을 익힐 수 있습니다.

'일러스트에서는 자유롭게 색을 사용할 수 있는데 어째서 흑백의 연습이 필요할까?'라고 생각할 수 있습니다. 흑백이라는 한정된 색으로 그리는 경험을 쌓으면 밝기의 밸런스 감각이 몸에 배어 색을 다루는 폭이 크게 넓어집니다.

물론, 색을 잘 다루기 위해서는 선명한 색을 사용하는 훈련도 중요하므로 데생 연습과 동시에 컬러 일러스트도 많이 그려 봅시다.

⑥ 구도와 라이팅

데생 연습에서는 실제로 그리기 전에 모티브를 스스로 구성하는 경우가 있습니다. 예를 들어, 과일이나 금속 등 다른 것을 밸런스 좋게 배치하여 각각 그림으로 빛나도록 라이트의 위치를 조정하기도

합니다. 모티브를 구성하는 것은 구도, 각각 아름답게 보이도록 빛을 비추는 것은 라이팅이라고 하며 일러스트에서도 상당히 중요한 테크닉입니다.

데생 연습을 하지 않으면 일러스트는 능숙해지지 않는가?

앞서「데생 연습으로 몸에 익히는 6개의 기초 기술」을 살펴보았는데, 이것들은 데생 연습 이외에도 습득할 수 있습니다. 그래서 데생 연습을 전혀 하지 않아도 일러스트를 잘 그릴 수 있습니다.

예를 들면「시간을 들여 그림을 그리는 습관」은 시간 가는 줄 모를 정도로 열중해서 좋아하는 캐릭터를 그리는 것으로 몸에 익힐 수 있고,「구도와 라이팅」도 자신이 표현하고 싶은 것을 일러스트로 전하기 위해 캐릭터의 포즈를 바꾸거나 사물의 배치를 바꾸는 등 연구를 하면서 계속 그리면 자연스럽게 습득할 수 있습니다.

데생 연습은 너무 역사가 길기 때문에 특별한 훈련으로써 신격화되어 있는 경향이 있습니다. 그러나 데생 연습은 특별한 것이 아니라 어디까지나 그림 그리기 연습의 하나일 뿐입니다. 데생과 일러스트의 본질적인 차이는 없습니다. 어디에 사용되는 기술이든 근본 부분에서는 연결되어 있습니다. 일러스트를 잘하면 데생도 잘하게 되고 데생을 잘하면 일러스트도 잘하게 되는, 단지 그뿐입니다.

레벨 1에서 4까지의 연습 방법의 의의

이번 장에서 소개한 레벨 1부터 4까지의 연습 방법은 일러스트는 잘하고 싶지만 데생은 하고 싶지 않은 사람, 일러스트만 그리고 싶고 데생은 싫어하는 사람, 데생을 하지 않으면 안 된다고 생각하지만 좀처럼 손을 댈 수 없는 사람을 위해 데생에서 정말로 중요하고 현대풍 일러스트에 응용하기 쉬운 부분을 뽑아낸 것입니다. 보통의 데생 연습에서도 같은 기술은 몸에 뱁니다.

그렇다면 「데생합시다」의 한마디가 아닌, 독자적인 연습 방법을 설명한 이유는 저는 데생이 재미없다고 느끼는 타입이고 「그림을 잘 그리고 싶다면 일단 데생」이라는 일반적인 생각에 예전부터 의문이 있었기 때문입니다.

데생은 사람에 따라 꽤 지루하다고 느끼는 연습이기도 합니다. 또한 일러스트레이터가 되고 싶다는 꿈 때문에 데생 연습이 필요하다는 생각에 사로잡혀 매일매일 데생 연습을 반복하여 결과적으로 그림을 그리는 것 자체가 싫어졌다는 사람도 있습니다. 매력적인 일러스트를 제대로 그릴 수 있으면서도 「나는 데생을 한 적이 없다」, 「데생은 싫다」, 「싫지만 해야 한다」고 강박관념을 안고 있는 사람도 있습니다.

그림이든 뭐든 똑같지만 일은 계속하는 것이 중요하기 때문에, 제일 피해야 하는 것은 싫어져서 그만두는 것입니다. 안 그리게 되면 끝입니다. 싫어하는 연습을 계속해서 그림 그리는 것이 싫어질 정도라면 데생 같은 것은 하지 않아도 됩니다.

이 책에서 소개하고 있는 연습 방법은 '억지로 데생을 하지 않아도 잘할 수 있는 방법이 있지 않을까?', '그런 연습 방법을 만들 수 있지 않을까?'라는 생각을 지닌 데생이 서투른 사람들을 위해 제가 옛날에 했던 연습을 베이스로 구축한 것입니다. 데생을 하지 않아도 괜찮습니다. 저도 데생 연습은 별로 하고 있지 않지만 그림으로 먹고 살 정도로 익숙해져 있기 때문입니다.

메모 데생 작품이 필요하게 되는 장면

일러스트를 잘하기 위해서 데생 연습이 절대로 필요한 것은 아니라고 했습니다. 하지만, 데생 작품은 미술계 대학에 진학하거나 신규

졸업자가 취직 활동을 할 때 제출이 요구될 수 있습니다. 그래서 미술계 학교에 진학하고 싶다거나 나중에 그림과 관련된 일을 하고 싶다고 생각하는 사람은 그 길로 가기 위해 데생 작품을 그릴 수 있도록 해 두는 편이 좋습니다.

CHAPTER

5

자료 보는 법 -
입체가 표현되어 있는 그림 ②

• • •

자료를 참고하면서 그리는 것은 굉장히 중요합니다. 자료를 볼 때 알아
두어야 할 저작권의 기본과 작품 만들기에서 자료를 참고하는 방법을
소개합니다.

◉ 자료를 사용할 때 해도 되는 일과 안 되는 일

「그림을 잘 그리려면 자료를 모아 보면서 그리도록 합시다」라고 지금까지 여러 번 이야기했습니다. 자료라는 것은 주로 사진이나 일러스트 등이지만, 사용법에는 주의가 필요합니다.

인터넷상에 있는 사진이나 일러스트 등 이미지의 대부분은 저작권이 있습니다. 저작권은 「사상이나 감정을 창작적으로 표현한」 작품의 작가(저자)를 지키기 위한 권리입니다.

저작권은 사진이나 일러스트는 물론 음악, 소설, 건축, 프로그램 등 문예, 학술, 미술 또는 음악의 범위에 속하는 작품을 지키고 있습니다. 저작권의 기본을 모르는 사람이 자료를 참고하려고 하면 다른 사람의 저작권을 침해하여 문제가 생길 수 있습니다. 그것을 막기 위해 이 장에서는 저작권의 기본을 소개합니다.

저작권은 상당히 복잡해서 그것만으로 책 한 권을 쓸 수 있을 정도입니다. 이 책은 법률 책이 아니기 때문에 여기에서는 법률의 상세한 내용이 아닌 해서는 안 되는 것과 해도 되는 일로 크게 두 가지로 나누어 설명합니다.

모사와 트레이스의 차이

본론으로 들어가기 전에 용어를 정리합니다. 일러스트 관련의 권리를 이야기할 때는 「모사」와 「트레이스」라는 단어가 자주 나옵니다. 이 책에서는 이것들을 다음과 같이 구별합니다.

▌모사

원본을 보면서 정확하게 따라 하는 것을 「모사」라고 합니다. 챕터 1에서 실제로 해본 일입니다. 모사의 포인트는 원본을 「보면서」 정확하게 따라 하는 것입니다.

▌트레이스

원본 위에 투명한 종이를 올려 원본을 정확하게 따라 그리는 기술입니다. 디지털 일러스트에서도 레이어 기능을 사용하여 같은 일을 할 수 있습니다. 모사와의 큰 차이는 원본을 아래에 깔고 「위에서 따라 그린다」는 점입니다.

두 가지 구분법을 이해했다면 다음으로 넘어갑시다.

해서는 안 되는 일

하지 말아야 할 것 중에 대표적인 세 가지를 소개합니다.

▌저작권이 있는 작품을 자기 작품이라고 속여 공개한다

저작권은 모든 작품에서 발생합니다. 친구가 취미로 그린 일러스트도 그린 사람이 저작권을 가지고 있습니다. 설령 상대가 프로가 아니라고 해도 타인의 작품(일러스트, 사진 등 모든 것)을 자신이 만들었다고 속여 공개해서는 안 됩니다.

▌인터넷, 책에 실려 있는 그림이나 사진의 모사, 트레이스를 「공개」한다

인터넷이나 책에 실려 있는 그림, 사진 등의 이미지는 대부분의 경우 촬영한 사람, 그린 사람이 저작권을 보유하고 있습니다. 따라서 무단으로 작품을 그대로 공개하거나 모사, 트레이스를 하여 공개해서는 안 됩니다. 포인트는 「공개」는 안 된다는 것입니다.

예를 들면, 이 책을 읽고 있는 당신이 인터넷에서 발견한 그림이나 애니메이션의 한 장면을 모사하여 연습하는 것까지는 좋지만, 모사한 작품을 공개하는 것은 안 됩니다. 특히 남의 작품을 모사한 그림을 자신이 만든 것처럼 공개하는 것은 좋지 않습니다. 법률 위반인 것은 물론, 타인에게 굉장히 미움을 받기 때문에 하지 말도록 합니다. 모사나 트레이스로 연습하는 것까지는 괜찮습니다. 그렇지만 그것을 세상에 공개해서는 안 됩니다. 얼마든지 모사해도 괜찮지만 그 그림은 책상에 간직해둘 필요가 있습니다. 또한 Twitter나 Instagram 등의 SNS에 올리는 것 또한 「공개」가 되기 때문에 안 됩니다!

만약 무슨 일이 있어도 타인의 작품을 사용하고 싶다면 그린 사람이나 촬영한 사람에게 직접 허가를 받을 필요가 있습니다. 예를 들어 저에게는 「당신의 그림을 YouTube 등에서 사용해도 될까요?」라고 확인하는 경우가 자주 있습니다. 이 경우, 제가 허락하면 허가를 한 사람의 동영상에 한정해서 배경 등으로 사용해도 좋습니다. 참고로, 저에게 이런 문의가 들어오면 거의 100% 허락하고 있습니다. 무단으로 사용해도 거의 눈치채지 못하긴 하지만, 성의 있게 확인해 주는 사람에게는 저 또한 성의를 보이고 싶기 때문입니다.

저의 『마음을 흔드는 판타지 배경 일러스트 교실(한스미디어)』, 『캐릭터를 살리는 배경 그리기 노하우(영진닷컴)』 그리고 이 책의 제 오

리지널 일러스트는 모두 모사나 공개해도 되므로 많이 모사하여 연습해 주세요(이 책에 게재된 것이라도 제가 그린 것이 아니거나 판권 표시가 있는 것은 공개하면 안 됩니다). 다만 제 작품을 모사해서 인터넷에 공개할 때는 『그림 잘 그리는 법』모사입니다」라거나 「요-시미즈의 작품을 모사했습니다」라고 반드시 써 주세요. 아무 말도 하지 않고 모사를 공개해 버리면, 당신이 제 작품을 모사 연습하고 있는 것이 아니라 표절하고 있다고 오해받을 수도 있기 때문입니다.

▎인터넷, 책에 실려 있는 그림이나 사진의 모사, 트레이스를 「판매」한다

이것은 가장 해서는 안 되는 일입니다. 물론 모사나 트레이스뿐만 아니라 작품을 그대로 판매하면 안 됩니다.

그림 작가에 따라서는 자신의 작품 모사 연습을 공개하는 것까지는 묵인하는 경우도 적지 않습니다. 그것은 누구나 남의 작품을 흉내내서 연습한 경험이 있기 때문입니다. 그러나 「판매」는 별개입니다. 판매의 경우는 제작자에게 금전적인 손해가 발생하므로 소송으로까지 발전할 수도 있습니다. 만약 SNS를 하고 있다면 틀림없이 비난이 쇄도할 것입니다.

인터넷에 유출된 비난 댓글은 삭제하기가 어려워 오래 남습니다. 비록 당신이 젊더라도 진학할 때나 취업할 때 과거의 비난 댓글 때문에 기회를 놓칠 수도 있습니다. 다른 사람의 작품을 무단으로 판매하는 것만은 절대 하지 맙시다.

해도 되는 일

해서는 안 되는 일 다음으로 해도 되는 일을 네 가지 소개합니다.

▌자신이 그린 그림은 뭘 해도 OK

자신이 그린 그림은 트레이스를 하든 모사를 하든 좋습니다. 소재
로 사용해도 좋습니다. 자유롭게 공개하거나 책으로 만들어 판매해
도 좋습니다. 왜냐하면 저작권을 자신이 갖고 있기 때문입니다.

▌자신이 촬영한 사진의 모사나 트레이스를 공개한다

자신의 스마트폰이나 카메라로 촬영한 사진은 본인이 저작권을 가
지고 있기 때문에 모사나 트레이스한 것을 공개하거나 소재로 사용
할 수 있습니다. 사실, 건물이나 캐릭터 등의 경우에는 「상표권」이라
는 다른 권리가 관련되는 경우가 있지만, 개인이 취미로 그리는 일러
스트 등 참고로 사용한다면 대부분의 경우는 문제가 되지 않습니다.
하지만 일에서 사용하는 등 주로 금전이 발생하는 일러스트의 경우
는 허가가 필요할 수 있습니다.

이 책에는 문조의 사진이 많이 실려 있지만 이는 제가 사육하고 있
는 문조를 카메라로 촬영하여 모든 저작권은 저에게 있어 자유롭게
사용할 수 있습니다. 이 책의 인세로 문조에게 비싼 밥을 사 주려고
합니다.

▌자료용 사진집의 모사, 트레이스를 공개한다

모사나 트레이스를 하는 것을 전제로 판매되고 있는 「자료용 사진
집」도 있습니다. Amazon이나 네이버 등에서 「자료 사진」이라고 검
색하면 거리의 풍경이나 서양의 건축물 등 배경 사진집에서 인체 포
즈 사진집까지 여러 가지 책을 찾을 수 있습니다. 이러한 자료용 사
진집은 저자에게 허가를 받지 않아도 모사나 트레이스를 하거나 일
러스트의 소재로 사용, 공개해도 되는 것이 대부분입니다. 사진을 가

공하여 만화의 배경으로 사용하는 사람도 있습니다.

다만 사진을 가공도 모사도 하지 않고, 그대로 공개해 버리면 「2차 배포」로 취급하므로 반드시 자신의 작품에 사용한 다음 공개해 주세요. 또, 자료용 사진집이라고 해도 사용에 제한이 있는 경우도 있기 때문에 「사용상의 주의」를 제대로 읽고 사용합니다.

▌퍼블릭 도메인 작품을 사용한다

퍼블릭 도메인이라는 것은 저작권의 보호 기간이 종료한 작품입니다. 예를 들어 레오나르도 다빈치의 『모나리자』나 빈센트 반 고흐의 『해바라기』 등이 여기에 해당합니다. 퍼블릭 도메인 작품은 모사, 트레이스, 가공, 소재로써 취급하는 등 자유롭게 사용할 수 있습니다. 그러나 저작권은 없어져도 작가의 이름을 속이거나 악의적인 수정은 할 수 없습니다.

메모 자료나 타인의 작품을 참고할 때 해도 되는 일과 안 되는 일 정리

해도 되는 일

- 타인의 작품을 모사나 트레이스하여 연습한다.
- 자신이 그린 작품은 무엇을 해도 좋다.
- 직접 촬영한 사진의 모사나 트레이스를 공개한다(금전이 발생하는 작품의 경우는 주의).
- 자료용 사진집의 모사나 트레이스를 공개한다.
- 퍼블릭 도메인의 작품 모사 및 트레이스를 공개한다.

해서는 안 되는 일

- 남의 작품을 자기 작품으로 속여 공개한다.
- 작가의 허락 없이 무단으로 전재한다.
- 남의 작품 모사나 트레이스를 공개한다.
- 남의 작품을 마음대로 판매하거나 모사나 트레이스한 것을 판매한다.
- 자료용 사진집의 사진을 그대로 공개한다.

⬤ 어떻게 자료를 참고할까?

저작권에 대해 알게 되면 생각했던 것 이상으로 여러 가지 제한이 있다는 것을 깨닫게 됩니다. 특히 인터넷상에서 발견되는 이미지의 상당수는 저작권이 있기 때문에 모사하거나 트레이스한 것을 작품으로 공개할 수 없습니다(반복해서 언급하지만, 모사나 트레이스로 연습하는 것은 OK, 공개는 NO입니다).

그러나, 현대에서 일러스트를 그리고 있는 사람은 대부분 Naver나 Google의 이미지 검색 등 인터넷상의 여러 가지 이미지를 자료로 참고하고 있습니다. 이것은 단언컨대, 일러스트를 잘 그리는 사람일수록 인터넷이나 책, 스스로의 취재 자료를 많이 모아 그것을 보면서 그리고 있습니다. 그러나 앞서 이야기했듯이 저작권으로 보호받는 자료의 모사나 트레이스를 자신의 작품으로 취급할 수는 없습니다. 그럼 자료를 어떻게 보면 좋을까요?

지금부터는 「자료를 보다」란 도대체 무슨 뜻인지, 어떻게 해야 하는지 설명하겠습니다.

자료를 보는 네 가지 방법

일러스트에서 참고 자료를 보는 방법은 주로 네 가지입니다.

- 입체 구조를 파악한다
- 디테일을 관찰한다
- 특징을 파악한다
- 타인의 표현을 해석한다

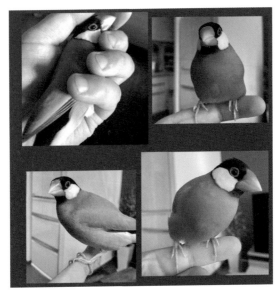

▲ 그림A 문조의 사진 자료

여기에서는 제가 사육하고 있는 문조의 사진(그림A)을 예로 들어 자료를 어떻게 활용하는지 설명합니다.

입체 구조를 파악한다

여러 이미지를 참고하여 머릿속에서 입체 구조를 상상할 수 있도록 합니다. 예를 들어 문조라는 새를 그리고 싶다면 우선은 문조의 「다양한 각도의 이미지」를 모읍니다. 그런 다음 각 사진을 「단순 관찰」이나 「분할 관찰」하여 문조라는 새가 어떤 형태로 되어 있는지를 이해합니다.

자료가 1장뿐이라면 뒤쪽의 구조를 파악할 수 없지만 다양한 각도의 이미지가 있으면 전체적으로 어떤 입체로 되어 있는지 이해할 수

있습니다(그림B). 참고로 사진뿐만 아니라 YouTube 등의 동영상 자료를 관찰하는 것도 좋습니다.

▲ 그림B 자료를 관찰하여 이해한 구조를 사용한다

디테일을 관찰한다

디테일(Detail)이란 「상세」라는 의미입니다. 사람은 사물의 대략적인 이미지를 기억할 수는 있지만 사물의 세부가 어떻게 되어 있는지를 기억하는 것은 어렵습니다. 이를 위해서 자료를 사용하여 세부적인 모습을 관찰합니다.

문조(일반적인 문조)의 색상은 검정, 빨강, 흰색, 회색으로 실루엣도 단순하지만 그림C와 같이 세세하게 보면 여러 가지 디테일이 있습니다. 이런 디테일들을 관찰하고 그림에 활용해야 리얼리티를 표현할 수 있습니다.

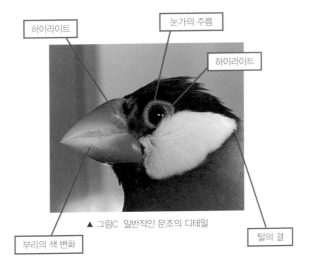

하이라이트

눈가의 주름

하이라이트

털의 결

부리의 색 변화

▲ 그림C 일반적인 문조의 디테일

사실 초보자의 그림에서 흔히 볼 수 있는 것이 이런 디테일을 관찰하지 않고 자신이 생각한 이미지로만 그려 버리는 것입니다. 반드시 자신이 생각한 이미지와 자료에서 파악한 디테일을 조합해 가며 그리는 습관을 들이도록 합시다(그림D).

▲ 그림D 자료에서 파악한 디테일을 추가

특징을 파악한다

세 번째의 자료 보는 방법은 「특징을 파악한다」입니다. 특징은 여러 가지가 있지만 자료를 보면 우선 「실루엣」에 주목합니다.

▌실루엣을 파악하다

모든 물체에는 각각 고유한 특징이 있지만 가장 두드러지는 것은 실루엣입니다. 실루엣은 그림자와 같은 느낌으로 윤곽 안이 채색된 상태입니다. 예를 들어 인간이라면 머리가 하나, 손발이 2개씩이라는 특징이 실루엣에 나타나고, 문조라면 조금 통통한 부리가 가장 큰 특징입니다(그림E).

▲ 그림E 사람과 문조의 실루엣

▲ 그림F 실루엣의 특징을 살리다

극단적인 이야기지만 실루엣만 정확하다면 그다지 다듬지 않아도 그 자체를 표현할 수 있습니다. 실루엣만으로 그것이 무엇인지를 맞히는 퀴즈도 있듯이 실루엣은 사물을 알리는 데 아주 큰 힘을 가지고

있습니다. 실루엣을 올바르게 인식하고 표현하는 것은 그만큼 중요합니다(그림F).

기타 특징을 파악하다

물론 실루엣 이외에도 특징은 있습니다. 예를 들어 일반적인 문조라면 빨강, 검정, 흰색, 회색의 4색 배색입니다. 이 4색만으로 일반적인 문조라고 꽤 정확하게 알릴 수 있습니다(그림G).

그리고 싶은 것의 자료를 보면「그 자체적인 특징」을 찾아내는 것이 중요합니다.

▲ 그림G 배색의 특징을 살린다

특징을 활용한 데포르메

일러스트는 특징을 활용한 표현들이 많습니다. 예를 들면, 애니메이션계의 캐릭터가 제일 대표적입니다. 또렷한 눈, 작은 코, 둥근 머리 등「귀엽다」는 특징을 여성, 아기, 고양이 등에서 추출하여 과장해서 표현하고 있습니다.

이러한 과장된 표현을「데포르메」라고 부릅니다. 이는 프랑스어(déformer)로 대상을 의식적으로 왜곡, 변형하여 표현한다는 의미이지만 회화나 일러스트에서는 특징을 과장하거나 생략해서 표현하는 의미로 사용됩니다. 일러스트에서는 특히 데포르메가 많이 사용됩니다. 데포르메를 정확하게 행하기 위해서는 과장하기 위한 특징을 자료에서 관찰할 필요가 있습니다. 특징 파악의 중요성이 느껴지나요?

▌캐릭터 이외의 데포르메

　데포르메라고 하면 캐릭터를 떠올리지만, 실은 모든 그림에 데포르메가 숨어 있습니다. 예를 들어 그림H의 일러스트에서는 건물과 퍼스가 데포르메되어 있습니다. 그림I는 제가 네덜란드 암스테르담에서 취재하여 촬영한 사진입니다. 건물이 기울어져 있는 것을 알 수 있습니다. 이처럼 서양의 오래된 건축에서는 지반의 영향과 풍화로 건물이 뒤틀리는 경우가 있는데, 그림H에서는 그 특징을 과장(데포르메)하여 거리가 따라오듯 거리 자체를 생물처럼 표현한 것입니다.

▲ 그림H 건물과 퍼스를 데포르메

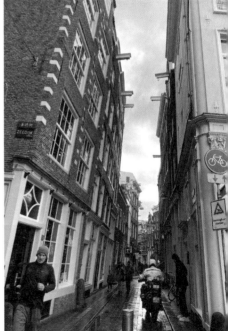

▲ 그림I 암스테르담 사진 자료

▲ 그림J 생략의 데포르메

과장의 반대인 생략의 데포르메도 자주 사용됩니다. 그림J에서는 바다에 가라앉은 호화 여객선의 실루엣을 중시하여 표현했으며, 자세하게 묘사하지는 않았습니다. 실루엣으로 호화 여객선이라는 것이 충분히 전해지기 때문입니다. 이처럼 실루엣의 특징을 재현하고 세세한 부분은 생략하는 데포르메도 실제 일러스트에서 자주 사용됩니다.

타인의 표현을 해석한다

지금까지는 주로 사진을 자료로 관찰하는 방법을 설명했지만, 일러스트 등 다른 사람이 그린 작품도 사진과 마찬가지로 자료로 취급할 수 있습니다. 다른 사람이 그린 작품을 참고할 경우에는 주로 「표현 방법」을 해석합니다. 표현 방법이라는 것은 색의 사용이나 터치, 선을 그리는 방법, 구도 등 그림의 모든 점입니다. 예를 들어 당신이

문조의 일러스트를 그리고 싶다고 가정해 봅시다. 하지만 문조의 사진 자료는 있어도 어떻게 그림으로 표현해야 할지 모를 수 있습니다. 그럴 때는 타인의 문조 일러스트의 터치를 잘 관찰합니다. 여기에서는 94페이지에서 제가 그린 문조의 일러스트를 예로 들겠습니다. 잘 관찰해 보면 그림K와 같이 붓의 털 자국이 남는 듯한 브러시를 사용해 일부러 터치를 남겨 문조의 섬세한 털 모양을 표현하고 있는 것을 알 수 있습니다.

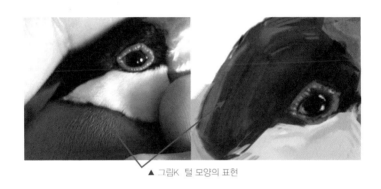

▲ 그림K 털 모양의 표현

「어떻게 그리지?」라는 궁금증을 다른 사람의 작품 표현을 해석하는 것으로 해결하여 자신의 일러스트에 응용하는 것입니다. 처음에는 표현을 흉내 내는 것만 할 수 있을지도 모르지만 경험을 쌓으면 「작가는 왜 이렇게 그렸을까?」라고 표현의 의미나 이유 등 깊은 부분들을 유추할 수 있습니다. 「미세한 털의 결을 붓 자국으로 표현하고 있다. 즉, 붓 자국은 미세한 털과 비슷한 것이다. 예를 들어 미세한 풀이 많이 나 있는 풀숲 같은 데도 사용할 수 있지 않을까?」라며 단순한 흉내가 아니라 독자적인 방법을 이치로 추측할 수 있게 됩니다. 이것이 「타인의 표현을 해석한다」는 것입니다.

● 타인의 작품을 참고한다는 것

아까 제가 「다른 사람의 작품을 자료로 하여 타인의 표현을 해석한
다」라는 방법을 소개했습니다. 하지만 다른 사람의 작품을 참고하는
것에 거부감이 있는 사람도 있습니다. 그래서 다른 사람의 작품을 참
고한다는 것이 어떤 것인지 좀 더 깊이 파고들어 보도록 하겠습니다.

다른 사람에게 영향받고 싶지 않다? 창의성이 상실된다?

다른 사람의 작품을 참고한다고 하면 「남의 작품에 영향받는 것이
싫다」, 「창의성이 없어진다」, 「표절이다」 등으로 생각하는 사람도 있
습니다.

분명히 말하지만, 이것은 아주 터무니없는 생각입니다.

왜냐하면 우리가 「이미지
하다, 상상하다」라는 것은
「기억에 있는 지금까지 본
모든 것을 참고하고 있는」
상태이기 때문입니다. 예
를 들면, 태어나서 개를 한
번도 본 적이 없는 사람에
게 개 그림을 그려 달라고
하면 그 사람은 개를 그릴
수 없습니다. 개에 대한 기

판장 드럼: 제2차 세계대전 중 영국에서 개발된 진기
한 무기. 일부 지역에서 인기

억이 전혀 없기 때문에 개라는 것이 무엇인지 상상할 수 없습니다.

당신이 상당히 마니아적인 사람이 아닌 한, 판장 드럼을 그려 달라
고 하면 그릴 수 없을 것입니다. 이것도 본 적이 없고 모르기 때문에

상상할 수 없는 것입니다. 우리는 지금까지 살면서 재미있는 작품이나 멋진 작품, 아름다운 작품 등 많은 작품을 보았습니다. 우리가 뭔가를 그리려고 상상할 때마다 자신이 의식하지 않아도 항상 그 모든 영향을 받아 참고하는 것입니다.

여러 작품을 참고한다

이론상으로는 타인의 작품에 영향을 받는 것은 문제가 없지만, 실제의 이야기를 하자면 표절이라고 트집을 잡을 위험성은 있습니다. 특히 일러스트를 그리지 않는 사람 입장에서 보면 그렇게 보일 수도 있습니다. 이를 방지하기 위해 반드시 여러 작품을 참고하도록 합니다.

예를 들어, 당신이 일러스트레이터인 A씨와 B씨의 팬으로서 A씨의 작품만을 자료로 참고했다고 합시다. 이럴 경우 당신의 일러스트는 확실히 A씨의 멋진 작품에 가까워질 것입니다. 하지만, 다른 사람이 보면 당신의 일러스트는 A씨의 복사본이라고 생각할 가능성이 있습니다.

이것을 방지하기 위해서 반드시 참고로 하는 작품은 복수로 합니다. 즉 B씨도, 친구 C씨의 일러스트도, 텔레비전에서 방영되고 있는 애니메이션도, 미술관에서 본 회화도, 당신이 매력적으로 느끼는 모든 것을 동시에 참고하면 됩니다. A씨만 따라 하면 A씨의 복사가 되지만, 자신이 매력적이라고 느끼는 작품에서 좋다고 생각하는 표현을 모두 따라 하면 자신의 미의식이 좋아지게 됩니다.

그래도 비방하는 소리를 들으면 어떻게 하나?

일러스트를 그리고 있는데, 당신이 다른 사람의 일러스트를 베끼고 있다는 비방의 소리를 들으면 어떻게 해야 할까요?

만약 당신이 저작권이 있는 사진이나 타인의 작품을 모사하거나 트레이스한 것을 무단으로 공개하거나, 자신이 그렸다고 주장한다면 깨끗하게 사과하고 두 번 다시 하지 않도록 합시다.

그런 것이 아니라, 지금까지 이야기해 온 것처럼 여러 가지 사진 자료를 참고하고 동경하고 있는 작품의 표현을 해석하여 자신의 일러스트에 응용한 것뿐이라면 당신의 잘못은 일절 없습니다. 완전히 무시해 버려도 좋습니다. 사과도, 반응도 할 필요가 없습니다. 존재하지 않는 것으로 취급해 주세요.

기본적으로 트집을 잡는 사람은 무엇인가의 반응을 기대하며 인정머리 없는 말을 합니다. 그래서 [표절했습니다]라든지 [괴롭습니다]라는 말을 절대로 해서는 안 됩니다. 상대는 자신이 한 말에 상처를 받았다는 반응을 기다리고 있는 것입니다. 반응이 있으면 기뻐서 더 트집을 잡습니다. 그러므로 완전히 무시하세요. 당신이 존재를 인식하지 않고, 반응하지 않고, 즐겁게 그림을 그리고 있으면 상대는 벽을 향해 비방하고 있는 것과 같습니다.

자신의 일러스트를 베꼈다고 느끼면?

반대로 자신의 일러스트를 베꼈다고 느꼈을 때는, 우선은 냉정해야 합니다. 감정에 치우친 행동을 하지 않는 것이 중요합니다. 사실 일러스트에는 도안의 유행이나, 자주 사용되는 포즈나 구도가 있습니다. 그러한 표현의 요소가 단지 비슷하다는 것만으로 베꼈다고 호소하는 것은 어렵습니다.

또 기본적으로, '표절이다!'라고 인터넷에서 떠드는 것은 많은 위험이 있습니다. 이러한 화제는 인터넷에서 확산되기 쉽고 불꽃처럼 퍼지는 경우가 종종 있습니다. 논란이 확산되면 불특정 다수의 사람이

범인을 비방하거나 당신을 동정해 줄 것입니다. 그러나 댓글 여론 몰이에 참가하는 사람은 사소한 것까지 쿡쿡 찌르는 것을 좋아하기 때문에 당신의 작은 과실, 예를 들면 당신이 SNS 등에 투고한 사진도 저작권법 위반 아닌가?라며 시비를 걸 가능성도 있습니다.

아무래도 마음이 쓰일 때는 먼저 속마음을 나눌 수 있는 제3자에게 보여주고 어떻게 느끼는지 들어 보는 것부터 시작하면 좋을 겁니다. 자신이 그린 작품은 오랜 시간 보고 있기 때문에 아무래도 다른 사람의 시점과 다를 수 있습니다. 누가 봐도 똑같은 그림 모사로 밖에 보이지 않을 때 '표절 당했다!'라고 인식하는 정도가 딱 좋을 것 같습니다.

표절당하면 울며 겨자 먹기로 생각해야 하나?

Pixiv나 Twitter, YouTube, 통신판매 사이트 등 모든 플랫폼에는 통보 또는 보고라고 하여 저작권 침해에 대해 관리자에게 고소당하는 구조가 갖추어져 있습니다. 감정적이지 않고 기계적으로 이러한 구조를 사용해 상대에게 통보하여 이미지나 계정을 삭제해 달라고 합시다.

지금, 현역으로 일러스트 일을 하며 수입을 얻고 있는 사람이 자신의 작품이 무단으로 판매되고 있는 등 금전적 손해가 발생하고 있는 경우에는 손해배상 청구도 가능한 일이므로 변호사에게 상담해 봐도 좋습니다.

CHAPTER

6

공감 형성법 –
전하고 싶은 것이 전해지는 그림 ①

. . .

그림으로 공감을 얻는 소중함과 어려움 그리고 전하고 싶은 것을 전달하기
위해 테마를 만들고 그림으로 표현하는 방법을 설명합니다.

◉ 사람은 공감으로 평가한다

당신은 인터넷, 예를 들어 Pixiv나 Twitter 등에서 자신의 작품을 공개한 적이 있습니까? 만약 있다면 당신은 매우 용기가 있군요. 왜냐하면 인터넷상의 반응은 매우 잔혹하기 때문입니다. 친구나 부모에게 보여 주면 잘했거나 서툴러도 뭔가의 반응이 되돌아오지만, 인터넷에서는 열심히 노력하여 수십 시간에 걸쳐 완성한 일러스트라도 아무런 반응도 얻지 못할 수도 있습니다. 인터넷이나 사회에서는 당신의 노력을 평가받지 못합니다.

일러스트를 투고하면 오랜 시간에 걸쳐 완성한 일러스트보다 10분 만에 그린 일러스트가 더 평판이 좋은 경우를 자주 볼 수 있습니다. 당신에게도 이런 경험이 있다면 복잡하고 아픈 마음을 알 수 있을 것입니다.

이처럼 다른 사람은 일러스트를 보았을 때, 제작에 들인 시간은 평가하지 않습니다. 100시간이나 1분이나 일러스트를 보는 사람에게는 관계없는 것입니다.

그럼 도대체, 일러스트의 무엇을 보고 평가를 결정하는 것일까요. 기술? 색감? 아니면 캐릭터가 그려져 있는지를 보는 걸까요?

기본적으로 일러스트에서 가장 평가받는 것은 「공감」입니다. 당신이 재미있다고 생각한 것, 예쁘다고 생각한 것을 일러스트로 표현하고 일러스트를 통해 그것이 타인에게 전해져서 재미있는 것이나 예쁜 것에 대해 「나도 예쁘다고 생각해」, 「맞아! 그렇지!」, 「귀엽네!」, 「이거 재미있는데!」라고 공감을 받았을 때 평가를 받는 것입니다.

일러스트를 보고 공감한다는 것은 어떤 것일까?

당신은 다른 사람에게 그림을 보여 줬을 때 「~같네」라는 말을 들어본 적이 있습니까? 저는 옛날부터 「지브리 같아!」라는 감상을 귀에 딱지가 앉을 정도로 들어왔습니다. 그림을 그리는 사람 중에는 「~같다」라는 말을 듣기 싫어하는 사람도 있습니다. 도대체 왜 사람은 일러스트를 보고 「~같다」라는 감상을 말하는 것일까요?

그것은 인간의 기본적인 성질에서 유래했습니다. 인간은 사물을 인식할 때 무의식적으로 기억을 검색하여 가까운 것을 찾습니다. 이것은 인지 심리학이라는 분야에서 「카테고리화」라고 불립니다. 인간은 이 능력을 통해 미지의 사물을 기억 속에서 해석하고 그것이 어떤 것인지, 위험은 없는지를 추측하며 살아갑니다.

지브리(애니메이션 제작사) 같다는 말을 자주 듣는 일러스트

당신의 그림을 본 사람이 말하는 「~같다」라는 감상은 그 사람의 기억에 있는 것 중에서 당신의 그림과 가장 가까운 것을 검색하고 생각나서 말한 것뿐입니다. 진짜 악의는 없으니까 너무 화내지 마세요.

이처럼 인간은 인간 본연의 성질로 일러스트를 보았을 때 기억을 떠올립니다. 자신이 좋아하는 것, 예쁘다고 느낀 것, 무섭다고 느낀 것 등 모든 곳에서 공통점을 찾습니다. 그리고 일러스트의 표현 속에서 그 공통점을 발견했을 때, 사람들은 그것을 「좋아한다」, 「예쁘다」, 「무섭다」라고 생각하는 것입니다. 이것이 일러스트를 보고 「공감」한다는 것입니다.

어떤 것에 공감할까?

공감은 기억과 경험에서 일어나기 때문에 공감하기 쉬운 내용은 사람마다 다릅니다. 고양이를 좋아하는 사람은 고양이 그림에 공감하기 쉽고, 개를 좋아하는 사람은 개 그림에 공감하기 쉽다는 수준의 이야기이므로 이것을

그리면 모두가 절대 공감한다고 단언할 수는 없습니다. 하지만 우리는 인간이라는 공통의 생물이므로 인간에게 감정이입이 쉽습니다. 그래서 캐릭터가 그려져 있는 그림이나 스토리를 느낄 수 있는 그림에 공감하기 쉬운 경향이 있습니다.

더 말하자면, 모두가 거의 공통된 본능을 가지고 있습니다. 아주 노골적으로 말하면 식욕이나 성욕 등 인간의 본능에 가까운 것은 공감받을 확률이 높습니다.

◉ 2차 창작은 공감 덩어리

「2차 창작」을 아시나요? 간단히 말하면 기존의 작품이나 캐릭터를 자기 나름대로 해석하여 작품으로 만드는 것입니다. 자신이 생각한 오리지널 캐릭터나 세계관을 작품으로 만드는 것을 「1차 창작」, 이미 있는 것을 베이스로 작품을 만드는 것을 「2차 창작」이라고 합니다. 2차 창작의 일러스트를 팬 아트라고 부르기도 합니다. 참고로, 제가 그림을 그리기 시작한 것은 동방 Project라는 게임의 2차 창작부터 입니다.

2차 창작이 평가받기 쉬운 것은 왜일까?

2차 창작으로 인기가 있는 사람이 1차 창작 즉, 자신의 오리지널 작품을 만들어 보면 평가가 전혀 이루어지지 않는 비극이 일어날 수 있습니다.

이 비극이 「이미 인기 있는 작품의 힘을 빌렸을 뿐이기 때문」이라고 말하는 사람도 있습니다. 이건 잔인한 말이지만 틀린 건 아닙니다. 좀 더 따끔하게 이야기하면, 평가받지 못한 원인은 「공감할 만한 요소가 부족했기 때문」입니다.

이미 인기 있는 작품들은 공감 덩어리입니다. 도대체 무엇을 공감하느냐, 그것은 「작품이 좋아!」, 「이 캐릭터가 좋아」라는 감정입니다. 자신이 좋아하는 작품의 2차 창작을 하는 것은 '좋아!'라는 마음을 최대한 발산시키는 것에 가깝습니다.

당신이 캐릭터에 대해 「좋아해! 귀여워! 분명 이런 상황이 어울릴 거야!」라고 자연스럽게 생각하고 그린 것에 다른 사람도 「알아! 이 캐릭터 좋아해, 귀엽지!」라고 공감해 주기 때문에 다른 사람으로부터

동방 Project의 2차 창작 일러스트 (© 상하이 앨리스 환악단)

평가받는 것입니다.

2차 창작의 경우, 일러스트를 그리는 사람과 보는 사람 양쪽 모두 바탕이 되는 처음 작품을 좋아하기 때문에 공감 포인트가 많아 한층 더 평가받기 쉽습니다. 이것이 2차 창작이 평가받기 쉬운 이유입니다.

● 공감 포인트는 테마에서 나온다

감상자들은 1차 창작의 캐릭터나 세계관을 좋아했기 때문에 2차 창작 또한 '좋아해! 귀여워! 멋있어!'라는 느낌을 처음부터 가지고 있습니다. 이러한 감정에 공감시키는 포인트를 이 책에서는 「공감 포인트」라고 부릅니다.

2차 창작에서는 공감 포인트가 명확하게, 자연스럽게 설정되어 있습니다. 거기에 비해 1차 창작에서는 도대체 어디가 좋은지, 귀여운지, 예쁜지, 공감 포인트를 하나하나 스스로 만들 필요가 있는 것입니다.

공감 포인트는 테마로부터 만든다

「공감 포인트」가 제대로 설정되어 그림을 보면 무심코 '예쁘다! 귀엽다!'라고 공감하게 되는 명확한 「테마」가 있는 것이 많습니다.

그림의 테마라고 하면 뭔가 사회적인 메시지 같은 이미지가 있을 것 같지만 그렇지 않습니다. 「이 여자아이를 귀엽게 보이고 싶다」, 「이 남자아이는 멋있게 보이고 싶다」, 「이 음식은 맛있어 보이게 하고 싶다」와 같은 사사로운 것입니다. 테마는 자신이 전하고 싶은 것이나 상대방에게 공감받고 싶은 것 즉, 공감 포인트를 말로 한 것입니다.

테마는 문자로 써두면 좋다

앞에서 저는 수십 시간에 걸쳐서 그린 일러스트보다 10분 만에 그린 일러스트가 더 평판이 좋은 경우가 있다는 너무 잔인한 이야기를 했습니다. 사실 그림에 들인 시간이 마이너스로 작용할 수 있습니다. 10분 만에 그린다고 하면 쉽게 느껴지겠지만, 「10분 만에 테마를 전

달하기 위해 온 힘을 다해 그린다」라고 할 수도 있습니다. '생각해 낸 재미있는 소재를 빨리 그려서 투고했더니, 굉장히 좋은 평가를 받았다!'라는 것은 소재를 전력으로 전하려고 의식하는 즉, 테마를 명확하게 표현하려고 한 결과입니다. 다른 사람들은 그 알기 쉬운 소재에 공감하고 많이 평가를 해준 것입니다.

반대로 수십 시간에 걸쳐서 그린 그림이 평가되지 않는다는 것은 그리는 중간에 본래 자신이 전달하고 싶었던 테마를 잊어버리거나, 전하고 싶은 것이 바뀌어서 테마를 잃어버리기 때문입니다.

단시간에 그린 것이 평가받고, 장시간에 걸쳐 그린 것이 평가받지 못하는 이유는 「테마의 명확성」에 있습니다.

그럼 장시산 그림을 그리면서 테마가 흔들리지 않게 하려면 어떻게 해야 할까요? 제일 쉬운 방법은 테마를 미리 문자로 써놓고 보이는 위치에 붙여서 그림을 그리면서 항상 의식하는 것입니다.

착각하지 말아야 하는 것은, '단시간에 그려라!'라고 말하지 않았다는 점입니다. 제대로 테마를 전달하는 기술을 연마하기 위해서는 수십 시간 동안 그리는 것이 중요합니다. 그림에 들인 시간만큼 당신은 기술을 축

적하고, 그 기술을 사용하여 테마를 보다 정확하게 전달할 수 있게 됩니다.

⬤ 테마는 단문으로 생각한다

지금까지 설명한 것처럼 2차 창작에서는 테마(공감 포인트)를 의식하여 정하지 않아도 자연스럽게 설정됩니다. 그에 비해 1차 창작은 테마를 스스로 생각할 필요가 있습니다.

이 책에서 정의하는 잘 그린 그림의 두 번째 조건은 「전하고 싶은 것이 전해지는 그림」입니다. 이 「전하고 싶은 것」이 바로 그림의 테마입니다. 그러니까 「테마가 설정되어 있고 그 테마가 그림을 본 사람에게 전해져 공감받는 그림」이 이 책에서 정의하는 잘 그린 그림입니다.

채색 방법이나 소프트웨어 도구 사용법 등의 기술이 뛰어나지만, 그 능력이 눈에 띄지 않을 정도로 「테마를 만들어 그림으로 표현하는」 부분을 잘 나타내지 못하는 사람이 많습니다. 일러스트의 기술은 모두 「테마를 보다 명확하게」 전하기 위한 것입니다. 아무리 그림을 예쁘게 그릴 수 있어도, 아무리 소프트웨어의 사용 능력이 뛰어나도 무엇을 전하고 싶은지, 어디에서 공감해 주었으면 하는지가 애매모호해서는 무엇 하나 상대에게 전해지지 않습니다. 「아, 예쁜 그림이네~」라고 생각할 뿐입니다. 비유하자면, 수다로 친구를 웃기려고 하는데 이야기의 테크닉만 갈고 닦아 정작 중요한 「웃길 소재」를 전혀 생각하지 않은 것과 같습니다. 아무리 말을 잘해도 재미있는 소재가 없으면 말만 잘할 뿐이 되어 버립니다.

테마는 짧게 정리한다

테마를 생각할 때는 짧은 문장으로 정리하는 것이 요령입니다. 전하고 싶은 것이 너무 많으면 가장 전하고 싶은 것이 무엇인지 헷갈리기 때문입니다. 전하고 싶은 것이 너무 많은 그림은 예를 들어, 당신

이 친구들과 이야기할 때 한 번에 많은 것을 이야기하려는 것과 같습니다. 가족의 일, 좋아하는 애니메이션, 기르고 있는 애완동물에 대한 것 등 자신이 전하고 싶은 이야기를 한꺼번에 전하려고 뒤죽박죽으로 말하면 상대방은「뭐라는 거야, 이 녀석…?」이라고 생각해 버릴 것입니다. 테마는 심플한 단문으로 정리하면 공감 포인트가 명확해져 일러스트로 표현하기 쉬워집니다.

테마의 단문에 필요한 요소

테마를 생각할 때는 그리고 싶은 대상에 따라 다음 세 가지를 생각하면서 단문을 만듭니다.

- 캐릭터나 인물 그림의 경우 :「누가」,「무엇을 하고 있나」,「본 사람이 어떻게 공감했으면 좋겠나」
- 풍경이나 정물의 경우 :「무엇이」,「어떻게 되어 있나」,「본 사람이 어떻게 공감했으면 좋겠나」

가장 중요한 것은「본 사람이 어떻게 공감했으면 좋겠나」즉, 공감 포인트입니다. 예를 들어「도쿄가」,「멸망해서 폐허가 되었다」까지 생각했다고 해도 공감 포인트가「적막하다, 섬뜩하다고 느끼기 바란다」인지, 아니면「폐허는 아름답다, 자연은 웅장하다고 느끼기 바란다」인지는 장소가 같아도 표현이 전혀 다른 것입니다. 저라면 적막함이나 섬뜩함을 전하기 위해 빛바랜 분위기로 하거나 겹쳐진 사람의 뼈 등을 그릴지도 모릅니다. 반대로 폐허의 아름다움이나 자연을 느끼게 하고 싶다면 녹색은 선명하게, 빌딩에 담쟁이덩굴과 거목을 얽히게 하거나 아름다운 폭포가 빌딩에서 흘러내리고 있는 것 같은 표현을 할 수도 있습니다. 이렇게 그리는 대상은 같아도 공감 포인트에 따라 그림이 크게 달라집니다.

 「공감=평가」에 의존하는 두려움

지금까지 평가받기 위해서는 공감이 중요하다고 이야기했지만, 사실 공감＝평가라는 사고방식은 매우 무섭습니다. 공감이라는 것은 보는 사람의 기분이나 정신에 의존하기 때문입니다.

예를 들어 당신이 항상 커플이 장난치는 일러스트를 그리고 있었다고 합시다. 당신의 팬인 A씨는 언제나 공감하고 평가해 줍니다. 하지만 어느 날 A씨는 사랑하는 애인과 헤어지게 되고 연애가 싫어졌습니다. 동시에 당신의 그림에도 공감이 가지 않게 되어 당신의 팬을 그만두었습니다. 당신에게는 어떤 책임도 없고 기술도 변하지 않았지만 평가받지 못하게 된 것입니다.

이런 일은 종종 일어납니다. 확실히 타인에게 평가받는 것은 기쁜 일입니다. 너무 기분이 좋습니다. 그렇지만, 「공감」이 축이 되는 평가는 스스로는 어떻게 해도 컨트롤할 수 없는 면이 있습니다. SNS에서는 특히 숫자로 평가가 보이기 때문에 숫자에 의존하기 쉽습니다. 의존한 상태에서 조금 전의 예와 같은 일이 일어나면 마음에 상처를 입을 수 있습니다. 실제로 깊게 상처를 입게 되어 창작을 할 수 없게 된 사람도 있습니다.

창작을 하는 사람 중에는 자존감이 낮고 남에게 인정받고 싶은 마음이 강한 사람도 적지 않습니다. 저도 자존감이 낮다고 자각하고 있습니다. 그래서 다른 사람의 평가뿐만 아니라 '그림을 그렸다! 완성시켰다!'라는 만족감을 중요하게 생각하고 있습니다. 끝나면 뭔가 맛있는 것을 먹으며 자신에게 상을 주는 등 평가 이외의 일에서 자신을 칭찬하도록 의식하는 것이 좋습니다.

중요한 것은, 항상 타인의 반응을 소중히 여기면서 「공감도 평가도 스스로는 어쩔 수 없는 것」이라고 한발 물러서서 보는 것입니다.

⬤ 테마 맵에서 테마를 설정하다

테마의 단문을 잘 만들지 못하거나 테마를 그림으로 표현할 이미지를 결정하기 힘들 때 사용할 수 있는 기법들을 소개합니다. 이 책에서는 「테마 맵」, 「이미지 맵」이라고 부릅니다.

공감 포인트를 잘 설정할 수 없을 때나 어떤 장면을 그리면 좋을지 생각이 나지 않을 때 유용합니다. 반대로 말하면 그리고 싶은 이미지가 딱 떠오르거나 전달하고자 하는 것이 명확할 때는 사용하지 않아도 됩니다. 우선은 「테마 맵」을 사용하여 일러스트의 테마를 어떻게 설정하는지를 설명합니다.

그림A의 「테마표」를 봅시다. 앞에서 테마를 단문으로 만들 때 캐릭터나 인물 그림의 경우에는 「누가」, 「무엇을 하고 있나」, 「본 사람이 어떻게 공감했으면 좋겠나」를 생각하고 풍경이나 정물의 경우는 「무엇이」, 「어떻게 되어 있나」, 「본 사람이 어떻게 공감했으면 좋겠나」를 생각하면 좋다고 소개한 것을 표로 나타낸 것입니다.

예를 들어 「여자아이」를 그리려 할 때 「무엇을 하고 있나」, 「본 사람이 어떻게 공감했으면 좋겠나」까지는 정해져 있지 않다면 「여자아이」라고만 씁니다.

누가 무엇이	여자아이
무엇을 하고 있나 어떻게 되어 있나	
본 사람이 어떻게 공감했으면 좋겠나 「공감 포인트」	

▲ 그림A 「누가」만 정해져 있는 테마표

자, 여기서부터가 테마 맵의 진가가 발휘됩니다. 우선 한가운데에 여자아이라고 쓰고 거기서부터 생각나는 대로 「여자아이를 본 사람이 어떻게 생각했으면 좋겠나」를 써줍니다. 「귀엽다」, 「멋있다」, 「무섭다」, 「불쌍하다」, 「개구쟁이」 등 생각나는 것들을 모두 써줍니다 (그림B).

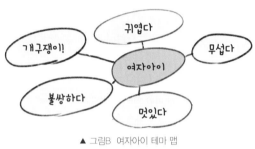

▲ 그림B 여자아이 테마 맵

실제로 생각나는 공감 포인트를 적어 보면 당신이 어떤 「여자아이」를 표현하고 싶은지 조금 보일 것입니다. 그중 하나를 선택합니다. 여기서는 「멋있다」로 했습니다.

이번에는 「무엇을 하면」 멋있는가를 씁니다. 그림C와 같이 「싸우고 있다」, 「스트리트 계열의 옷을 입고 있다」, 「멋진 포즈를 취한다」, 「사람 돕기」라고 생각했습니다. 이번에는 이 중에서 「스트리트 계열의 옷을 입고 있다」를 선택했다고 합시다. 이것으로 조금 전의 테마 표를 모두 채울 수 있습니다(그림D).

「여자아이가 스트리트 계열의 옷을 입고 있다, 멋있다」라는 테마의 단문이 만들어졌습니다.

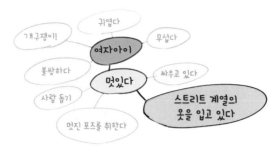

▲ 그림C 「무엇을 하면」 멋있는가를 생각하다

누가 무엇이	여자아이
무엇을 하고 있나 어떻게 되어 있나	스트리트 계열의 옷을 입고 있다
본 사람이 어떻게 공감했으면 좋겠나 「공감 포인트」	멋있다

▲ 그림D 모두 정해진 테마표

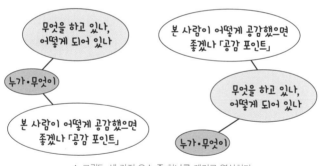

▲ 그림E 세 가지 요소 중 하나를 계기로 연상하다

테마 맵의 장점은 실제로 단어로 그리고 싶은 것이나 전달하고자 하는 것을 써냄으로써 테마의 단문으로 빠르게 정리할 수 있다는 점입니다.

또, 「누가」, 「무엇을 하고 있나」, 「공감 포인트」 중의 하나가 정해지면 그림E와 같이 그것이 나머지 요소를 연상하는 계기가 되어 생각을 정리할 수 있는 것도 편리한 포인트입니다.

●● 이미지 맵에서 테마를 일러스트로 변환하다

　여기서부터는 「이미지 맵」을 사용하여 테마를 어떻게 그림으로 표현할 것인지 설명합니다. 테마 맵의 예시에서 설정한 「여자아이가 스트리트 계열의 옷을 입고 있다. 멋있다」라는 테마의 단문을 사용하여 생각해 봅시다.

「멋있는 여자아이」의 이미지 맵

　이미지 맵은 연상게임 같은 것입니다. 테마에 있는 단어를 중심으로 거기에서 연상되는 것, 관련된 것을 무제한으로 써봅니다.

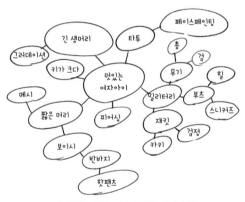

▲ 그림A 멋있는 여자아이의 이미지 맵

　여기에서는 우선 「멋있는 여자아이」를 중심에 쓰고 거기서부터 「어떤 여자가 멋있는가」를 써 갑니다(그림A). 저는 우선 「피어싱」, 「밀리터리」, 「짧은 머리」라고 썼습니다. 그러고 보니 「긴 생머리」도 멋있겠다 싶어서 나중에 추가했습니다. 「짧은 머리」에서는 「보이시」라는 이

미지를 생각해 내고 보이시에서 반바지, 핫팬츠로 발상을 연결해 갔습니다.

말풍선을 이어주는 것과 같은 쓰기 방법은 테마 맵과 같습니다. 테마 맵처럼 「무엇을 해야 멋있을까?」 등 쓰는 내용을 한정하지 않고 자신이 멋있다고 연상할 수 있는 것들을 모두 씁니다.

단어를 쓰면서 관련 있는 것을 파생시키고 연결시켜 가면서 발상을 부풀려 가는 것입니다.

「스트리트 계열」의 이미지 맵

이번에는 「스트리트 계열」에서 생각나는 단어를 써봅니다. 생각난다고는 해도 자신의 기억에는 한계가 있으므로 Google 이미지 검색 등에서 「스트리트 패션」 등을 검색하여 나타난 이미지를 참고하면서 단어를 써 갑니다(그림B).

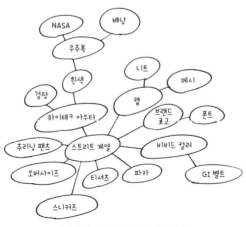

▲ 그림B 스트리트 계열의 이미지 맵

스트리트 패션의 경우 원 포인트로 눈에 띄는 옷과 컬러를 도입하는 경우가 많습니다. 저는 우선 「하이테크 아우터」로 파생을 시키고 이후 「하이테크 아우터」는 어떤 것인지 이미지 검색을 했습니다. 그 중에서도 흰색과 검은색의 색상이 특히 인상에 남아 「흰색」, 「검정」이라고 썼습니다. 흰색의 하이테크라고 하면 「우주복」도 있을 거라 생각해서 거기서 「NASA」를 떠올렸습니다. 우주복의 등에 있는 네모난 팩이 인기 브랜드의 상자 모양 배낭과 비슷하다고 생각하여 「배낭」이라고 썼습니다.

이미지 맵의 굉장한 부분은 이미지 검색에서 자료를 찾아보면서 단어를 연상하고 연결하여 쓰는 작업에서 「그리고 싶은 것의 구체적인 이미지가 저절로 굳어져 간다」는 것입니다.

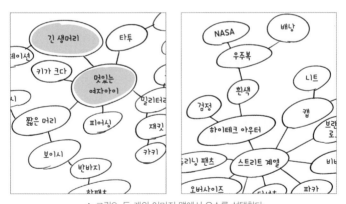

▲ 그림C 두 개의 이미지 맵에서 요소를 선택한다

이미지 맵을 일러스트로 변환하다

「멋있는 여자아이」와 「스트리트 계열」의 이미지 맵을 모두 보면서 일러스트를 그리기 시작합니다. 이미지 맵을 만들면서 이미지 검색

으로 자료를 본 직후이기 때문에 꽤 이미지하기 쉬울 것입니다.

여자아이 하면 제일 특징적인 것이 머리 모양입니다. 머리 모양을 단발로 할 것인지 긴 머리로 할 것인지 선택해 보겠습니다. 저는 스트리트 계열의 옷은 주장이 강하기 때문에 긴 머리로 하려고 「긴 생머리」를 선택했습니다. 옷은 「NASA」의 「우주복」을 모델로 한 「흰색」, 「하이테크 아우터」로 결정했습니다(그림C). 「배낭」도 마찬가지입니다. 왜 NASA로 했냐고요? 저의 취향입니다.

막상 흰색 아우터를 가장 눈에 띄게 표현하고 싶어서 배경을 어둡게 하려고 우주로 할까 생각했지만, 스트리트 패션은 현실의 거리에

▲ 그림D 「멋있는 여자아이」의 러프 일러스트

있어야만 할 것 같아 다시 생각하여 동트기 전의 깊은 푸른 하늘과 빌딩의 실루엣 배경에 우주다움을 표현하기 위해 유성을 한 줄 흘렸습니다. 팬츠는 흰색 아우터가 빛나도록 검은색 「추리닝 팬츠」로 하고 그것만으로는 세련된 느낌이 약했기 때문에 「비비드 컬러」의 「GI 벨트」, 머리는 어두운색으로 했습니다. 이에 따라 캐릭터의 실루엣이 보이기 쉽도록 「흰색 니트와 캡」을 그렸습니다. 그림D의 러프 일러스트는 이미지 맵의 단어를 조합하면서 1시간 정도에 그렸습니다.

이미지 맵의 강점은 검색과의 친화성

이미지 맵은 테마에서 단어를 추출하여 연상 게임처럼 되어 있거나 비슷한 단어를 적어 가는 기술입니다. 이미지 맵의 가장 큰 장점은 생각나는 「단어」를 적고 그 단어를 「검색」하여 조사할 수 있다는 것입니다. 지금은 Google 검색, 이미지 검색 등을 통하여 사물을 찾아보거나 사진이나 자료를 수집하는 것을 손쉽게 할 수 있게 되었지만 「검색하기 위해서는 단어가 필요」하기 때문입니다.

현대에는 열쇠가 되는 단어를 알고 있는지, 그것을 알아낼 수 있는지에 따라 얻을 수 있는 정보가 전혀 다릅니다. 단어를 모르면 애초에 알아낼 수 없습니다. 이미지 맵에서는 자연스럽게 단어를 적어야 하기 때문에 검색 엔진과의 궁합이 뛰어납니다.

자신의 희미한 단어에서 시작하여 이미지 맵을 만들고 검색 엔진으로 단어를 검색하여 정보와 자료를 모으고, 정보에서 얻은 단어를 이미지 맵에 반영해 더욱 발상을 부풀리는 과정을 자연스럽게 할 수 있는 것이 이미지 맵입니다. 또 조사하는 과정에서 자료 사진도 많이 보기 때문에 머릿속에서 어떤 일러스트를 그릴지 생각할 때 쉽게 이미지를 구축할 수 있습니다.

메모 영어로도 검색한다

영어로 검색하면 한국어로 검색했을 때는 볼 수 없었던 사진 자료가 나올 수도 있습니다. 귀찮다 하지 말고 영어로 검색하는 습관도 들여 보세요.

CHAPTER 7

구도의 결정법 -
전하고 싶은 것이 전해지는 그림 ②

• • •

내가 전하고 싶은 것을 전달하기 위해서 어떻게 구도를 사용할 것인지 구도의
기본부터 응용 예까지 실제 사례를 소개합니다.

⬤ 구도란 테마를 전달하기 위한 수단

먼저 생각을 바꿉시다.

「구도란 테마를 전달하기 위한 수단이다」

이 점을 먼저 마음에 새겨 주세요.

구도를 공부하여 일러스트에 독자성이나 변화를 주려고 하는 사람은 많습니다. 하지만 구도라는 것은 수단이지 목적이 아닙니다. 목적은 「테마를 보다 효과적으로 전달하는 것」입니다. 테마를 전달하기 위해서, 「전하고 싶은 것이 전해지는 그림」을 만들기 위해서 「구도」라는 수단을 사용한다고 생각합니다.

구도에는 안정되기 쉬운 약속이나 시선유도 테크닉 등 기술적인 방법이 몇 가지 있습니다. 이 책에서도 소개하겠지만 아무리 기술적으로 뛰어난 구도라도, 아무도 본 적이 없는 구도라고 해도 테마를 전달하려고 하지 않는 일러스트는 「구도가 좋네!」로 끝나 버립니다.

데생으로 눈앞에 있는 것을 그리는 연습에 익숙한 사람일수록 주의하기 바랍니다. 데생에서는 눈앞의 것을 아름답게 화면에 담는 것을 구도라고 생각하는 경우가 많지만 일러스트에서는 「테마를 전달하기 위해 구도를 생각한다」는 것이 중요합니다.

앞 장에서 테마의 중요성이나 이미지 맵을 사용하여 키워드를 생각하는 방법은 선명했습니다. 이미지 맵을 테마에서 발상하여 요소를 구체적인 단어로 표현한 것입니다. 굉장히 간단하게 말하면, 이미지 맵에서 꺼낸 키워드를 퍼즐처럼 조합하여 1장의 일러스트에 넣는 작업이 「구도」입니다. 구도의 테크닉은 퍼즐을 풀기 쉽게 하기 위한 기술입니다. 그럼 지금부터는 구도라는 퍼즐을 쉽게 풀기 위한 힌트를 소개하겠습니다.

● 캔버스는 세로로 긴가? 가로로 긴가?

정사각형 캔버스에 일러스트를 그리는 일은 거의 없습니다. 그림이나 책, 스마트폰이나 TV 화면도 대부분 직사각형입니다. 따라서 특별한 이유가 없다면 세로로 길거나 가로로 긴 캔버스를 선택하도록 합니다.

▌세로로 긴 화면은 인물 주체

인간은 세로로 긴 생물이기 때문에 인물을 주제로 할 때는 세로로 긴 화면으로 하는 경우가 많습니다. 또 인물이 주제가 아니더라도 큰 빌딩이나 큰 나무 등 키가 큰 모티브가 주제라면 세로로 긴 화면을 선택합니다.

▌가로로 긴 화면은 풍경 주체

자연이나 거리는 전체적으로 가로로 넓어지기 때문에 풍경을 주제로 할 때는 가로로 긴 화면을 선택하는 경우가 많습니다. 또한 가로로 긴 화면은 영화나 애니메이션의 한 장면처럼 보이기 때문에 현장감이나 영화 같은 느낌을 연출하기에 적합합니다.

인물이 주제라도 인물과 세계관을 모두 보여 주고 싶다면 가로로 긴 화면을 사용하는 것도 좋습니다.

대체로 이러한 판단 기준으로 그리고 싶은 일러스트의 테마에 맞게 화면의 형태를 선택합니다.

▲ 인물을 주제로 한 세로로 긴 화면

▼ 풍경을 주제로 한 가로로 긴 화면

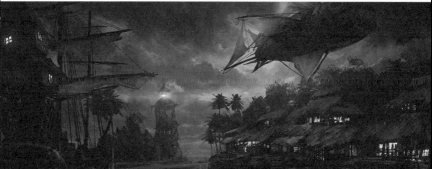

● 위에서부터 찍을까? 밑에서부터 찍을까?

카메라를 위에서 아래로 향해 촬영하는 구도를 「부감」, 카메라를 아래에서 위로 향해 촬영하는 구도를 「앙각」이라고 합니다. 카메라를 위도, 아래도 향하지 않고 똑바로 수평으로 촬영하는 구도를 이 책에서는 「눈높이」라고 부릅니다. 카메라의 각도에 따라서 보이는 형태가 크게 바뀝니다.

지금부터는 부감, 앙각, 눈높이 각각의 카메라 앵글의 특징과 어떤 경우에 그 앵글을 사용하는지를 소개합니다.

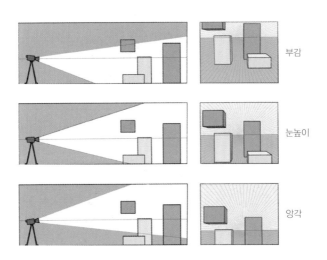

부감

눈높이

앙각

부감은 지형 또는 움직임을 강조한다

부감은 카메라를 위에서 아래로 향한 구도이기 때문에 가로로 긴 화면에서는 지면이 크게 표현됩니다. 그러나 정말 특수하지 않은 한 지면을 일러스트로 그리는 일은 별로 없기 때문에 하늘에서 내려다

본 지형이나 거리 풍경, 방의 내관 등을 표현할 때 사용됩니다.

▲ 하늘에서 내려다보다

인물을 부감으로 그리면 카메라와 얼굴이 가까워지면서 전신이 비추어지므로 표정을 강조하면서 현장감을 표현하거나 움직임을 강조하고 싶을 때 좋습니다.

또한 인물의 경우 퍼스의 영향으로 얼굴 아랫부분이 작아지므로, 화사하고 귀여운 여자를

▲ 현장감을 표현하다

표현하기 쉽습니다. 셀카 사진으로도 많이 사용되고 있는 카메라 앵글입니다.

앙각은 하늘 또는 섹시함이나 위압감을 준다

앙각은 카메라를 아래에서 위로 향한 구도이기 때문에 가로로 긴 화면에서는 하늘이 크게 표현됩니다. 풍경에서는 하늘, 구름, 반하는 등이 주제일 때 흔히 가로로 긴 앙각 구도를 사용합니다.

인물을 앙각으로 표현하면 낮은 위치에서 카메라가 따라오는 것처럼 보여 현장감이 강조됩니다. 섹시하게 보이고 싶은 일러스트에 자주 사용됩니다.

그 외에도 건물의 크기나 높이를 강조하거나 위압감을 전하고 싶

▲ 섹시하게 보이게 하다 ▲ 하늘을 돋보이게 하다

은 장면 등의 표현으로도 사용됩니다.

　카메라 앵글이 생각나지 않을 때는 좋아하는 만화나 애니메이션, 영화, 게임 등 다양한 콘텐츠에서 자신이 표현하고 싶은 테마와 비슷한 것을 찾아봅니다. 예를 들어, 앞으로 그리고 싶은 일러스트가 캐릭터의 위압감을 전하고 싶은 것이라면, 위압감이 있었던 만화의 장면을 실제로 보면서 카메라 앵글을 참고하면 좋습니다.

눈높이는 안정감을 주고 그리기가 쉽다

　카메라에 앙각이나 부감과 같은 각도를 넣지 않고 카메라의 높이가 사람의 눈높이가 되는 구도를 「눈높이」라고 부릅니다. 눈높이는 일러스트에서 가장 많이 사용하는 구도입니다. 인물이나 풍경 등 어떤 것이라도 주제가 될 수 있는 만능성과 안정감이 특징입니다.

　'일러스트를 잘하고 싶은' 의지가 강한 사람은 높은 기술을 요구하는 앙각이나 부감 등의 구도로 그리는 경우가 많습니다. 눈높이의 일러스트는 카메라 앵글에 변화가 없는 만큼 매력적으로 그리려면 높

▲ 그리기 쉬운 구도

▲ 안정감을 표현하다

은 묘사력이 요구됩니다. 우선 기본 구도인 눈높이로 매력적인 그림을 그릴 수 있도록 의식하면 좋을 것 같습니다.

● 퍼스는 깊이를 그리기 쉽게 하는 도구이다

앞서 앙각이나 부감 등의 카메라 앵글을 어떤 경우에 사용하는지 설명했습니다. 실제로 그리려면 「퍼스」라는 기술을 어느 정도 이해할 필요가 있습니다. 지금부터는 퍼스 이야기를 조금 해보려 합니다.

퍼스가 무엇일까?

퍼스란, 영어의 퍼스펙티브(Perspective)의 약자로 한국어로 「투시도법」이라고 부릅니다. 일반적으로 일러스트에서는 「1점 투시도법」, 「2점 투시도법」, 「3점 투시도법」이라는 3개의 투시도법을 사용합니다. 이 3개를 통틀어 「퍼스」라고 부릅니다.

그림A와 그림B를 보세요. 그림B는 「1점 투시도법」으로 가장 기본적인 퍼스의 선을 그린 일러스트입니다. 그림B를 본 당신은 그림A를 보았을 때보다 화면의 안쪽으로 빨려 들어가는 듯한 느낌이 들었을 것입니다. 이것이 일러스트에서 퍼스의 가장 중요한 사용법입니다. 퍼스를 사용하면 그림B와 같이 깊이를 감각적으로 파악하기 쉬워집니다.

매력적인 일러스트는 일러스트 안에 다른 세계가 펼쳐져 있는 깊이를 느끼게 하지만 깊이를 느끼게 하는 일러스트를 그리기 위해서는 먼저 자신이 깊이를 이미지할 필요가 있습니다. 퍼스를 보조로 사용하면 그림 속에 펼쳐지는 공간을 이미지하기 쉽고, 그리기 쉬워집니다.

일러스트에 도전하는 많은 사람은 '퍼스는 어려워! 뭐가 뭔지 모르겠어!'라고 어려워하는데 그런 사람은 퍼스를 오해하고 있습니다. 퍼스는 일러스트를 지배하는 법칙이나 어려운 이론이 아닙니다. 일러

스트를 쉽게 그리기 위한 편리한 도구라고 생각하면 됩니다.

▲ 그림A 아무것도 없는 공간

▲ 그림B 1점 투시도법의 퍼스 선

⬤ 퍼스의 세 가지 기본 용어

퍼스에서 사용되는 세 가지 용어의 의미와 사용법을 차례로 설명합니다.

❶ 아이레벨(EL)
❷ 소실점(VP)
❸ 퍼스 그리드

❶ 아이레벨(EL)

아이레벨은 시선의 높이를 말합니다. Eye Level을 줄여 EL로 부르는 경우가 많습니다.

그림A의 빨간 선이 아이레벨입니다. 이 책의 그림에서는 이제부터 아이레벨을 EL로 표시합니다.

▍아이레벨은 카메라를 설치한 높이라고 생각한다

「아이레벨은 시선의 높이」라고 일반적으로 알려져 있고 어원으로도 시선의 높이가 정확하지만, 일러스트를 그릴 때는 「아이레벨은 카메라를 설치한 높이」라고 생각하는 편이 이해하기 쉽습니다. 예를 들면, 그림B와 같이 카메라를 1미터 높이에 설치하면 아이레벨은 지면에서 1미터 높이가 됩니다.

그에 따라서 캐릭터나 풍경, 몬스터, 메커니즘 등 모든 일러스트는 캐릭터를 눈으로 보고 있는 것이 아니라 카메라로 촬영하고 있다고 생각합니다.

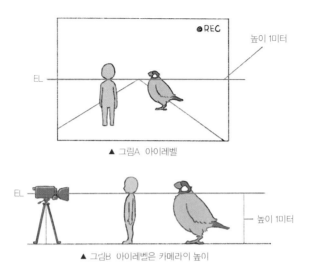

▲ 그림A 아이레벨

▲ 그림B 아이레벨은 카메라이 높이

▌아이레벨 위치에서 카메라 앵글을 변경할 수 있다

조금 전에 카메라를 위로 향하게 하면「앙각」(그림C), 카메라를 아래로 향하면「부감」(그림D)이 된다고 설명했는데, 그때 화면 안의 아이레벨의 위치를 잘 봅시다. 앙각의 아이레벨❶은 화면 아래쪽에 있고 부감의 아이레벨❷는 화면 위쪽에 있는 것을 알 수 있습니다.

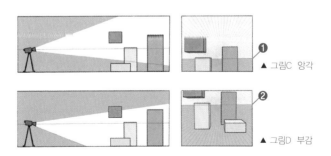

▲ 그림C 앙각

▲ 그림D 부감

즉, 「앙각으로 카메라 앵글을 잡고 싶을 땐 아이레벨을 낮춘다」
「부감으로 카메라 앵글을 잡고 싶을 땐 아이레벨을 올린다」

라는 것입니다. 일러스트에서는 아이레벨의 위치를 변경하여 카메
라를 컨트롤합니다.

❷ 소실점(VP)

「멀어질수록 작게 보인다」라는 누구나 아는 법칙의 최종 형태가 소
실점입니다.

자신의 옆을 지나가는 사람을 생각해 보세요. 바로 옆에서는 커 보
이지만 자신에게서 멀어지면서 점점 작아집니다. 만약 곧고 긴 길에
서 스치듯 지나간 것을 계속 보고 있으면 그림E와 같이 바늘의 끝만
큼 작아질 것입니다.

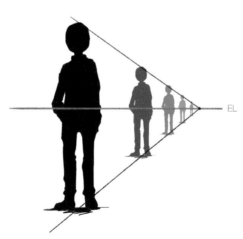

▲ 그림E 소실점을 향해 작아진다

이 바늘의 끝만큼 작아지는 점, 이것이 소실점입니다. 영어로는 Vanishing Point로 VP라고 줄여서 부릅니다. 소실점은 반드시 아이레벨 라인 위에 존재합니다.

③ 퍼스 그리드

퍼스를 그릴 때, 소실점에서 그리는 보조선을 「퍼스 그리드」라고 부릅니다.

그럼 실제로 한번 그려 볼까요? 우선 아이레벨과 소실점을 결정하여 퍼스 그리드를 그립니다. 거기서부터 집의 벽이 되는 부분을 그립니다. 다음으로 또 퍼스 그리드를…… 아아아아아아 귀찮네요!

이처럼 매번 소실점에서 퍼스 그리드를 그리는 건 너무 귀찮죠?

일일이 퍼스 그리드를 그리는 것은 귀찮다!!

퍼스 그리드란 집중선이다

소실점에서 그리는 퍼스 그리드를 점점 늘려 가는 것을 상상해 보세요. 그렇게 하면 우리가 아는 무언가와 비슷하다는 걸 눈치채게 됩니다!

맞아요. 퍼스 그리드는 만화에 자주 나오는 집중선입니다. 퍼스 그리드는 디지털이라면 일일이 그릴 필요가 없습니다. 집중선을 미리 만들어 놓고 중앙의 점을 소실점으로 생각하여 아이레벨에 맞추고, 그것을 길게 늘이면 1점 투시도법의 퍼스 그리드를 쉽게 그릴 수 있습니다.

영진닷컴 홈페이지에서 집중선이 그려져 있는 PNG 이미지를 다운로드받을 수 있습니다(179 페이지). 그것을 캔버스에 불러와 자유 변형으로 늘이면 간단하게 패스를 만들 수 있습니다.

● 세 가지 투시도법 사용법

1점, 2점, 3점 투시도법은 어떤 경우에 사용하는지 설명합니다.

1점 투시도법은 어떤 경우에 사용할까?

소실점이 하나뿐이라고 가정한 것을 「1점 투시도법」이라고 부릅니다. 소실점이 하나, 그래서 1점 투시도법입니다. 간단하죠?

그런데 이 1점 투시도법은 제대로 정확하게 그리려고 하면 미묘하게 부자연스러운 그림이 되어 버리는 단점이 있습니다. 현실이라면 많이 발생하는 소실점을 그리기 쉽도록 하나로 정해 버리기 때문입니다.

그렇다면 '1점 투시도법은 사용하기 어려운가?'라고 하면 「깊이를 이미지하는 가이드」로써 의식하면 매우 사용하기 쉬워집니다.

앞에서 퍼스 그리드는 집중선이라고 설명했듯이 먼저 화면에 집중선의 퍼스 그리드를 한번 만들어 봅시다.

그러면 하얀 화면에 갑자기 깊이감이 생깁니다. 이 깊이감을 의식하면서 그리면 아무것도 없는 하얀 캔버스에 그리기 시작하는 것보다 편하게 거리감이나 공간을 그릴 수 있게 됩니다(그림A). 이 깊이의 가이드로써 1점 투시도법의 사용법을 마스터하면 대부분의 그림은 그릴 수 있게 됩니다.

퍼스를 잘 못한다고 생각하는 사람은 러프를 그리기 전에 1점 투시도법의 가이드를 만들어 놓는 습관을 들이면 좋습니다.

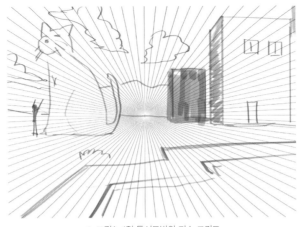

▲ 그림A 1점 투시도법의 퍼스 그리드

메모 1점 투시도법의 시선 유도

1점 투시도법은 하나의 점을 향해 선이 뻗어 나가기 때문에 그림을 본 사람의 시선이 소실점을 향해 유도되는 효과가 있습니다.

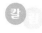

디지털 환경에서 1점 투시도법의 퍼스 그리드를 손쉽게 그리는 방법

1. 아이레벨과 소실점의 위치를 정한다.
2. 집중선 이미지 파일(집중선.png)을 캔버스에 불러온다.
3. 집중선의 중심과 소실점을 맞추어 화면 전체로 확대한다.
4. 1점 투시도법의 퍼스 그리드 완성!

※ 집중선.png는 영진닷컴 사이트(https://www.youngjin.com/reader/pds/pds.asp) 에서 다운로드할 수 있습니다.

2점 투시도법은 어떤 경우에 사용할까?

2점 투시도법은 아이레벨 위에 소실점을 두 개 두고, 거기에서 퍼스 그리드를 만들어 그림을 그립니다. 1점 투시도법에서 소실점이 하나 더 추가되었습니다.

2점 투시도법의 퍼스 그리드는 그림B와 같습니다. 이는 입체감이나 사물의 배치를 이미지화하기 쉬워지는 효과가 있습니다. 따라서 실내를 그릴 때나 정확한 건축물을 그리고 싶을 때 많이 사용합니다.

▲ 그림B 2점 투시도법의 퍼스 그리드

3점 투시도법은 어떤 경우에 사용할까?

3점 투시도법은 2점 투시도법 위나 아래의 수직 방향으로 소실점을 추가하여 퍼스 그리드를 만듭니다(그림C).

높고 낮음, 거대함을 강조할 수 있기 때문에 굉장히 높은 건축물이나 박력 있는 세계관을 그리고 싶을 때 추천합니다.

▲ 그림C 3점 투시도법의 퍼스 그리드

2점 투시도법과 3점 투시도법 그리는 법

죄송하지만, 2점 투시도법이나 3점 투시도법은 이 책에 실리는 그림의 크기와 잘 맞지 않기 때문에 여기에서는 구체적인 그리기 방법은 설명하지 않습니다. 퍼스 그리드가 매우 가늘어져 버리기 때문에 설명하려고 해도 무엇을 말하려는지 모르게 됩니다.

2점 투시도법, 3점 투시도법의 사용법 등 보다 자세한 것을 배우

고 싶다면 저의 저서『마음을 흔드는 판타지 배경 일러스트 교실(한스미디어)』,『캐릭터를 살리는 배경 그리기 노하우(영진닷컴)』에서 큰 그림으로 설명하고 있으니 꼭 봐주세요.

우선 3분할법을 사용하자

구도의 테크닉에는 「삼각법」, 「황금비」 등 여러 가지가 있지만 가장 만능이면서 가장 보편성 있고, 매우 사용하기 쉬운 것이 「3분할법」입니다. 3분할법은 그 이름대로 화면을 상하좌우로 3분할하는 보조선을 가이드로 하여 그리는 심플한 테크닉입니다(그림A).

3분할법은 단순하지만 일러스트는 물론, 사진이나 영상 등 모든 작품에 응용할 수 있습니다. 프로가 사용하는 동영상 촬영용 카메라뿐만이 아니라, 그림B와 같은 iPhone 등 누구라도 사용할 수 있는 카메라 앱에도 3분할법의 보조선을 표시하는 기능이 있습니다(카메라 앱에서는 보조선이 그리드로 표기되어 있는 것이 많습니다).

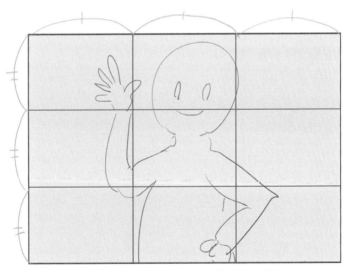

▲ 그림A 가로세로 3개로 분할하는 보조선을 가이드로 한다

▲ 그림B 카메라 앱에서도 표시할 수 있는 경우가 많다

상급자가 그리는 일러스트는 본인이 3분할법을 전혀 의식하지 않아도 거의 예외 없이 3분할법이 적용되어 있습니다. 아름답고 안정적인, 보기 쉬운 구도로 만들려고 의식하면 자연스럽게 3분할법이 되어 버릴 정도로 보편성이 있는 기술입니다.

3분할법의 사용 방법

사용법도 매우 간단합니다. 그리드의 세로선과 가로선에 따라 대략적으로 핵심 요소를 배치하면 됩니다.

핼러윈 일러스트(그림C)를 예로 들어보겠습니다. 핼러윈의 상징인 호박 머리와 마녀인 여자아이가 3분할법의 보조선이 교차하는 위치 부근에 배치되어 있는 것을 알 수 있습니다. 이렇게 일러스트의 테마 안에서 특히 중요한 포인트를 보조선에 맞추도록 하는 것입니다. 제대로 완전히 맞춘다기보다 러프를 그리기 전에 3분할법의 보조선을 그려 놓고 대략적으로 맞춰 캐릭터의 크기와 사물의 배치를 정해 가는 것을 추천합니다.

POINT 망설임을 멈추게 하는 도구

'캐릭터를 어디에 그리면 좋을까? 어디에 성을 그리면 좋을까?'하고 그림 그리기가 망설여질 때는 우선 3분할법의 선을 따르면 좋습니다. 망설임을 해소할 수 있는 편리한 도구가 3분할법입니다.

▼ 그림C 보조선을 넣은 핼러윈 일러스트

● 구도를 생각하면서 그려 보자

구도라는 퍼즐을 푸는 방법으로 지금까지

- 캔버스 형태를 결정하는 법
- 카메라 앵글 잡는 법
- 퍼스
- 3분할법

을 소개했습니다. 어떤 경우에, 어떻게 사용하면 효과적인가를 중시하여 설명했지만 이것만으로는 실제로 그림을 그릴 때 어떻게 이용하는지 좀처럼 이미지하기 어려울 것입니다. 여기에서는 실제로 한 장의 일러스트를 그리는 상황을 예로 하여 어떠한 흐름으로 구도를 결정해 가는지를 설명합니다.

실제로 구도를 결정해 가는 순서는 다음의 8스텝입니다.

❶ 테마를 정한다
❷ 이미지 맵에서 표현할 요소를 적는다
❸ 캔버스의 형태를 정한다
❹ 카메라 앵글을 정한다
❺ 3분할법으로 키포인트를 배치한다
❻ 1점 투시도법의 퍼스 그리드를 만든다
❼ 퍼스 그리드에 따라 바다와 제방을 그린다(아이레벨보다 아래를 그린다)
❽ 3분할법을 의식하여 적란운을 그린다(아이레벨보다 위를 그린다)

순서대로 살펴보겠습니다.

❶ 테마를 정한다

테마를 말로 하여 정합시다. 테마가 딱 떠오르면 좋겠지만, 그렇지 않은 경우에는 152페이지에서 설명한 것처럼 테마 맵을 사용하여 본인이 일러스트로 전하고 싶은 테마를 단문으로 만듭니다.

테마 맵을 사용하지 않고 쓱 하고 떠오르는 이미지를 일러스트로 그리는 경우에도 말로 정해 두면 자신이 그리고 싶은 이미지의 심지 心志가 안정됩니다. 특히 일러스트에 익숙하지 않은 사람일수록 이는 더 중요합니다. 글로 써서 언제든지 보이는 곳에 두면 내가 가장 전달하고 싶은 것을 계속 의식할 수 있기 때문입니다.

여기서는 예제로써 테마의 단문을 「여름 길을 여자아이가 걷고 있다, 그립다」로 설정했습니다.

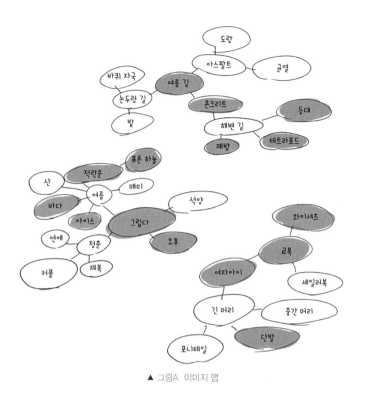

▲ 그림A 이미지 맵

❷ 이미지 맵에서 표현할 요소를 적는다

테마를 「여름 길」, 「여자아이」, 「그립다」로 나누고 각각의 이미지 맵을 작성합니다(그림A).

이미지 맵을 만드는 과정에서

「여름 길」이라는 키워드에서 「콘크리트」, 「등대」, 「테트라포드」, 「제방」

「그립다」에서 「푸른 하늘」, 「적란운」, 「오후」, 「바다」, 「아이스」

「여자아이」에서 「단발」, 「교복」, 「와이셔츠」

와 같이 발상을 부풀렸습니다.

즉, 이번 일러스트에서 실제로 그리는 대략적인 요소는 「콘크리트」, 「등대」, 「테트라포드」, 「제방」, 「푸른 하늘」, 「적란운」, 「오후」, 「바다」, 「아이스」, 「단발」, 「교복」, 「와이셔츠」인 것입니다.

각각의 요소에 대해 Google의 이미지 검색 등으로 자료를 모아(이미지 맵 단계에서 모아도 좋습니다) 이제부터 어떤 것을 그릴 것인지 머릿속에서 대충 그릴 수 있도록 합니다.

이후 키포인트가 되는 요소를 찾아봅니다. 키포인트는 실제로 그렸을 때 눈에 띄는 요소 또는 눈에 띄게 하고 싶은 요소입니다. 아까 써놓은 요소 중에는 「여자아이」와 키가 큰 인공물인 「등대」가 가장 눈에 띄어 키포인트가 될 것이라고 생각했습니다.

메모 키포인트는 최대 3개까지

한 장의 일러스트의 키포인트는 최대로 3개까지 합니다. 그 이상 많으면 보는 사람들의 시선이 그림 안에서 흩어지게 되기 때문에 원래 전하고 싶은 것이나 보이고 싶은 부분이 약해지게 됩니다.

❸ 캔버스의 형태를 정한다

「여름 길을 여자아이가 걷고 있다. 그립다」라는 테마는 「여름 길」 즉, 풍경이 주제가 되므로 가로로 긴 캔버스로 합니다(그림B).

▲ 그림B 가로로 긴 캔버스로 한다

챕터 6장에서 소개한 테마표의 「누가, 무엇이」 부분이 「여름 길」입니다. 반대로 「여자아이가 여름 길을 걷고 있다. 그립다」라고 한다면 여자아이가 주제가 되니 세로로 해도 됩니다.

▲ 그림C 눈높이의 카메라 앵글로 한다

❹ 카메라 앵글을 정한다

예제는 「그립다」가 공감 포인트이므로, 현장감이나 움직임보다 안정감을 중요시한 눈높이의 카메라 앵글을 선택합니다. 즉, 아이레벨은 캔버스 중앙 부근으로 합니다(그림C).

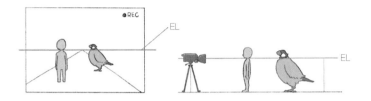

❺ 3분할법으로 키포인트를 배치한다

예제에서 테마의 키포인트는 「여자아이」와 「등대」입니다. 이 둘을 3분할법 선에 대략 맞도록 배치합니다. 완벽하게 맞추려고 하면 딱딱해져 버리기 때문에 대략적으로 맞추는 이미지가 딱 좋습니다. 여자아이의 손에 아이스크림이 들려 있는 모습을 표현했습니다. 실제로 그려 보면 알겠지만, 3분할법의 선을 미리 그려 두면 아무것도 없는 하얀 캔버스에 그리는 것보다 굉장히 편리하므로 꼭 해보기 바랍니다.

이 시점에서 그려야 할 요소 「등대」, 「아이스」, 「단발」, 「교복」, 「와이셔츠」는 달성했습니다.

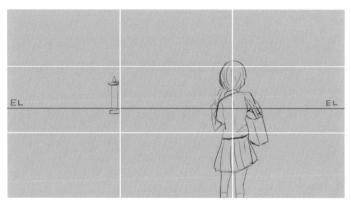

▲ 그림D 여자아이와 등대를 그린다

⑥ 1점 투시도법의 퍼스 그리드를 만든다

등대 가까이의 아이레벨에 소실점을 설정하고 퍼스 그리드를 그린 다……가 아니라! 디지털이라면 집중선 이미지(179 페이지)를 불러 와 캔버스 전체 크기로 만들어 1점 투시도법의 퍼스 그리드를 작성합 니다(그림E).

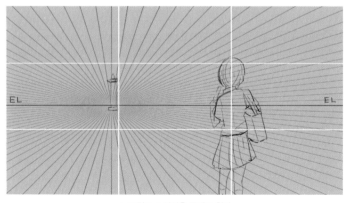

▲ 그림E 소실점을 등대로 한다

등대 근처에 소실점을 설정한 이유는 여자아이에서 등대로, 키포인트에서 키포인트로 그림을 보는 사람의 시선을 유도하기 위해서입니다. 이와 같이 1점 투시도법은 깊이를 그리는 가이드뿐만이 아니라 일러스트 안에 시선의 흐름을 만들 수 있습니다.

또한 디지털이라면 이 작업이 끝나고 일단 3분할법의 보조선을 꺼두면 작업이 쉬워집니다.

❼ 퍼스 그리드에 따라 바다와 제방을 그린다

제방은 직선이므로 퍼스 그리드를 따라 직선을 그리면 됩니다. 먼 곳의 해수면인 수평선은 아이레벨과 겹치는 성질이 있기 때문에 하늘과 바다의 경계선으로써 아이레벨과 겹치도록 가로선을 그립니다.

테트라포드는 조금 복잡하니까 자료를 잘 보고 특징을 찾아봅니다. 어디가 테트라포드인가를 잘 판별해 주세요. 테트라포드의 특징은 삼각형으로 둥그런 돌기가 튀어나온 실루엣입니다. 돌기가 나열되어 있는 모습을 휙 그리면 심플한 선에서도 테트라포드 티가 납니다. 복잡한 것을 그릴 때일수록 특징을 포착하는 것을 의식하여 「단순하게」 그리도록 합시다(그림F).

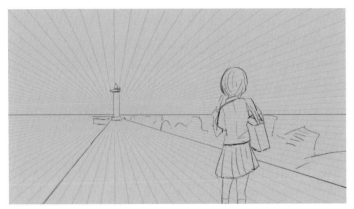

▲ 그림F 아이레벨의 아래쪽을 그린다

이것으로 「콘크리트」, 「등대」, 「테트라포드」, 「제방」, 「바다」는 달성되었습니다. 남은 것은 「푸른 하늘」, 「적란운」, 「오후」입니다!

⑧ 3분할법을 의식하여 적란운을 그린다

해수면 위에 적란운을 그립니다. 이때, 일단 보이지 않게 했던 3분할법의 보조선을 표시하고 의식하면서 그리도록 합니다(그림G).

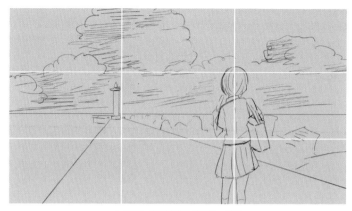

▲ 그림G 아이레벨의 위쪽을 그리다

 등대 쪽 세로 선의 구름은 캔버스에서 삐져나올 정도로 기대하시나 여자아이 쪽 세로 선의 구름은 소극적인 크기로 섬세한 요철을 그리는 것이 아니라 캔버스 전체를 멀리서 보고 크기에 강약을 주도록 합시다. 대략적인 구름 실루엣이 완성되면 가로 선으로 음영을 가볍게 그립니다. 「오후」라는 요소를 표현하기 위해 태양을 조금 기울여서 비스듬히 태양광이 닿는 묘사를 표현하겠습니다.

▲ 그림H 채색한 완성 일러스트

 세세한 포인트로는 여자아이의 머리가 구름에 걸리는 것처럼 표현합니다. 이는 명암의 샌드위치(215페이지)를 사용하기 위해서입니다. 여자아이의 머리는 어두운색이기 때문에 흰 구름이 걸리는 것이 시인성視認性이 올라갑니다(그림H).

이미지 맵과 퍼즐

 실제로 구도를 작성하는 과정을 보면, 이 장의 처음에서 구도는 퍼즐과 같은 것이라고 쓴 의미를 깨닫게 되지 않았나요?

 구도 작업은 테마를 정하고 이미지 맵에서 그릴 요소를 결정한 시점에서 거의 끝난 것입니다. 나머지는 3분할법이나 퍼스 등의 테크닉을 보조로 하여 보기 쉽고, 알기 쉽고, 안정되도록 조합할 뿐입니다. 특히 구도를 잘 못한다고 생각하는 사람이나 초보자일수록 3분할법이나 퍼스 등을 보조로써 의식하도록 하세요. 의식해서 계속 그리면 언젠가 자연스럽게 아름다운 구도를 그릴 수 있게 됩니다.

여러 가지 테크닉은 있지만 일러스트는 자유로운 것이기도 합니다. 3분할법에서 어긋나 있거나 퍼스가 틀리더라도 매력적으로 보이는 일러스트가 있습니다. 여기서 소개하고 있는 테크닉은 어디까지나 그리기 쉽게 하기 위한 보조에 지나지 않습니다. 때로는 무시해도 되고 굳이 사용하지 않는 것도 중요합니다.

절대적인 법칙이라고 생각하지 마세요. 일러스트에 절대란 없습니다.

CHAPTER

8

빛이 느껴지는 그림

• • •

라이팅의 기본을 통해 빛의 중요성을 배워 봅니다. 또한 빛이 느껴지는
채색 방법을 설명합니다.

⬤ 우리는 빛을 보고 있다

우리가 「눈으로 사물을 보고 있는」 상태란 광원이 되는 것, 예를 들면 태양이나 전구로부터 나온 빛이 사물에 닿아 되돌아온 빛을 눈 안의 망막이 파악하여 뇌에 그 정보가 닿아 있는 상태입니다. 즉 「사물을 보는 것」은 빛을 보는 것입니다.

「눈으로 사물을 보는 구조」의 근본에는 「빛」이 존재하기 때문에 빛에 대한 내용이 머리에서 쏙 빠진 상태에서는 생각한 것 이상의 일러스트를 그리는 것은 어렵습니다.

이 책이 정의하는 잘 그린 그림의 세 번째 조건은 「빛이 느껴지는 그림」입니다. 여기서는 일러스트에서 「빛」을 취급하는 방법에 대해 설명합니다.

라이팅으로 빛을 조종하다

라이트 등의 광원을 사용하여 빛을 사물에 비추는 것을 라이팅이라고 부릅니다. 일러스트에 있어서 라이팅은 빛을 어디에 비출 것인가, 어디에 그림자를 만들 것인가를 설계하여 자신이 일러스트로 전하고 싶은 테마(148쪽)를 보다 알기 쉽고, 보다 아름답게 표현하는 것이 목적입니다. 단순히 라이트로 빛을 비추면 되는 게 아닙니다!

중요한 것은 빛으로 테마를 보다 알기 쉽게 전달하는 것입니다. 아무리 아름다운 라이팅이라도 자신이 전달하고 싶은 테마를 표현하지 못하면 이 책에서 정의하는 잘 그린 그림은 될 수 없습니다.

일러스트에서의 라이팅은 테마를 보다 알기 쉽게 전하기 위한 것이기 때문에 어떤 일러스트도 이렇게 하면 좋다고 하는 만능인 수법은 없습니다. 작품마다 테마도 다르니까요. 다만 어떤 것에도 기본적

인 약속이란 것이 존재합니다. 이번에는 라이팅의 기본에 대해 소개하겠습니다.

라이팅의 기본

언뜻 보기에 복잡해 보이는 일러스트도 잘 관찰하면 다음의 4가지 기본을 잘 다루고 있다는 것을 알 수 있습니다.

❶ 일러스트 안의 빛과 그림자를 모두 컨트롤한다
❷ 가장 보여 주고 싶은 것을 조명한다
❸ 각도를 주어 비추다
❹ 광원은 두 개 이상으로 이미지한다

여기에서는 하나하나의 기초와 그것을 실제로 어떻게 사용하여 일러스트에 적용하고 있는지 저의 작품을 예로 들어 설명합니다.

일러스트 안의 빛과 그림자를 모두 컨트롤한다

가장 자주 하는 착각이 일러스트를 그릴 때 「현실」에 사로잡혀 버리는 것입니다. 예를 들면 「이쪽에 태양이 있기 때문에 여기에 그림자가 생긴다」라는 생각으로 일러스트를 그리는 사람이 있는데 이렇게 하면 자신의 생각대로 일러스트를 그릴 수 없습니다.

「이쪽에 그림자를 만들고 싶으니까 여기에 태양을 두겠다」

「이곳에 빛을 비추고 싶으니까 이 각도에 인물을 배치하겠다」

라는 식으로 생각하면 됩니다.

자신의 목적을 위해 태양도, 라이트도, 그림자도, 자유자재로 조작해도 좋습니다. 아무리 현실에 가깝더라도 매력적이지 않거나 전달하고자 하는 테마가 전달되지 않으면 의미가 없습니다. 당신은 일러스트를 그릴 때 신이 될 수 있습니다.

실제 일러스트에서는?

그림A는 테마의 단문을 「로봇이 자연을 재생하고 있다, 안타깝다」로 정하고, 거기에서 이미지 맵으로 「자연을 사랑하는 로봇이, 멸망한 지구에서 자연을 재생하고 있는 모습을, 냉동 수면에서 깨어난 사람이 안내 로봇에 이끌려 보고 있다」라는 스토리를 표현하여 그린 일러스트입니다.

「자연을 재생하고 있는 모습」을 전하기 위해 ❶에서는 나무를 심고 있는 모습을 묘사하고 있습니다. 손에 들고 있는 것이 나무라는 것을 알기 쉽도록 오른쪽에 광원을 배치하여 밝게 하고 나무의 실루엣이 빛나도록 하였습니다.

「자연을 사랑하는 로봇」이라는 이미지를 전달하기 위해 ❷에서는

새와 놀고 있는 모습을 표현하였습니다. 오른쪽 광원에서 비추어진 새와 로봇의 손이 빛나도록 안쪽의 구름은 어둡게 하였습니다.

「사람이 안내 로봇에 이끌려 보고 있다」는 내용을 전하는 묘사가 ❸입니다. 밝은 수면에 비해 굳이 주역인 사람과 로봇을 어둡게 하여 두 사람의 실루엣을 확실하게 표현하고 있습니다.

이와 같이 빛과 그림자를 컨트롤하여 전하고 싶은 것을 두드러지게 표현하고 균형 있게 정리하는 것이 라이팅입니다.

▼ 그림A 「로봇이 자연을 재생하고 있다. 안타깝다」

라이팅의 기본 2

가장 보여 주고 싶은 것을 조명한다

다음의 두 그림을 보세요.

왼쪽 그림은 어떤 공을 봐야 할지 시선에 망설임이 있지만, 오른쪽 그림은 본 순간 왼쪽에서 두 번째 공이 잘 보였을 것입니다. 이렇게 인간은 빛이 닿아 있는 부분, 밝은 부분을 무의식적으로 보게 되는 성질이 있습니다. 무대 등에서 스포트라이트로 비추어진 것에 모두 주목하는 것과 같습니다.

이 성질을 잘 사용하면 일러스트를 보는 사람의 시선을 컨트롤할 수 있습니다.

실제 일러스트에서는?

그림B의 일러스트는 「황폐한 세계를 여자아이와 로봇이 여행하고 있다」라는 스토리로 그렸습니다. 로봇 디자인은 영화 『채피』의 영향을 받았습니다.

일러스트의 주역은 여자아이와 로봇이므로 거기에 시선을 모으기 위해 모닥불을 그리고 여자아이는 전신❶이 모닥불의 빛이 비추어져

▲ 그림B 「황폐한 세계를 여자아이와 로봇이 여행하고 있다」

눈에 띄는 각도로 하였습니다.

　그러나 그곳만으로는 황폐한 세계라는 이미지가 약하기 때문에 그림B 왼쪽의 도시❷에 희미한 태양을 배치하여 모닥불과 태양의 광원에 눈길이 가는 과정으로 이야기가 전해지도록 라이팅을 적용했습니다.

　아까 「사람은 밝은 부분을 본다」라고 이야기했는데, 빛이 비추어진 물체에 시선이 집중될 뿐만 아니라 태양이나 라이트 같은 광원 자체도 시선 집중의 포인트가 됩니다.

　이것을 바탕으로 주목받고 싶은 포인트에 빛을 배치하여 일러스트를 보는 사람의 시선 흐름을 자유자재로 컨트롤할 수 있습니다.

라이팅의 기본 3
⦿ 각도를 주어 비추다

빛을 비출 때 각도를 주면 입체감이나 깊이를 표현하기 쉬워집니다. 다음 그림을 보세요.

왼쪽 그림보다 오른쪽 그림이 더 입체감이 느껴지지 않습니까?

왜 더 입체감이 느껴지냐면 오른쪽 그림은 빛을 비스듬히 비추어서 그림자가 크게 만들어져 있기 때문입니다. 반대로 왼쪽 그림은 바로 위에서 빛을 비추고 있기 때문에 그림자가 거의 생기지 않았습니다. 그림자는 물체의 면을 따라서 발생하기 때문에 그림자가 있으면 면을 인식하기 쉬워집니다.

「면을 인식하기 쉽다＝입체감을 느끼기 쉽다」고 할 수 있습니다. 이것은 일러스트를 본 사람에게만 효과가 있는 것은 아닙니다. 일러스트를 그리는 측, 즉 우리도 빛에 각도를 주어 큰 그림자가 드리워지는 것이 면을 그리기 쉽고 입체감도 표현하기 쉽습니다.

실제 일러스트에서는?

옥외에서도 저녁이나 아침의 시간대라면 광원(태양)에 각도가 생

깁니다. 이 시간대는 태양이 지평선에 가까워지고 길게 뻗은 큰 그림자가 발생하기 때문에 깊이나 입체감을 표현하기 쉬워집니다. 저녁·아침 무렵은 일러스트에 적합한 시간대라고 할 수 있습니다.

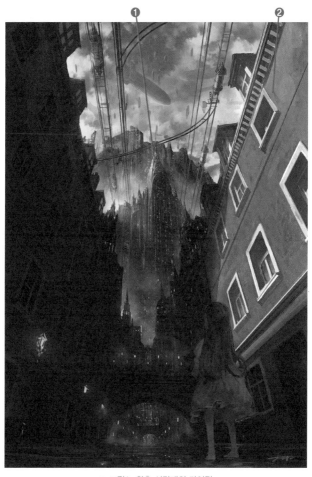

▲ 그림A 황혼 시간대의 라이팅

또한 저녁·아침의 하늘에는 파랑부터 빨강, 한색과 난색(222페이지)의 그러데이션이 자연스럽게 발생하고 색의 대비로 매우 드라마틱한 인상이 되기도 하여 빛이 느껴지는 작품을 그리기 쉽습니다. 특히 일몰과 일출의 수십 분은 마치 마법과 같은 예술적인 사진을 찍을 수 있는 시간대이므로 촬영 용어로「매직 아워」라고 부르고 있습니다.

그림A는 황혼 시간대로, 왼쪽에 태양이 있다고 가정하여 그렸습니다. 앞쪽 거리는 시간대의 특징을 살려 그림자를 크게 함으로써 어둡게 하고, 안쪽의 빌딩❶에는 강한 빛을 비추어 밝게 함으로써 빌딩의 입체감을 강조하고 있습니다. 앞이 완전히 어두우면 박력이 전달되기 어렵기 때문에 오른쪽 벽면❷에는 각도를 준 빛을 비추어 건물의 디테일을 알기 쉽게 하였습니다.

광원은 두 개 이상으로 이미지한다

일러스트를 그릴 때, 광원(라이트)은 하나라고 가정하기 쉽지만, 두 개 이상으로 이미지하도록 합니다. 이는 「키 라이트」와 「서브 라이트」입니다. 키 라이트는 메인이 되는 가장 밝은 광원, 서브 라이트는 보조 광원입니다. 다음 그림의 왼쪽 그림은 키 라이트 한 개, 오른쪽 그림은 키 라이트와 서브 라이트 두 개의 광원을 그린 예입니다.

오른쪽 그림이 구체의 입체감이나 존재감이 더 많이 느껴졌을 것입니다. 일러스트에 익숙하지 않은 사람은 태양광 등 눈에 띄는 광원을 하나만 결정하여 왼쪽 그림과 같이 한쪽에서만 비추어진 작품을 그리는 문제가 발생합니다. 처음부터 광원을 두 개로 결정하면 이를 막을 수 있습니다.

빛은 물체에 닿아 반사되는 성질이 있습니다. 현실에서는 다음 그림과 같이 빛이 지면에 반사되어 지면에 가까운 부분은 밝게 보이기도 합니다.

이것을 「반사광」이나 「환경광」이라고 부릅니다. 많은 기법서에서는 반사광을 의식하라고 하지만, 솔직히 말해서 정확하게 반사광을 의식하여 일러스트를 그리는 일은 거의 없고 반사광처럼 느껴지는 표현을 과장하여 사물을 두드러지게 하거나 매력적으로 보이게 하는 것이 많습니다. 처음부터 반사광이 아닌 서브 라이트가 있다고 생각하는 편이 그리기가 쉽습니다.

일상생활의 한 장면을 일러스트로 그릴 때는 「라이트를 비추다」라는 의식을 하기 어려울 수도 있습니다. 그러나 세상에서 아름답다고 하는 사진이나 영화 등의 작품은 「보다 자연스럽게 보이도록」 많은 라이트, 반사판 등의 조명 기재를 사용하여 빛을 컨트롤하고 있습니다. 콘테스트에 출품되는 아름다운 풍경 사진도 Photoshop이나 Lightroom과 같은 소프트웨어로 보정(현상)하고 있습니다. 아름답고 매력적인 작품에는 보다 자연스럽게 보이기 위한 여러 가지 연구나 기술이 사용되고 있습니다.

실제 일러스트에서는?

그림A의 일러스트는 「오크의 집회에서 보스가 부하의 목을 비틀어 숙청하고 있는 장면」입니다. 보스에게는 두 개의 광원에서 빛이 비치고 있습니다. 키 라이트(불꽃)에서 나오는 빛❶과 서브 라이트에서 나오는 빛❷입니다. 여기서 만약 서브 라이트가 없다면 보스의 오른쪽이 거의 완전히 그림자가 되어 보이지 않게 됩니다. 이 일러스트는 보스가 주역이기 때문에 서브 라이트를 비추어 보스의 존재감을 강조하고 있습니다.

또한 키 라이트의 빛❶은 불꽃 색상, 서브 라이트의 빛❷는 푸른 계열의 차가운 색을 사용하고 있습니다. 두 광원의 색상을 변화시켜

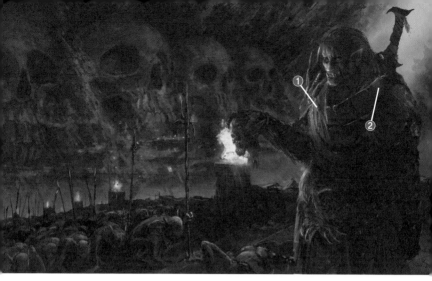

▲ 그림A 키 라이트 빛과 서브 라이트 빛

화면에 배색이나 강약을 주는 것입니다. 빛의 색에 대해서는 219페이지에서 설명합니다.

　참고로 이 작품을 그릴 때는 영화「반지의 제왕」시리즈의 라이팅을 참고했습니다. 밤의 어두운 장면에서도 등장인물의 매력이 전해지도록 모든 장면이 그림과 같이 라이팅되어 있어 빛을 컨트롤하는 참고 자료로써 꼭 보기를 바랍니다. 서양화는 라이팅의 교과서라고 해도 좋을 정도로 빛을 다루는 것에 능숙합니다.

⬤ 역광

　지금까지 소개한 기본을 토대로 하여 라이팅의 응용에 대해 설명합니다. 우선은 「라이팅의 기본 2 가장 보여 주고 싶은 것을 조명한다」의 응용 기술로 「역광」이라는 라이팅을 배워 봅니다. 역광은 그림 A와 같이 광원을 모티브의 배후에 배치한 구성입니다. 역광을 일러스트에 도입하면

① 캐릭터와 배경이 어우러지기 쉽다
② 작게 해도 인상이 변하지 않는다
③ 드라마틱해진다

　라는 세 가지 장점이 있습니다. 저는 특히 인상에 남기고 싶은 일러스트를 그릴 때 자주 사용합니다.

▼ 그림A 모티브의 배후에 광원을 두다

❶ 캐릭터와 배경이 어우러지기 쉽다

배경과 캐릭터를 어우러지게 하기 위해서는 색의 밸런스를 맞춰야 하기 때문에 완성하기가 쉽지 않습니다. 여러분도 배경에 도전했지만, 캐릭터와 배경이 맞지 않는 경험이 있었을 겁니다.

역광의 경우는 화면 전체에 비슷한 색상의 빛과 그림자가 발생하고 있어 배경과 캐릭터 색의 조화가 쉽게 이루어지고 잘 어우러집니다.

▲ 그림B 역광의 색으로 전체를 어우러지게 하다

그림B에서는 달이 키 라이트로 되어 있고 약간 핑크색을 띠는 따뜻한 색이 구름, 부엉이(새), 캐릭터에 공통으로 적용되고 있는 것을 볼 수 있습니다. 마찬가지로 하늘의 진한 파란색이 그림자 색으로써 전체에 사용되고 있습니다. 일러스트에 참고한 벵갈수리부엉이는 원

래 갈색이 도는 색의 날개가 특징이지만 역광으로 하여 그림자 색에
파란색을 혼합하여 하늘과 깃털이 어우러지게 하였습니다.

❷ 작게 해도 인상이 변하지 않는다

역광을 사용하면 그림C와 같이 작게 표시해도 인상이 변하지 않습
니다. 이는 모티브의 배후에 광원이 있어 실루엣이 강조되기 때문입
니다. 실루엣은 면적으로 정보를 전달하기 때문에 작게 해도 정보가
잘 손실되지 않습니다. 「작게 해도 인상이 변하지 않는다」는 것은 현
대에 와서는 특히 중요해지고 있습니다.

▲ 그림C 작게 해도 실루엣이 잘 보인다

여러분, 스마트폰을 가지고 계시죠? 현대에는 일러스트를 보는 매
체로 스마트폰이 아주 많이 사용되고 있습니다.

얼마 전까지만 해도 종이에 인쇄하여 책으로 보는 경우가 대부분
이었지만, 이제는 SNS에 올린 일러스트는 물론 YouTube 영상도,
전자책도 스마트폰 등 손바닥 크기의 「작은 화면」에서 볼 수 있습니
다. 즉, 작은 화면에서 인상이 변하지 않도록 하지 않으면 다른 사람
에게 평가받기 어렵습니다.

또, 스마트폰을 비롯한 디스플레이는 화면 자체가 발광하기 때문에 빛을 표현하는 것에 적합합니다. 역광뿐만 아니라 라이팅이 제대로 되어 있는 일러스트는 돋보이기 쉽습니다. 그래서인지 최근에는 라이팅이 아름다운 캐릭터 일러스트 작품이 점점 늘고 있습니다.

③ 드라마틱해진다

빛을 사용하면 일러스트가 드라마틱해집니다. 아래 그림을 보세요. 같은 구도에 같은 피사체라도 받는 인상이 꽤 다릅니다. 그림E는 앞으로 무슨 일이 일어날 것 같은 드라마틱한 분위기가 나오고 있습니다.

▲ 그림D 역광 없음

▲ 그림E 역광 있음

이처럼 역광은 드라마틱하고 인상적인 일러스트에 적합합니다. 영화나 게임 등 다양한 콘텐츠를 보면 고백 장면이나 이별 장면, 사망 장면 등 보고 있는 사람의 마음을 흔들고 싶은 장면에는 역광이 많이 사용되고 있는 것을 알 수 있습니다.

명암의 샌드위치

역광과 가까운 기술로 명암의 차이를 사용하여 공간을 보여 주는 테크닉이 있습니다. 테크닉이라고 해도 단순한 것으로

▶ 그림F 인물의 다리나 숲이 산과 동화되어 보인다

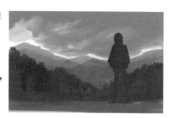

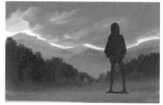

▲ 그림H 안개를 끼워 넣다

▶ 그림G 인물과 숲, 산의 전후 관계를 알기 쉬워진다

「밝은 것 뒤에는 어두운 것을」, 「어두운 것 뒤에는 밝은 것을」

의식하는 것입니다. 단순하지만 범용성이 매우 높은 기술입니다. 오히려 이 기술을 사용하지 않고 배경까지 그린 일러스트를 마무리하는 것은 어려울 것입니다.

그림F와 그림G를 보세요. 그림F는 인물의 다리나 숲의 실루엣이 산과 동화되어 상황을 알기 어렵습니다. 그림G는 안쪽이 산이고 다음에 숲이 오고 앞에 인물이 있는 것이 분명하게 보입니다. 보기에는 꽤 다른 것 같지만 실은 그림H와 같이 안개를 조금 추가했을 뿐입니다.

그림F는 안쪽의 산과 숲의 밝기가 거의 비슷하게 되어 있습니다. 거기에 안개라는 흰색에 가까운 밝은 색상을 끼워 넣음으로써 밝기에 차이가 생겨 각각의 실루엣이 보기 쉬워진 것입니다. 아주 작은 묘사로 마치 인상이 다른 일러스트를 만들 수 있습니다. 이 책의 표지를 포함하여 지금까지 소개한 저의 일러스트는 모두 이 기술이 많이 사용되고 있습니다. 어디에 사용되고 있는지 꼭 찾아봐 주세요.

라이팅의 응용 2
일부러 입체감을 없애다

캐릭터 일러스트에서 많이 사용되고 있는 것이 「입체감을 없애는 라이팅」입니다. 「라이팅의 기본 3 각도를 주어 비추다」의 반대로써, 정면에서 빛을 비추거나 역광으로 하여 면에 따른 그림자가 발생하지 않게 하는 기술입니다.

라이팅의 기본 3에서는 각도를 주어 그림자를 크게 함으로써 입체감을 강조할 수 있다고 설명했지만 일반적으로 캐릭터, 특히 여자아이의 얼굴이 입체적이게 되면 일러스트적인 귀여움을 표현하기가 어렵습니다.

▲ 그림A 입체감을 약하게 한 얼굴

▲ 그림B 입체감을 중시한 얼굴

그림A의 여자아이를 입체감을 중시한 라이팅으로 정확하게 그린 다면 그림B와 같이 됩니다. 귀엽지 않죠? 그 때문에 일러스트는 역 광으로 하여 얼굴의 입체감을 약하게 하는 것입니다.

사실 역광으로 한다는 것은 변명이고 거짓으로 얼굴에 그림자를 드리우지 않았습니다. 그 증거로 헤드폰에는 입체감이 있습니다.

일러스트는 데생 연습이 아닙니다. 설명서나 해설서의 일러스트라 면 정확성이 제일이지만 캐릭터 일러스트라면 캐릭터의 매력이 전해 지는 것이 제일입니다. 그래서 「귀엽다」라는 매력을 전달하고 싶으면 「귀여움」을 위해서 정확함은 무시해도 됩니다.

POINT 진실에 거짓을 섞다

정확성은 무시해도 좋다고는 했지만 일러스트 안의 모든 것에서 정확성을 무시하고 거짓으로 표현해 버리면 매력이 없어집니다. '이 건 거짓말이야!'라며 일러스트를 본 사람이 금방 간파하기 때문입니 다. 매력적인 작품은 거짓을 거짓으로 느끼게 하지 않습니다. 거짓의 주위가 매우 정확한 진실로 굳어져 있기 때문입니다.

말로 거짓말을 하는 요령에는 「진실 안에 하나만 거짓말을 섞는다」 라는 테크닉이 있는데 일러스트도 마찬가지입니다. 전체적으로는 정 확성을 중시하고 현실에 있는 리얼리티를 표현하지만 중요한 포인 트, 여기는 이렇게 봐주면 좋겠다는 포인트에만 정확성을 무시하고 거짓을 자연스럽게 담아내는 것입니다. 정확하게 담긴 거짓은 주위 의 진실까지 매력적으로 돋보이게 하여 일러스트를 보는 사람을 기 분 좋게 속여 줍니다.

● 어떻게 채색하여 빛을 표현할 것인가

지금까지 빛을 다루는 라이팅에 대해 설명했습니다. 빛을 의식하는 것이 얼마나 중요한지 전달이 되었을까요?

하지만 의문이 생길 것입니다. 현실에서 우리가 그림을 그릴 때는 빛을 직접 그리지는 않습니다. 실제로는 물감이나 컬러 팔레트에서 색을 선택하여 칠해나갑니다. 색을 칠해서 도대체 어떻게 빛을 표현해야 할까요?

지금부터는 빛이 느껴지는 채색에 대한 사전 지식으로써 색에 대한 기본 용어를 알아보겠습니다.

물체의 빛과 그림자의 이름

현실에서는 물체에 빛을 비추면 「하이라이트」, 「하프톤(중간색)」, 「셰이드(그늘)」, 「반사광」, 「섀도(그림자)」의 5개가 발생합니다. 순서대로 살펴보겠습니다.

▎① 하이라이트

지금까지도 몇 번 나왔지만, 하이라이트는 가장 밝은 부분입니다. 「가장 키 라이트의 빛을 반사하는 부분」이라고 기억합니다.

이렇게 기억하여 익숙해지면 키 라이트의 위치와 물체 면의 각도, 표면의 질감을 머릿속에서 시뮬레이션할 수 있게 되어 어디에 하이라이트가 생길지 이미지할 수 있게 됩니다.

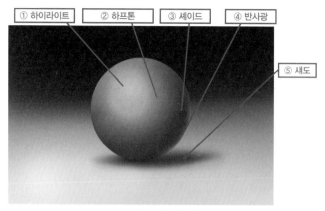

① 하이라이트　② 하프톤　③ 셰이드　④ 반사광

⑤ 섀도

▲ 빛과 그림자의 이름

▍② 하프톤(중간색)

하프톤은 「중간색」으로 불리는 경우가 많습니다. 말 그대로 밝은 부분과 어두운 부분 사이에 낀 중간 색상입니다. 대수롭지 않게 느껴질지도 모르지만 일러스트에서는 매우 중요한 색상이므로 꼭 기억해 주세요.

▍③ 셰이드(그늘)

셰이드는 물체에 빛을 비추었을 때 생기는 어두운 부분을 말합니다. 「그늘」이라고도 하지만, 다음의 섀도(그림자)와 혼동하기 쉽기 때문에 여기에서는 셰이드라고 부릅니다. 하이라이트, 하프톤, 반사광보다도 어두운 부분입니다.

▍④ 반사광

광원으로부터의 빛이 주변에 반사되어 밝게 보이는 부분입니다.

209페이지의 설명처럼 이 책에서는 「서브 라이트가 닿아 밝게 보인다」라고 정의합니다.

▌⑤ 섀도(그림자)

물체가 지면이나 다른 물건에 드리운 그림자를 섀도라고 부릅니다. 셰이드(그늘)와의 차이는, 빛을 차단함으로써 다른 것에 드리워진 그림자라는 것입니다. 나무가 햇빛을 가려 바닥에 드리우는 그림자가 섀도입니다. 섀도를 그리면 「사물이 거기에 있는 느낌」이 두드러지기 때문에 굉장히 중요합니다.

질감은 경계에 나타난다

물체의 질감은 하이라이트와 하프톤, 셰이드, 반사광, 섀도의 밝기의 경계 부분에 잘 나타납니다.

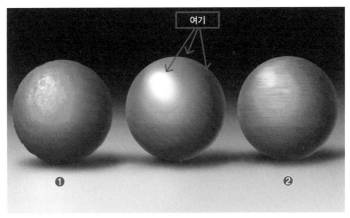

▲ 밝기의 경계 부분

이 경계 부분에 까칠까칠하게 조금 거친 터치를 더해 주면 ❶과 같이 바위 질감을 표현하기가 쉽습니다. ❷와 같이 옆의 터치를 더해 주면 목재와 같은 질감이 됩니다. 경계 부분만 터치를 한다고 질감을 쉽게 표현할 수 있는 것은 아니지만, 아무리 그려도 질감이 그럴듯해지지 않을 때는 전체를 골고루 그리는 것이 아니라 경계 부분을 의식하여 강하게 그려 보는 것이 좋습니다.

난색과 한색과 중성색

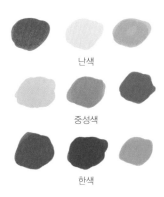

색상에는 대략적으로 난색, 한색, 중성색의 세 가지가 있습니다. 난색은 노란색이나 오렌지색, 빨간색 등으로 따뜻한 느낌이 드는 색입니다. 한색은 파란색 계열의 색으로 추운 느낌이 드는 색입니다. 그 이외의 초록이나 보라, 회색 등 중성색이라고 불리는 색상이 있습니다. 어느 쪽에도 속하지 않지만 일러스트에서는 주위의 색이나 그리고 있는 모티브에 영향을 받아 춥게도, 따뜻하게도 느끼게 할 수 있습니다.

고유색

사과는 빨강, 바나나는 노란색인것처럼 물건 고유의 색을 고유색이라고 합니다.

이제부터는 고유색에 조명을 주어 빛을 표현하는 채색에 대해 소개하도록 하겠습니다. 이것은 일러스트에 익숙하지 않아서 아직 채색이 서투른 사람을 위한 것입니다. 기본 채색에 익숙해져서 색 감각

이 몸에 밴 사람이라면 고유색은 크게 중요하지 않습니다. 오히려 고유색에 구애받지 않는 것이 매력적인 배색이 될 수도 있습니다. 사과는 빨강으로 「보이는 것뿐」으로, 사과답게 보이면 어떤 색을 사용해도 좋은 것처럼 유연하게 색을 파악할 수 있도록 합시다.

최근의 일러스트와 고유색

 인상파라는 1860년대 프랑스에서 시작된 예술운동에서는 고유색을 부정하고 있습니다. 인상파로는 「클로드 모네」, 「빈센트 반 고흐」 등의 화가가 유명합니다. 이들은 물건에 고유색이 있는 것이 아니라 태양이나 반사광 등 다양한 빛이 만들어 내는 것이 색이라고 생각했던 것입니다.

 고유색에 구애받지 않고 색을 자유롭게 사용하는 인상파는 현대의 일러스트에도 큰 영향을 주고 있습니다. 색 사용이 잘된 일러스트에서 스포이드 툴로 색을 취해 보면 놀라울 정도로 다채로운 색을 사용하고 있는 것을 알 수 있습니다. 빛을 다채로운 색으로 파악하는 인상파의 수법과 정확한 데생의 합성이라고 할 수 있습니다.

◯ 고유색과 라이팅을 사용하여 빛이 느껴지는 채색을 해보자

고유색과 지금까지 소개한 라이팅 기술을 사용하여 어떤 사람이라도 안정적으로 빛을 느끼게 할 수 있는 채색 방법을 소개합니다. 다음의 7가지 과정으로 나누어 채색하는 방법입니다.

❶ 선화를 그리고 고유색을 찾기
❷ 세 가지 영역에서 각각의 고유색 찾기
❸ 하프톤으로 채색하기
❹ 라이트로 생기는 음영을 이미지하기
❺ 키 라이트를 난색으로 칠하기
❻ 셰이드에 한색을 혼합하여 채색하기
❼ 서브 라이트를 중성색으로 채색하기

예제로 문조를 그리면서 차례로 설명합니다.

❶ 선화를 그리고 고유색을 찾기

먼저 색을 칠하기 위한 선화를 그립니다. 그림A와 같은 선화가 그려지면 다음은 그림B와 같이 그리고 싶은 것의 자료를 보고 그 자체가 대략 무슨 색으로 구성되어 있는지를 파악합니다.

일반적인 문조는 대략 「빨강」, 「흰색」, 「회색」, 「검정」의 4가지 색으로 구성되어 있습니다. 자료가 없는 오리지널 캐릭터 등을 그릴 때는 머리는 흰색, 피부는 갈색 등 미리 생각해 두면 좋습니다.

▲ 그림A 문조의 선화

▲ 그림B 문조의 사진 자료

❷ 세 가지 영역에서 각각의 고유색 찾기

「하이라이트」, 「하프톤」, 「셰이드」 각각의 고유색을 찾습니다. 쉽게 말해서 「빨강」, 「흰색」, 「회색」, 「검정」의 밝은 버전, 중간 정도의 버전, 어두운 버전을 찾아서 나열하는 것입니다.

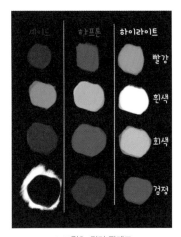

▲ 그림C 컬러 팔레트

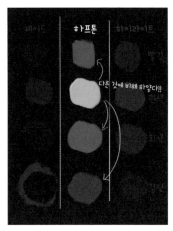

▲ 그림D 하프톤

그림C와 같이 앞으로 사용할 색을 나열한 것을 컬러 팔레트라고 합니다. 배경을 검게 한 것은 색의 차이를 보기 쉽게 하기 위해서입니다. '흰색을 어둡게 하면 회색, 회색을 어둡게 하면 검정이 되지 않을까?'라고 생각할 수도 있습니다. 이는 사실이지만, 이번에 소개하는 방법에서는 흰색은 흰색, 회색은 회색 이렇게 다른 색으로 취급합니다. 흰색은 조금이라도 어둡게 해 버리면 회색으로 보이기 때문에 밝기 조정에 특히 신경 쓰도록 합시다.

색상은 상대적이기 때문에 그림D와 같이 하프톤이면 하프톤의 다른 색상과 비교했을 때 흰색으로 보이는지, 회색으로 보이는지도 확인하면서 색을 정해 두면 밸런스가 좋은 배색을 만들 수 있습니다.

❸ 하프톤으로 채색하기

컬러 팔레트의 하프톤 영역의 색만을 사용하여 선화를 채색합니다 (그림E). 하이라이트, 셰이드 등은 무시해 주세요. 하프톤만 사용하여 채색합니다.

▲ 그림E 하프톤만으로 선화를 채색하다

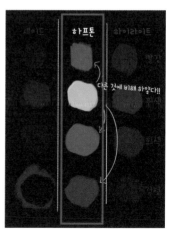

디지털 툴로 그리는 사람은 브러시의 불투명도를 90% 정도로 해 주세요. 100%면 얼룩 없이 완벽하게 칠해지기 때문입니다. 아날로그의 물감이나 색연필은 완벽하게 칠하려고 해도 은은하게 종이 색이 비치거나 다른 색과 섞여 버립니다. 이러한 것들이 일러스트의 변화와 편차를 줍니다.

디지털의 100%에는 우연은 일어나지 않습니다. 일부러 90% 정도로 하여 다 칠하지 않아서 생기는 우연이 일어날 여지를 만들어 주는 겁니다. 디지털 툴은 균일하고 깨끗하게 마무리하는 것이 매우 쉽지만 완벽하게 깨끗해서 얼룩이 없는 것은 왠지 재미가 없습니다.

④ 라이트로 생기는 음영을 이미지하기

문조에 라이트를 비추면 어떻게 하이라이트와 셰이드가 생기는지 상상해 봅시다. 키 라이트는 문조의 오른쪽 위의 안쪽, 서브 라이트는 문조의 왼쪽 아래 부근에 설정해 보겠습니다. 사진 자료를 통해 문조의 입체 구조를 단순 관찰과 분할 관찰로 파악하고 그 입체 면에 빛이 비추면 어떻게 되는지 머릿속에서 생각해 봅니다.

▲ 그림F 회색으로 입체를 그리다

▲ 그림G 나누어서 채색한 이미지

익숙하지 않을 때는 이미지만이 아니라 그림F와 같이 회색으로 입체를 실제로 그려 보면 좋습니다. 그림G에서는 하이라이트를 노란색, 셰이드를 파랑, 서브 라이트를 보라색으로 하여 각각 알기 쉽게 표현해 보았습니다.

❺ 키 라이트를 난색으로 칠하기

문조의 오른쪽 위에 설정한 키 라이트를 난색으로 합니다. 난색은 노란색, 오렌지색, 빨간색 등 따뜻한 느낌을 주는 색상입니다. 이번에는 밝은 노란색으로 지정했습니다.

라이트에 색을 주면 빛을 받은 물체의 고유색에 라이트의 색이 섞입니다. 일러스트에서 실제로 칠할 때는 그림H와 같이 하이라이드의 색에 라이트 색인 밝은 노란색을 혼합하면 됩니다. 디지털 툴의 경우, 혼합하고 싶은 두 가지 색을 옆에 두고 ❶과 같이 손가락 툴이나 Blur 툴로 색을 혼합합니다. 혼합한 색은 전 단계에서 이미지한 음영에 맞춰 하이라이트 부분에 채색합니다.

키 라이트는 그림 안에서 가장 강한 광원이므로 햇빛 이미지로 생각하고 빛이 닿으면 따뜻하기 때문에 난색을 혼합하여 채색한다고 생각합니다.

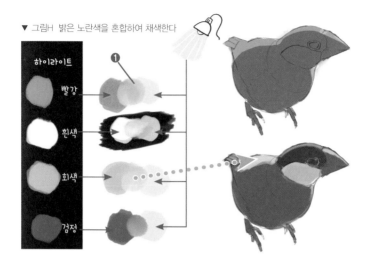

▼ 그림H 밝은 노란색을 혼합하여 채색한다

하이라이트

❶

빨강

흰색

회색

검정

⑥ 셰이드에 한색을 혼합하여 채색하기

셰이드 색에 한색을 혼합하여 채색합니다. 한색은 파랑 계열의 시원함을 느끼게 하는 색입니다. 이번에는 그림I와 같이 진한 파란색을 사용합니다.

셰이드는 빛이 닿지 않은 부분입니다. 여름에 나무 그늘에 들어갔을 때를 상상해 보세요. 빛이 들지 않는 것만으로도 꽤 시원하게 느껴집니다. 셰이드나 섀도 등의 그림자는 빛이 닿지 않기 때문에 시원하다, 시원하기 때문에 한색을 혼합하여 채색한다고 생각합시다.

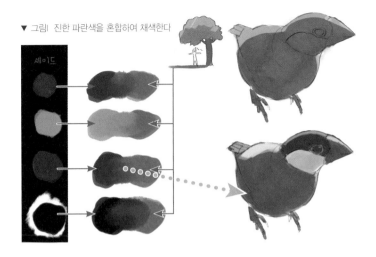

▼ 그림| 진한 파란색을 혼합하여 채색한다

셰이드

⑦ 서브 라이트를 중성색으로 채색하기

서브 라이트는 보라 계열의 중성색으로 설정합니다. 보라색은 경우에 따라 따뜻한 색으로도, 차가운 색으로도 보여 사용하기 매우 좋습니다. 저도 자주 사용하고 있습니다. 그림J와 같이 서브 라이트의 보라색을 하프톤 색과 혼합하여 채색합니다.

마지막으로 새가 앉는 나무 배경을 그려 보았습니다(그림K). 이것도 문조와 마찬가지로 하프톤을 베이스로 하여 난색의 하이라이트, 한색의 셰이드와 섀도, 중성색의 서브 라이트로 정리하면 위화감 없이 공간에 잘 어우러집니다.

▼ 그림J 보라색을 혼합하여 채색하다

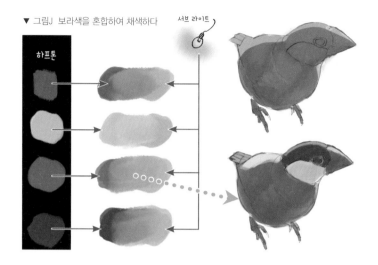

이것으로 완성입니다. 이 채색 방법은 인물에서 동물, 자연에서 건물까지 모든 것을 그릴 때 사용할 수 있습니다.

▲ 그림K 새가 앉는 나무를 그려 완성

난색 · 한색 · 중성색을 활용하다

이번에 소개한 것은 키 라이트를 난색, 셰이드를 한색, 서브 라이트를 중성색으로 하는 방법이었지만, 예를 들어 키 라이트를 한색, 셰이드를 중성색, 서브 라이트를 난색으로 해도 좋습니다. 각각의 계조 색에 「난색 · 한색 · 중성색」을 강약을 주어 혼합하여 변화를 주는 것이 포인트입니다.

빛은 따뜻하기 때문에 난색, 그림자는 춥기 때문에 한색이라고 생각하는 것은 우리가 느끼는 감각 그대로이므로 설득력 있는 색 사용이 가능하지만, 일러스트에서는 추운 빛도, 따뜻한 그림자도 허용됩니다. 중요한 것은 3종류의 색을 구분하여 한 장의 일러스트에 다른 종류의 색을 도입하는 것입니다. 다른 종류의 색을 사용하는 것이 빛이 느껴지는 색 사용의 비결입니다.

● PART 2 마지막에

 이것으로 PART 2는 완결되었습니다. 「입체를 표현할 수 있는 그림」, 「전하고 싶은 것이 전해지는 그림」, 「빛이 느껴지는 그림」의 각각에 대해 자세하게 설명했습니다. 실은 여기서 설명한 것은 매력적인 그림을 그릴 수 있는 사람에게는 비교적 「보통」의 것으로, 무의식적으로 하고 있는 것입니다.

 다만 너무 「보통」이기 때문에 말로 설명하기 어렵고, 다른 기법서 등에서는 설명하는 경우가 적었던 것 같습니다. 여러분도 생활하면서 「왜 그렇게 했어?」, 「어떻게 했어?」라고 하나하나 물어보면 대답하기는 어려운 것과 같은 느낌입니다. 다시 말해, 평범한 일을 보통으로 한다는 것은 매우 힘든 일이 될 수 있다는 겁니다.

PART 3

그림 그리는 일을
직업으로 하고 싶다

그림 그리는 일을 직업으로 하고 싶은 사람이
맨 처음으로 고민하는 「진로」와 「취직」 이야기!
프리랜서로서 일을 얻기 위한 영업이나
퍼스널 브랜딩 등 그림 그리는 일과 관련된
궁금증에 대해 알아봅니다.

CHAPTER 9 일러스트레이터가 되기까지 생각해야 할 것

CHAPTER 10 프리랜서 일러스트레이터로 살아가기

CHAPTER

9

일러스트레이터가 되기까지
생각해야 할 것

. . .

직업으로 그림을 그리면서 생활하는 것과 취미로 그림을 그리는 것은 다릅니다. 직업으로서 일러스트레이터를 목표로 할 때, 어떤 진로와 취업의 길이 있는지 살펴보겠습니다.

일러스트레이터에게 필요한 네 가지 각오

「일러스트레이터가 되자. 일로써 의뢰받은 그림을 그리며 생활하자」라고 결정했을 때, 취미로 그림을 그렸을 때는 필요하지 않았던 것이 요구됩니다. 어려운 이야기도 많지만, 우선 아래 이야기부터 시작하겠습니다.

❶ 고객이 원하는 것을 그리는 게 그림 그리는 일

일러스트를 그리는 직업이라고 하면 '좋아하는 그림을 그려서 돈을 벌 수 있다니 편할 것 같다!'라고 생각할지도 모릅니다. 하지만 정확하게는 「고객이 원하는 그림」을 그리는 일입니다. 내가 그리고 싶지 않은 것, 서투른 것, 그리기 어려운 것 모두 고객의 의뢰나 회사 상사의 명령이라면 그릴 필요가 있습니다. 자신이 이건 꼭 이렇게 해야 된다고 생각한 표현도 고객이 NO라고 하면 수정해야 합니다. 실제로 캐릭터를 그리고 싶어서 유명한 게임회사에 들어갔지만 날마다 아이템 아이콘(게임 무기 등의 아이콘, 종류에 따라서는 수백 가지 필요)을 계속 그려서 그림 그리는 것이 싫어졌다는 이야기도 들었습니다.

기본적으로 그림 그리는 직업에서는 자신을 위해 그림을 그리는 일은 없습니다. 고객을 위해서 그리는 것입니다. 엄격하게 들리겠지만 괴로운 것만은 아닙니다. 「그림 그리는 것」에서 한 걸음 더 나아가 「그림 그려서 사람을 기쁘게 하는 것」을 좋아하게 되면 남을 위해 그림 그리는 일이 아주 즐거워집니다.

❷ 자신을 굽히는 일도 있다

일러스트로 돈을 번다는 것은 좋든 싫든 평가에 노출된다는 것입니다. 취미로 일러스트를 그리거나 오락으로써 그림을 그리는 것이라면 다른 사람으로부터 평가받지 않아도 됩니다. 취미라면 자신이 원하는 것을 원하는 만큼 그릴 수 있습니다. 자신이 즐거운 것이 무엇보다 가장 중요합니다.

하지만 일러스트로 돈을 벌려고 한다면 다른 사람으로부터 평가를 받지 않으면 안 됩니다. 타인의 평가가 돈으로 바뀌는 것이며, 자신이 아무리 '좋아! 훌륭해!'라고 생각하는 일러스트라도 타인의 평가가 좋지 않으면 돈이 되지 않습니다. 돈을 벌기 위해 자신을 굽혀서 「팔리는」 그림을 만들어야 합니다.

저는 학창시절에 어둡고 사실적인 그림을 즐겨 그렸는데, 직업적으로 그림을 그리게 되면서부터는 의도적으로 밝은 그림을 많이 그

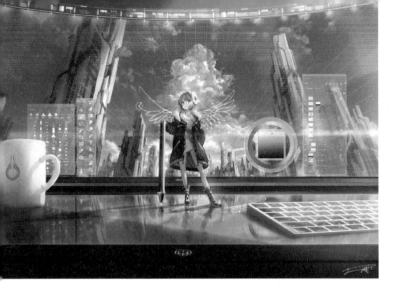

리려고 합니다. 믿고 의지하는 친구에게 「그림은 잘 그리는데 어두워. 밝게 그리는 것이 잘 팔린다」라고 조언을 받았기 때문입니다.

실제로 일을 해 보면 밝은 분위기의 일을 의뢰하는 분이 많아서 일본에서는 밝은 그림이 돈이 되기 쉽다는 것을 실감했습니다. '자신을 굽힌 것이 괴롭지 않은가?'라고 묻는다면 사실 너무 행복하다고 답변하고 싶습니다. 처음에는 밝은 그림을 그리는 것이 즐겁지 않다고 생각했지만, 하다 보니 밝고 행복한 그림도, 어둡고 암울한 그림도 둘다 그릴 수 있어 모두 즐길 수 있게 되었습니다.

또 밝은 그림뿐만이 아니라, 극장판 애니메이션 「갑철성의 카바네리 해문결전」의 이미지 보드와 같은 어두운 작품을 다룰 기회도 많아졌습니다. 의뢰에 따라 밝은 그림과 어두운 그림을 구분하여 그릴 수 있는 것은 일의 질이나 폭을 확 늘려 주었습니다.

굳이 「자신을 굽히다」라고 표현했지만, 내가 그동안 어려워했던 것이나 좋아하지 않았던 것을 그리는 것은 나의 서랍을 늘리는 것과 다

름없습니다. 그릴 수 있는 것이 많아지면 봐주는 사람이나 공감해 주는 사람도 많아집니다. 그렇게 생각하면 「자신을 굽히는 것」은 의외로 힘들지 않다고 생각합니다.

❸ 자신의 작품이 상품으로 취급된다

일러스트를 그리는 것을 좋아하는 사람은 자신의 작품을 매우 소중하게 생각합니다. 개중에는 작품을 「자신의 아이와 같은 것」으로 생각하며 매우 소중히 하는 사람도 있습니다.

만약 당신이 자신의 일러스트를 매우 귀중하게 생각하고 있고 깊이 사랑하고 있다면 일러스트 일을 하는 것은 그만두는 편이 좋을지도 모릅니다. 왜냐하면, 일로써 일러스트를 계속 그리기 위해서는 일러스트를 상품이라고 생각할 필요가 있기 때문입니다.

일러스트를 그리는 것을 직업으로 하면, 자신의 일러스트가 1장에 얼마라고 가격이 매겨져 상품으로써 고객과 거래하게 됩니다. 일러스트를 소중히 하고 일러스트와 자신을 너무 동일시한 상태에서 일을 하면 자신이 그린 일러스트의 가격에 충격을 받거나 일러스트의 가격을 자기 자신의 가치라고 느껴 큰 스트레스가 됩니다.

게다가 일에서는 그림을 부정당하는 것이 다반사입니다. 부정이라고 해서 고객에게 욕을 먹는 것은 아닙니다. 하지만 '이것은 세상에서 제일 귀여워!'라고 생각하며 그린 캐릭터나 구도나 색조, 설령 많은 시간이 걸려 노력한 일러스트라도 고객이 원하는 것이 아니면 「수정해 주세요」 한마디에 변경해야 합니다. 자신의 작품을 너무 사랑하고 있는 사람은 고객이 무심코 한 이야기나 일을 주고받는 가운데 「작품」이 아닌 「나」를 부정하는 것처럼 느껴서 맥이 풀리고 몸과 마음에 상처를 입는 일이 있습니다.

일러스트를 상품이라고 딱 잘라 생각하는 것은 냉정한 일일지도 모릅니다. 하지만, 상품이라고 생각하는 것은 당신 자신과 당신의 마음을 지키는 것과 연결됩니다. 저는 일로써 그린 일러스트에는 깊이 들어가지 않고 한 걸음 떨어져서 생각하고 있습니다.

이러한 생각은 일을 하면서 몇 번이나 어쩔 수 없이 그림을 수정하면서 익힌 마음의 장벽 같은 것입니다. 지금은 몇 번의 수정이 발생해도 마음의 상처를 최소화할 수 있게 되었습니다. 나의 일러스트는 상품이며, 설령 고객이 상품에 NO를 하더라도 내 자신을 부정하는 것은 아니라고 생각합니다.

지금까지 단지 즐겁고 좋아서 일러스트를 그려 온 사람에게 있어서 자신의 일러스트를 상품으로 생각하는 것은 괴로운 일일지도 모릅니다. 하지만 자신의 마음을 지키며 길게 계속 그림을 그리기 위해

서는 결단력도 중요합니다.

❹ 커뮤니케이션 능력이 필요하다

사람들과 이야기하는 것이 서툴고, 사람들과 이야기하지 않아도 될 것 같아서 그림 그리는 일을 하고 싶다는 사람도 있습니다. 정말 죄송하지만, 다른 사람과 이야기하지 않아도 된다고 생각하여 일러스트레이터를 목표로 한다면 다시 생각하는 편이 좋을지도 모릅니다. 이 일을 하려면 남들과 짧은 시간이라도 제대로 말할 수 있는 기술을 익힐 필요가 있습니다.

일러스트의 일에서도 커뮤니케이션 능력, 사람과 대화하는 능력이 중요합니다. '그림을 그리는 일인데 왜 말하는 능력이 필요할까요?' 그것은 그림을 그리는 일이란 남이 원하는 것을 그리는 것이기 때문입니다. 남이 원하는 그림을 그리기 위해서는 「남이 원하는 이미지를 정확하게 알아들을」 필요가 있습니다. 아무리 그림을 잘 그린다 해도 상대방이 무엇을 원하는지 알아듣지 못하고 이해하지 못하면 원하는 것을 그릴 수 없습니다.

물론 업무에서는 「어떤 그림을 필요로 하는지」를 알기 쉽게 정리한 자료나 설명서를 보내게 됩니다. 그러나 중요성이 높은 일, 레벨이 높은 일이 되면 설명서대로 만드는 것만으로는 부족합니다. 설명서에 다 쓸 수 없는 미묘한 뉘앙스를 협의에서 알아내거나 '이런 표현으로 하는 편이 좋지 않을까? 이쪽이 더 멋있어!'라는 그림 전문가로서의 「제안」을 요구하게 됩니다.

그림 그리는 일은 기본적으로 중요성이 높은 것일수록 고액이 됩니다. 즉, 돈이 되는 일을 하려면 다른 사람과 꼭 대화해야 합니다.

지금까지 다양한 프로 화가를 만나 왔지만, 상업적인 일러스트 일을 하면서 안정적으로 수입을 얻고 있는 사람은 예외 없이 커뮤니케이션 능력이 있고 회화도 능숙합니다.

한편으로 저는, 기본적으로 혼자 있는 것을 좋아하고 회식이나 친구와 와글와글하는 파티 같은 분위기는 서툽니다. 그렇지만 회의나 미팅, 손님과 만날 때, 전화 응대 등에서는 일시적으로 마치 커뮤니케이션 능력이 있는 것처럼 연기할 수 있습니다. 커뮤니케이션에 강하다는 이야기를 많이 듣지만 완전히 연기입니다. 연기하기 위해 체력과 정신력을 모두 사용하므로 미팅 후에는 녹초가 됩니다.

전문 화가 중에서도 저와 같은 타입의 사람은 상당히 많습니다. 일러스트 일을 하고 싶지만 말하는 것이 서툴다고 생각하는 사람은「자신이 말하고 싶은 것을 조리 있게 설명하는 능력」,「상대가 말하는 것을 알아듣는 능력」,「모나지 않게 대화하는 능력」의 세 가지 기술을 몸에 익혀야 합니다. 타고난 성질은 바꾸기 어렵기 때문에 무리하게 자신을 바꾸지 않아도 됩니다. 대신 이 세 가지 기술을 때와 경우에 맞게 발동할 수 있도록 해야 합니다.

각오를 언제 해야 할 것인가

「고객이 원하는 것을 그리는 것이 그림 그리는 일」,「자신을 굽히는 일도 있다」,「자신의 작품이 상품으로 취급된다」,「커뮤니케이션 능력이 필요하다」의 네 가지 각오를 소개했는데 당신은 어떻게 느꼈나요?

그림 그리는 일은 어려울 것 같다거나, 무서워 보이나요? 자신이 해낼 수 있을지 걱정이 되었을지도 모릅니다. 엄격한 사람은「이런 기본적인 것 때문에 기가 죽는다면 그림 그리는 것을 일로 삼지 말아야지」라고 말할 겁니다.

저는 좀 다른 의견입니다. 제가 그림을 그리기 시작한 고등학생 때는 「왠지 모르게 새로운 취미를 갖고 싶다」라는 편안한 기분으로 출발했습니다. 그림 그리는 일을 처음 했을 때도 「그림을 그려서 돈을 받을 수 있어!? 최고잖아!!」라고 할 정도였고 다른 각오는 없었습니다. 지금, 프로로서 제일선에서 활약하고 있는 사람도 처음에는 「그림 그리는 게 재미있어서」라는 소박한 이유로 시작한 사람들이 대부분입니다.

나름대로 오랫동안 일을 계속해 온 지금의 각오라는 것은 1인가 0인가를 정하는 것이 아니라 일을 하면서 점점 굳어지는 것이 아닐까 생각합니다. 가능하다면 일단 업계에 뛰어들어 보고 만약, 자신에게 맞지 않는다고 생각하거나 힘들면 그만두어도 좋다고 생각합시다. 왜냐하면 그림 그리는 일 말고도 즐거운 일이나 돈을 벌 수 있는 일은 얼마든지 있으니까요.

● 직업으로 하지 않아도 일러스트로 돈을 벌 수 있다

동인지 활동이나 동인지라는 말을 들어보셨나요?

동인지라는 것은 출판사를 통하지 않고 자비로 출판하는 책을 말합니다. 동인지라고 하면 2차 창작이나 야한 만화라는 이미지가 강할지도 모릅니다. 하지만 스스로 처음부터 생각한 오리지널 세계관이나 일러스트, 만화 등을 동인지에 모아 판매하고 있는 사람이 많습니다.

동인지는 상업적인 일에 비해 수정 등이 발생하지 않기 때문에 자유롭게 좋아하는 일러스트를 그릴 수 있습니다. 오리지널의 건전한 동인지로 일반적인 회사원의 연봉을 넘는 금액을 벌어들이고 있는 유명한 일러스트레이터도 있을 정도입니다.

참고로, 오리지널 동인지로 생활할 수 있는 수준까지 돈을 벌 수 있는 사람은 아주 극소수입니다. 상업적인 일러스트레이터로서 돈을 버는 것보다 더 어려울지도 모릅니다.

동인지의 매상은 인쇄비, 이벤트 참가비, 교통비, 먼 곳에서 온 사람은 거기에 더해 숙박비로 적자 혹은 용돈 정도 되는 사람이 대부분입니다. 동인지 활동으로 돈을 벌 수 있다고 착각하지 마세요. 그리고 처음부터 대량으로 책을 인쇄하면 방이 재고로 가득 차게 되므로 인쇄 부수는 적게 합니다. 첫 참가라면 많아도 100부 정도가 좋을 것 같습니다.

저도 오리지널 동인지를 매년 여름과 겨울에 만화 마켓에서 판매하고 있습니다. 저의 경우는 일러스트를 단지 그리는 것보다 게임이나 애니메이션 등 여러 가지 미디어의 일로써 관여하는 것과 고객을 위해 일러스트를 그린다는 형태로 아이디어를 제공하거나 서포트하

는 것을 좋아하기 때문에 동인지에는 그다지 힘을 쓰고 있지 않습니다. 그러나 일러스트 그리는 것을 좋아하는 사람, 자신 안에 확고한 세계관이 있어서 자기 표현을 봐 주었으면 하는 작가 타입의 사람은 동인지 활동이 적합할지도 모릅니다.

Skeb
https://skeb.jp/

또, 커미션 서비스라고 해서 회사가 아닌 개인이 프로나 아마추어 작가에게 일러스트를 발주할 수 있는 서비스도 등장했습니다. 「Skeb」라는 커미션 서비스는 제 친구가 개발한 것으로, 근래에 프로·아마추어를 불문하고 일러스트를 그리는 사람 안에서 급속히 퍼지고 있습니다(참고로, 이 친구는 저에게 밝은 그림이 팔린다고 조언해 준 사람입니다).

자, 이렇게 지금 시대는 프로가 되지 않고도 동인지로써 자신의 책을 팔거나 전자 서적으로 판매하거나, 커미션 서비스를 이용하여 다양한 수단으로 돈을 벌 수 있습니다.

무리하게 일러스트 하나로 먹고 살려고 하지 않고 본업은 안정된 회사원으로서 일을 하며 취미로 일러스트를 그리고 가끔, 동인지 활동으로 용돈을 버는 것도 매우 좋은 생활이라고 생각합니다. 사실 직장에서 귀가한 후 취미로 일러스트를 그릴 수 있는 사람은 체력이나 정신력이 초인이겠지만요.

나의 동인지 소개

저의 동아리 「새 고양이 아쿠아리움」의 동인지는 작품과 함께 표지 일러스트 메이킹이 수록되어 있으므로 혹시 관심이 있으면 봐주세요! 스마트폰으로 QR 코드에 접속하면 동인지 쇼핑몰로 넘어갑니다.

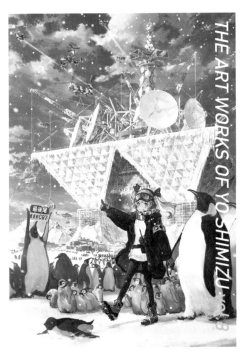

멜론북스

호랑이 구멍

⬤ 미대나 전문학교의 진학

일러스트레이터가 되기 전의 이야기로 진학 이야기를 해보겠습니다.

장래에 그림을 그리는 일을 직업으로 하고 싶다고 생각하여 「미술계 대학(미대)에 가고 싶다. 전문적인 공부를 하고 싶다」라고 생각하는 학생이 많을 것입니다. 그런 사람에게 먼저 다음 네 가지를 이야기하겠습니다.

> ❶ 미대나 전문학교에 가는 것만으로는 그림을 잘 그릴 수 없다
> ❷ 미대생이 그림을 잘 그리는 이유는 미술 학원에 있다
> ❸ 미대나 전문학교는 특별한 것을 가르쳐 주지 않는다
> ❹ 학교의 과제를 처리하는 것만으로는 그림 그리는 일을 직업으로 하기는 어렵다

❶ 미대나 전문학교에 가는 것만으로는 그림을 잘 그릴 수 없다

그림은 「미대에 갔기 때문에」, 「전문학교에 갔기 때문에」 잘 그리는 것이 아니라 꾸준히 매일 그려서 잘하게 되는 것입니다. 미대생 중에 그림을 잘 그리는 사람이 많은 것은 미대에서 그림을 잘 그리게 된 것이 아니라 「그림을 잘 그리는 사람이 미대에 모여 있기 때문」입니다. 이 책도 읽기만 할 뿐 실천하지 않으면 안 됩니다!

❷ 미대생이 그림을 잘 그리는 이유는 미술 학원에 있다

미술계열 대학의 입시에는 대학 입학을 위한 일반 과목 시험 이외에 실기 과목이 있습니다. 그 실기 과목에서는 주로 데생을 평가받습니다. 실기의 데생 시험에서는 제한 시간 내에 종이와 연필을 사용하

여 눈앞의 석고상이나 정물 등을 가능한 세밀하게 그려서 제출하는데, 그 데생의 완성도가 점수가 됩니다. 학교에 따라 다르지만, 데생실기 점수가 필기 시험과 같거나 또는 그 이상으로 평가되는 경우도 많습니다.

그 때문에 미대 수험생의 대부분은 데생 기술을 가르쳐 주는 「미술학원」이라는 전문 학원에 다니며 데생 연습을 합니다. 매일매일 장시간 연습하기 때문에 미대에 합격한 학생은 입학했을 때 이미 그림을 잘 그리게 됩니다.

「입시를 통과한 학생＝어느 정도 그림을 잘 그린다」는 전제이므로 미대에서는 데생 기술을 연마하거나 그림을 잘 그릴 수 있는 기술을 가르치는 수업은 사실 별로 없습니다.

❸ 미대나 전문학교는 특별한 것을 가르쳐 주지 않는다

「미대나 전문학교」라고 하면 무언가 터무니없이 그림을 잘 그리는 요령이나 비법 등을 수업에서 가르쳐 준다고 생각하기 쉽지만 그렇지는 않습니다. 그림에는 학교에서만 배울 수 있는 비밀 기술이나 연습법은 없습니다. 물론, 기초적인 요령이나 사고방식, 파악하는 방법을 배울 수 있고 직접 선생님에게 지도받거나 질문할 수 있는 메리트가 있습니다.

❹ 학교의 과제를 처리하는 것만으로는 그림 그리는 일을 직업으로 하기는 어렵다

학교에서 제출한 과제를 소화하는 것만으로는 과제 이외의 시간에도 그림을 연습하며 실력을 쌓고 있는 사람에게 뒤떨어집니다. 기본

적으로 그림 그리는 일은 인기가 많아서 지원하는 사람이 많습니다. 높은 경쟁률 속에서 꿈을 쟁취하려면 작품의 양과 질을 타인의 눈에 띌 때까지 끌어올리는 것이 필수입니다. 그림은 그린 양이 효과를 나타냅니다. 과제물만 해낸 사람과 과제물+개인 활동을 해온 사람은 그린 양이 다릅니다. 지금 이 업계에서 활약하고 있는 사람은 학창시절부터 인터넷에 그림을 올리거나 만화를 그리거나, 동인지 활동, 상업 활동 등을 하는 경우가 대부분입니다. 수동적인 자세로 도전하는 것은 상당히 무모하다고 할 수 있습니다.

미대나 전문학교의 장점

지금까지 학교는 도움이 되지 않는다고 했지만, 물론 장점도 많이 있습니다. 지금부터는 미대나 전문학교의 장점을 소개합니다.

▎전문학교의 장점

이것은 전문학교에 한정되는 것은 아니지만, 같은 뜻을 가진 동료나 라이벌을 만날 수 있습니다. 그러한 관계는 자신의 성장 폭에 큰 영향을 가져옵니다.

제가 생각하는 가장 큰 장점은 전문학교 선생님은 콘텐츠업계 관계자들이 많기 때문에 업계의 동향이나 분위기, 회사의 내부 정보 등을 들을 수 있는 기회가 많다는 점입니다. 회사 내부의 분위기나 동향은 좀처럼 다른 업계에서는 관측하기 어렵습니다. 밖에서 보면 반짝반짝하고 선진적인 이미지라도 내부는 힘든 회사이거나, 고리타분한 이미지이지만 사실은 복리후생이 좋고 직원을 소중히 여기는 회사가 있는 것처럼 이미지와 실제가 크게 다른 경우도 있습니다. 특히

제작 회사에 취업을 원하는 경우 업계의 정보를 입수하기 쉬운 것은 꽤 큰 장점입니다.

또, 전문학교는 2년제가 많아 4년제 대학보다 빨리 졸업을 하게 됩니다. 이것은 단점이라고 할 수도 있지만, 반대로 업계에 빨리 뛰어들 수 있습니다. 콘텐츠업계는 경험이 없는 사람에게는 난이도가 높지만 일단 경력자가 되면 대기업 회사라 하더라도 이직이 상당히 쉬워집니다.

▍전문학교 진학에 대한 개인적인 조언

높은 데생 능력을 요구하는 고난도의 입시가 별로 없고 대학보다 비교적 입학하기 쉬운 곳이 많기 때문인지 그림 그리는 것에 대한 강한 의지가 없는 사람도 꽤 있습니다. 그런 사람과 함께 뭉쳐 버리면 아무런 스킬도, 지식도 얻지 못한 채 졸업할 수도 있습니다. 따라서 학교 과제는 물론 자신의 작품 제작을 꼭 하세요. 자신의 작품 제작을 하지 않는 사람에게 콘텐츠업계(게임, 애니메이션, 출판)는 냉엄합니다.

자신의 작품 제작은 최소 하루 6시간(수업이 없는 날)은 하도록 합시다. 저는 몇 시간 연습한다는 시간 단위의 이야기는 좋아하지 않지만, 프로로서 일을 시작하면 평일의 많은 시간은 일(그림 그리기)을 하며 보내게 됩니다. 학생일 때 적응해 두는 것이 좋습니다. 또, 그린 작품은 숨기지 말고 적극적으로 SNS나 인터넷으로 발산하도록 합시다. 동인지를 내는 것도 좋습니다. 학교 안의 평가가 아니라 학교 밖의 평가를 중시합시다.

▮ 미대의 장점

미대에서 데생 입시를 통과했다는 것은 높은 데생 능력이 몸에 배어 있다는 것입니다. 입시에 합격한 학우들도 그만큼 레벨이 높은 사람이 모여 있습니다. 어려운 입시를 통과한 모티베이션이 높은 사람들과 동료로서 기술을 서로 연마할 수 있는 것은 큰 장점입니다. 그러한 사람들과의 연결은 졸업 후의 인생에 있어서도 둘도 없이 중요합니다.

또한 전문학교와의 가장 큰 차이점은 미대에는 전공 분야 이외에도 다양한 내용의 강의가 있다는 것입니다. 자신의 전공 이외의 지식이나 교양의 깊이는 이미지 맵(158페이지)에 의한 발상이나, 디자인의 사고 등에도 영향을 주기 때문에 중요합니다.

마지막으로 대학은 4년제이기 때문에 전문학교보다 기술을 더 갈고닦고 지식을 쌓는 시간이 있습니다. 유명한 미대라면 졸업 후 몇 년 동안은 학교 이름으로 인해 평가가 상향될 수도 있습니다. 미래에 해외에서 일하고 싶은 사람은 학위가 있는 편이 해외 취직에 유리하기 때문에 가능하다면 미대에 진학하는 것을 추천합니다.

▮ 미대 진학에 대한 개인적인 조언

유명한 미대라고 하면 도쿄 예술 대학, 타마 미술 대학, 무사시노 미술 대학이 있지만, 그중 도쿄 예술 대학 이외는 사립이므로 학비가 비쌉니다. 학비를 대출받아 입학하는 사람도 꽤 있지만 취직에 실패하여 대출금 상환이 어려운 사람도 있기 때문에 학비 대출의 판단은 신중해야 합니다.

일본의 콘텐츠업계 취업은 일반직과 달리 대학 이름의 힘이 약합

니다. 일반직이라면 도쿄 대학을 졸업한 사람이 취직을 못하는 일은 없겠지만 콘텐츠업계는 유명한 미대를 나와도 본인의 기술에 따라서 취직을 못하는 경우도 있습니다. 국공립으로 학비가 싼 미대도 각지에 있기 때문에 학비가 싼 곳을 원한다면 그쪽을 선택하는 것도 좋다고 생각합니다. 하지만 국공립의 미대는 필기시험의 비율이 높기 때문에 그림 연습뿐만 아니라 일반 과목의 대책도 필요합니다.

콘텐츠업계에 취업하고 싶다면 미대에서도 전문학교와 마찬가지로, 자신의 작품을 제작하고 그것을 외부에 표출하는 것이 가장 중요합니다. 기본적으로 하는 일은 전문학교와 다르지 않습니다. 많이 제작하고, 많이 발산하여 학교 밖의 평가를 얻읍시다.

일러스트레이터의 학력에 대하여

유감스럽게도 저는 화가나 미술계의 사정은 자세하게 알지 못하기 때문에 확실히 말할 수는 없지만 적어도 게임, 애니메이션, 만화 등의 콘텐츠 제작에 있어서 일러스트레이터의 학력은 중요하지 않습니다. 물론 그림과 관계되어 있기 때문에 그림을 잘 그리는 사람이 모여 있다는 의미에서 미대를 졸업한 일러스트레이터가 많지만 전문학교를 졸업한 사람이 있는가 하면 고등학교를 졸업한 사람, 중학교를 졸업한 사람, 일반대학의 공학부나 정보학부 등 완전히 다른 학부를 졸업한 사람도 있습니다. 학력은 다양합니다.

일반 유명 대학을 졸업하고 본업은 프로그래머, 부업으로 일러스트레이터를 하고 있는 초인도 있습니다. 고등학교 졸업 후 훌쩍 여행을 떠나 몇 년 후에 유명한 게임 회사에 취직한 사람도 있습니다.

일반직에서 학력이 중시되기 쉬운 것은 그 사람의 능력이나 기술

력을 한눈에 판단하기 어렵기 때문입니다. 학력을 보고 수준 높은 학교를 졸업했으니 그럴 만한 능력이 있을 것이라고 추측하는 것입니다. 그에 비해 그림 그리는 기술, 일러스트의 기술은 매우 알기 쉽습니다. 그림을 그릴 수 있는 사람이 보면 딱 한 장만 봐도 이 사람은 기술이 있다, 센스가 있다고 바로 알아봅니다.

사실, 지금까지 여러 기업체나 사람들과 일을 해오면서 「어느 학교 출신이세요?」라고 물어본 것은 현역의 학생뿐입니다. 거래처도, 그림 그리는 친구도, 아무도 학력을 물어본 적이 없습니다. 학력을 콤플렉스라고 생각하여 매우 신경 쓰는 사람도 있지만, 의외로 신경 쓰고 있는 것은 현역의 젊은 사람뿐일지도 모릅니다.

이렇게 그림 그리는 일 등 하고 싶은 일을 하기 위한 길은 하나가 아니라 다양한 루트가 있다는 것을 잊지 마세요. 비록 가고 싶은 학교에 갈 수 없었다고 해도 그 후의 행동에 따라 어떻게든 할 수 있습니다.

● 어떤 취직 자리를 추천하는가?

일러스트레이터가 되고 싶은 사람은 게임회사나 일러스트 제작 회사 등의 기업에 한번 취직하는 것을 추천합니다. 다음 장에서 소개하겠지만 독립된 일러스트레이터가 되는 것은 그 후가 좋겠지요. 어떤 회사가 좋은지는 내부 정보가 되기 때문에 구체적인 이름은 쓸 수 없지만 몇 가지 힌트가 되는 정보를 여기에 정리하겠습니다.

기본적으로 일러스트를 그려 안정적으로 임금을 받기 쉬운 것은 게임회사입니다. 게임업계는 다른 콘텐츠업계에 비해 시장규모가 매우 크기 때문입니다. 2019년에는 세계적으로 약 15조 엔 규모가 되고, 2021년에는 약 20조 엔 규모가 될 것이라는 전망도 있습니다. 덧붙여서 2019년 영화 업계는 약 5조 엔, 음악 업계는 약 2조 엔입니다(일본 기준).

인터넷에 떠도는 회사의 평판은 마이너스로 과장되는 경향이 있습니다. 회사에 만족하고 있는 사람은 아무 말도 하지 않지만, 불만을 품은 사람은 인터넷에서 푸념을 하는 일이 많기 때문입니다. 안이한 마음으로 인터넷상의 정보에 노출되지 않도록 합시다. 상장기업 등 기업의 규모가 큰 회사일수록 내부의 컴플라이언스가 엄격하기 때문에 잔업이 적고 휴가도 쉽게 취하고, 복지가 충실한 경향이 있습니다.

게임업계에는 「퍼블리셔」와 「디벨로퍼」라는 두 종류의 회사가 있습니다. 퍼블리셔는 기획이나 홍보, 감수를 하고 게임을 판매하는 회사입니다. 디벨로퍼는 퍼블리셔의 요청으로 실제로 게임을 제작하는 회사입니다. 퍼블리셔 쪽이 기업 규모가 더 크고 유명한 회사들이 많습니다. 유명 회사일수록 경쟁률이 높아지지만 실제로 게임을 제작하는 디벨로퍼는 일반 인지도가 낮기 때문에 경쟁률이 그다지 높지 않습

니다. 높은 기술을 가진 디벨로퍼에 취업하는 것도 생각해 보면 좋을 것입니다.

게임업계를 비롯한 콘텐츠 계열의 회사들은 미경험자가 들어가기는 어렵지만 일단 취업하여 경험자가 되면 유동성이 높아 이직이 매우 쉬운 업계입니다.

비록 1지망 회사에 떨어져도 다른 회사에서 경험과 실적을 쌓으면 자유롭게 이직할 수 있습니다.

게임업계에서는 「UI 디자인」, 「배경」, 「몬스터」의 인력이 항상 부족합니다. 부족하다는 건 수요가 있다는 것입니다. 회사가 원하는 UI 디자인과 배경 기술로 입사하여 어느 정도 근무하고 신뢰를 얻은 후에 「이런 것도 하고 싶습니다!」라고 이야기하여 캐릭터 디자인 일을 할 수도 있습니다. 실제로 지금은 유명한 캐릭터 디자이너로 활약하고 있는 사람 중에 처음에는 배경 등의 일러스트부터 그렸다는 사람도 몇 사람이나 있습니다.

입사하고 갑자기 캐릭터 디자인을 맡게 되는 일은 거의 없습니다. 왜냐하면 회사에는 이미 베테랑 디자이너가 있고, 외부에는 인기 있는 유명 일러스트레이터가 있기 때문입니다. 신규 졸업자로 입사하여 처음에 하는 일은 지루할 수도 있지만 실망하지 않도록 합시다. 하찮게 생각되는 일이라도 정성껏 소화하여 주위의 신뢰를 얻기 위한 근원으로 삼으세요. 실적과 신뢰를 쌓으면, 어필에 따라서 정말로 하고 싶은 일의 길이 열릴 것입니다.

● 제가 일러스트레이터가 되기까지

이 장의 끝으로 부끄럽지만 여기서 제 학창시절 이야기를 하겠습니다. 저는 미술학원에 한번 가보려고 했지만 체험 입학만으로 끝났습니다. 입시를 위한 데생 연습을 10장 정도밖에 그리지 않았습니다. 왜 학원에 가지 않았느냐면 체험 입학했을 때 다른 학생들이 시험을 위해 필사적으로 그림을 그리고 있는 분위기가 무서웠기 때문입니다.

저는 당시 즐겁고 느긋하게 제 이미지를 그림으로 그리는 것을 좋아했기 때문에 주눅이 들어 버려서 데생의 실기시험이 필요한 일반 입시가 아닌 AO 입시로 대학에 입학했습니다. 도호쿠 예술 공과 대학이라는 학교입니다. 학과는 그래픽디자인학과로 했습니다. 왜 미술과의 일본화 코스나 서양화 코스 등의 그림을 그리는 학과를 선택하지 않았느냐면 그림 그리기 등 좋아하는 일은 스스로 생각하고 싶은 기질이 있어 다른 사람에게 배우는 것이 서툴렀기 때문입니다.

 디자인이라는 응용 범위가 넓은 기술을 배우면서 4년이라는 시간 동안 독학으로 그림 연습을 하려고 했습니다. 대학은 야마가타에 있지만, 재학 중에는 거의 매일 수채화 스케치를 하고 있었습니다. 당시는 스튜디오 지브리의 배경을 그리고 싶었기 때문에 오가 카즈오의 책을 참고로 스케치를 하고 있었습니다. 그리고 대학교 1학년 때 처음으로 게임의 배경을 그리는 일을 하게 되었고, 그것을 계기로 프리랜서로서 그림 그리는 일을 하게 되었습니다.

 대학 3학년 때에는 수입이 300만 엔 정도 되었기 때문에 세금이나 신고 관계로 큰일을 겪었습니다. 하지만 친구들과 집에 모여 밤을 새워 게임을 하고, 다음날은 자율 휴강을 하거나 쉬는 날에는 친구들과 차를 타고 여행을 가는 등 학생 생활도 즐겼습니다. 학교의 과제나 졸업 작품에서 평가받은 기억은 거의 없습니다. 오히려 졸업이 가까워지고 학점이 어정쩡한 라인이었기 때문에 대학에서 호출을 당하기도 했습니다. 물론 학교 성적도 높은 편이 좋겠지만, 거기까지는 손

이 미치지 못했습니다. 지금도 일이 바빠지면 학점이 부족해서 졸업하지 못하는 악몽을 꿀 정도입니다.

대학 성적은 이런 줄타기였지만 게임회사를 거쳐 지금은 프리랜서의 일러스트레이터로서 여러 기업의 의뢰로 게임의 콘셉트 아트나 키 비주얼을 그리기도 하고 책의 표지, 애니메이션의 이미지 보드, 그리고 이 책과 같은 그림 기법서를 쓰는 등 대략 그림과 관련된 일을 하고 있습니다. 연봉도 2천만 엔이 넘었습니다.

하지만 아직도 가끔씩 '그때 미술학원에서 열심히 했으면 어땠을까?'라는 생각을 합니다. 어쩌면 다른 학교에 진학해서 거기서 뭔가를 만나고 다른 길로 가고 있었을지도 모릅니다.

지금 한 가지 확신을 갖고 말할 수 있는 것은 스스로 시행착오를 겪고, 망설이고 고민하던 것이 양식이 되었다는 것입니다. 이 책은 제가 그림을 그리고 일을 해오면서 갖게 된 「왜 그럴까?」, 「왜 이게

옳다고 하는 걸까?」, 「좀 더 좋은 방법은 없을까?」란 의문을 제 자신이 실험하고 검증하고, 일에 사용해 보면서 정말 도움이 된다고 생각한 방법과 사고의 결정체입니다. 당연하다고 하는 것, 그림의 상식이라고 하는 것을 의문으로 생각하여 사고하는 계기가 된 것은 여러분과 마찬가지로 벽에 부딪쳐 고민한 결과입니다.

취직 활동을 위한 포트폴리오

「포트폴리오」란 여러 가지 의미를 가진 말이지만, 크리에이티브 업계에서는 「자기 어필을 위한 작품집」이라고 합니다. 크리에이티브 계열의 기업에 취직할 때에 제출이 요구됩니다. 「자기 어필을 위한 작품집」이라고 불릴 정도로 비교적 많은 학생이 자신의 개성이나 좋아하는 것을 어필하기 위한 것으로 해석하지만, 더 정확하게 말하면 여기서 요구되고 있는 것은 「장래, 또는 현재에 회사에 이익이 되는 기술력을 가진 인재인가를 전하기 위한 작품집」입니다.

포트폴리오를 만드는 방법을 조사하면 얼마나 작품을 예쁘게 배치해야 하는지에 대한 내용이 많지만 일러스트의 포트폴리오의 경우는 작품의 배치는 덤 정도에 지나지 않습니다. 많은 기업이 요구하는 것은 「고품질의 일러스트와 디자인 기술을 가지고」, 「자사의 작풍(화풍)에 가깝게」, 「다양한 모티브나 도안을 그릴 수 있는」 인재입니다.

즉, 내정內定을 얻기 위해 가장 필요한 것은 「일러스트 품질의 높이」, 「지망한 기업에 가까운 그림으로 구성되어 있는 것」, 「범용성이 높은 것」의 세 가지입니다. 이를 근거로 하여 지망하는 기업을 연구하고 기업의 개성에 맞춘 작품을 선택하여 정리하는 것을 추천합니다.

CHAPTER
10

프리랜서
일러스트레이터로 살아가기

• • •

프리랜서의 일러스트레이터로 개업하여 돈을 벌기 위해 알아두어야 할 것을
진솔하게 알아보는 시간을 가져 보도록 하겠습니다.

● 프리랜서란 무엇인가?

프리랜서는 개인사업자라고 해서 회사에 사원으로 취직하지 않고 자유로운 입장에서 기업과 거래하는 근로 방식입니다. 이 책에서의 「프리랜서」는 주로 일러스트레이터 계열의 프리랜서를 가리킵니다. 프리랜서는 특히 젊은 사람 입장에서는 매우 멋진 근로 방식이라고 생각되고 재미있고, 자유롭다고 여겨집니다. 제 생각 또한 프리랜서는 잘하면 돈을 벌 수 있고 어느 정도 자유롭고 아주 즐겁습니다.

이 장에서는 프리랜서의 일러스트레이터로서 살아가는 데 필요한 지식이나 사고방식을 소개합니다. 그 전에 먼저 냉엄한 현실을 말씀 드리면 프리랜서 생활은 기본적으로 무척 힘듭니다. 국가에서 나온 「중소기업 백서」의 데이터에 따르면 프리랜서의 폐업률은 10년 후에 약 88%입니다. 즉 88%의 사람은 10년을 살아남을 수 없다는 것입니다. 주위 사람에게 들은 이야기나 제 체감으로는 3년 이내에 대부분의 사람은 폐업합니다. 폐업하는 사람의 대다수는 일이 적어지면서 수입이 유지되지 못했기 때문입니다.

현대는 SNS의 보급으로 작품을 무료로 전 세계에 공개할 수 있게 되어 일러스트 일을 의뢰받기 쉬운 환경이 되었습니다. 나이도 별로 상관없어 대학생 때부터 인기 일러스트레이터로 일을 하고 있는 사람도 있습니다.

그러나, 이전보다 「일을 계속 받는다」는 것은 어려워지고 있습니다. 왜냐하면, 모두가 SNS에서 역작 일러스트를 마구 투고하고 있어 일을 의뢰하는 측에서 보면 선택의 폭이 넓기 때문입니다. 특히 캐릭터 일러스트는 도안이 유행을 타기 때문에 큰일입니다. 자신의 도안이 인기가 있다고 방심하여 도안의 트렌드를 쫓지 않으면 금방 일이

없어져 버립니다. 이처럼 일러스트레이터의 프리랜서 세계는 매우 엄격합니다. 각오하고 뛰어들기 바랍니다.

● 일러스트레이터의 돈 버는 법

일러스트레이터는 인기 있는 직업이라고 알려져 있습니다. 저는 프리랜서의 일러스트레이터에는 주로 2종류의 타입이 있다고 생각합니다. 「인기로 돈을 버는 일러스트레이터」와 「신뢰감으로 돈을 버는 일러스트레이터」입니다. 이의 차이점을 차례로 살펴보겠습니다.

일러스트레이터의 인기란?

인기의 특징은 「운의 요소가 크다는 것」과 「유지하기 어렵다는 것」입니다. 인기가 있다는 것은 많은 사람이 좋아한다는 것입니다. 그러나 PART 2에서 「공감」(150페이지)에 대해 이야기했듯이 타인은 자신이 컨트롤할 수 없습니다. 좋아하게 하는 방법은 있지만, 확실하게 좋아하게 하는 방법은 없습니다.

지금은 인터넷을 통해 운이 좋으면 단번에 인기를 얻을 수 있게 되었습니다. 이른바 「버즈」라는 것입니다. 특히 Twitter에서 두드러집니다. 입소문으로 인해 자신의 작품이 확산되어 지명도와 팔로워가 증가하여 책으로 만들어지거나 여러 가지 의뢰가 들어오게 됩니다. 2020년에 Twitter에서 큰 인기를 끌면서 TV나 뉴스에도 나온 「100일 후에 죽는 악어」는 그 전형이라고 할 수 있습니다.

그러나 Twitter에서 인기를 얻기 위해서는 「인플루언서」라고 불리는 영향력이 강한 사람에게 캐치되는지가 상당한 영향을 미칩니다. 아무리 멋지고 매력적인 일러스트도 인플루언서의 마음에 들지 않으면 그다지 확산되지 않습니다. 인플루언서의 기분에 따라 확산 상태가 크게 변화됩니다. 인기를 얻을 수 있느냐의 여부는 자신이 통제할 수 있는 영역이 아니라 결국 운입니다.

또한 세상은 싫증을 잘 내는 법입니다. 특히 요즘은 콘텐츠의 소비 속도가 엄청나게 빨라지고 있습니다. 인터넷 덕분에 정보가 고속으로 단번에 퍼지게 되어 새롭고 좋은 것이 계속 발표되고 점점 소비됩니다. SNS 덕분에 단기적인 인기는 얻기 쉬워졌지만 인기를 연 단위로 장기간 유지하는 것은 매우 어렵습니다. 대단한 인기를 얻은 일러스트레이터라도 몇 년 안에 잊히는 경우도 있습니다.

일러스트레이터의 신뢰감이란?

신뢰감의 특징은 「운의 요소가 적은 것」과 「축적하는 것」입니다. 일러스트레이터의 신뢰감이란 「이 사람이 말하는 것이라면 틀림없다」, 「이 사람이라면 확실히 일을 해낼 것이다」, 「이 사람은 트러블을 일으키지 않을 것이다」라고 믿어 주는 것입니다.

「진정한 신뢰」는 일이든 사적으로든 실제로 관련된 사람에게서 밖에 얻을 수 없는 것입니다. 그에 반해 「신뢰감」은 약속을 지켜줄 「것이다」라는 기대, 그 사람에 대한 이미지도 포함됩니다. 즉, 실제로 관련되었던 적이 없는 사람에게도 신뢰할 수 있다고 생각되어 안심해 주는 것이 「신뢰감」입니다.

「진정한 신뢰」는 약속을 지킨다, 마감을 지킨다, 일러스트의 퀄리티를 보장한다, 기밀 정보를 지킨다, 어떠한 트러블이 발생해도 냉정하게 대처한다 등 자신과 고객과의 직접적인 행동으로 조금씩 축적할 수 있습니다.

「신뢰감」은 이미지이므로 「진정한 신뢰를 얻은 사람으로부터의 평판」이나 「지금까지의 경력」, 「SNS 등에서의 행동」 등 자신의 여러 가지 행동으로 높일 수 있습니다.

「인기」와의 큰 차이가 바로 여기에 있습니다. 「인기」는 타인이라는 기본적으로 통제가 불가능한 부분이고 운도 크게 관련되어 있지만 「신뢰감」은 자신의 행동이 바탕이 되기 때문에 운에 큰 영향을 주지 않습니다. 또 신뢰감은 저축처럼 축적되는 것이기도 합니다. 흔히 오래된 가게에서 창업 백 년 등의 역사를 어필하는 캐치 카피를 볼 수 있을 것입니다. 이것은 역사가 있다는 것으로, 오래 지속해야 신뢰감으로 이어지기 때문입니다. 즉, 시간이 지날수록 높아지기 쉽고 장기간에 걸쳐 유지해야만 하는 것입니다. 신뢰감을 쌓는 데는 시간이 걸리지만 잃을 때는 한순간입니다. 작은 실수나 행동에 따라 그때까지 쌓아 온 신뢰감을 단번에 잃어버릴 수 있습니다.

왜 신뢰감이 이 정도로 요구되는가 하면 모두 실패하는 것, 실패가 내 책임이 되는 것, 돈을 낭비하는 것이 두렵기 때문입니다. 이 기분은 만국 공통으로 인간이라면 누구라도 같은 기분입니다. 누구도 실패하고 싶지 않고 돈을 낭비하고 싶지 않습니다. 그래서 더욱 신뢰감이 있는 것을 찾습니다.

특히 높은 금액일수록 신뢰감을 요구하는 경향이 있습니다. 몇 백원의 쇼핑이라면 금방 망가져 버려도 괜찮을지 모르지만, 가전이나 자동차 등 몇십만 원에서 몇백만 원의 비싼 쇼핑을 하려고 하면 사용하기 쉽다거나 깨지지 않는다는 등의 평판이 좋은 것을 삽니다. 이 평판이 신뢰감이라고도 말할 수 있습니다. 비싼 상품을 사는 것과 같이 자신의 일러스트를 「비싸게」 팔기 위해서는 실패하지 않는다는 기대감을 주거나 안심할 수 있는 신뢰감을 높이는 것이 중요합니다.

현대에는 「안심이나 안전」에 매우 큰 가치가 있습니다. 일러스트의 퀄리티보다 「안심하고 의뢰할 수 있는 것」이 중시되는 경우도 있습니다.

인기만 있는 일러스트레이터는 단명하기 쉽다

프리랜서는 3년 이내에 대부분이 폐업한다고 했습니다. 단기간밖에 유지할 수 없는 사람은 인기를 얻는 것에만 주력하고 신뢰감을 높이지 않는 경향이 있습니다. 일러스트는 굉장히 잘 그리는데 마감을 지키지 않는 사람, SNS 등에서 고객의 정보를 폭로해 버리는 사람, 커뮤니케이션이 잘 되지 않는 사람, 고객에게 오만하게 대응해 버리는 사람 등은 신뢰감이 낮다고 간주되어 서서히 일이 줄어들어 수입을 유지할 수 없게 됩니다.

아무리 기술이 좋아도 '이 사람은 문제를 일으키거나 하지 않을까?', '기밀을 지킬 수 있을까?'라고 고객에게 불안을 주게 되면 일이나 기회를 보이지 않는 곳에서 잃게 됩니다.

두려운 것은 이 과정이 보이지 않는다는 것입니다. 고객은 「당신의 일러스트는 훌륭하지만, 신뢰감이 없기 때문에 일을 의뢰하지 않습니다」라고는 절대 말하지 않으니까요. 이런 얘기를 하는 것은 마음이 편하지 않지만, 아무리 일러스트를 잘해도 세상에서는 「기껏해야 일러스트」입니다. 게다가 일러스트를 잘 그리는 사람은 많고 자신을 대신할 사람은 얼마든지 있습니다. 그러한 곳에서 살아남기 위한 무기가 바로 신뢰감입니다.

인기와 신뢰감을 모두 갖춘 일러스트레이터는 최강

오랜 세월 제일선에서 활약하고 있는 일러스트레이터는 인기와 신뢰감을 모두 겸비하고 있습니다. 최강이라고 할 수 있습니다. 인기가 있기 때문에 확실하게 숫자로 성과를 낼 수 있고, 게다가 마감이나 약속을 제대로 지키고 안정감이 있기 때문에 고객도 안심하고 의뢰

할 수 있습니다. 저도 언젠가 이렇게 되고 싶습니다.

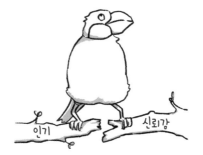

◉ 지명도 사이클로 인기를 얻다

인기를 얻을 수 있을지는 최종적으로 운이지만, 인기를 쉽게 얻는 방법은 확실히 있습니다. 지금부터는 조금이라도 인기가 올라갈 수 있는 손쉬운 방법을 설명합니다.

우선 자신의 작품을 보다 많은 사람에게 알리고 지명도를 얻는 것이 중요합니다. 당신도 TV나 인터넷에서 자주 화제가 되고 있는 상품을 구입한 경험이 있을 것입니다.

이것은 모두가 알고 있기 때문에 자신이 사도 좋을 것이라고, 실패하지 않을 것이라고 안심하기 때문입니다. 일러스트레이터의 경우도 마찬가지입니다. 지명도가 높으면 기업을 비롯한 고객들의 의뢰가 증가하게 됩니다.

그럼 지명도를 높이기 위해서는 어떻게 하면 좋을까요? 일단 공개할 수 있는 장소를 늘립시다. pixiv, Twitter, Instagram, Tumblr, 자신의 웹 사이트, 경연대회, 동인지, 커미션 서비스 등 모든 플랫폼에서 자신의 작품을 공개합니다.

지명도를 높여 일을 의뢰받고 거기서 좋은 결과를 내고, 그 결과로 한층 더 지명도를 얻는 것은 이상적인 사이클입니다. 일단 이 사이클로 회전할 수 있으면 인기를 높일 수 있습니다. 이것을 책에서는 「지명도 사이클」이라고 부릅니다.

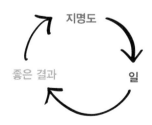

「안정적 공급」과 「독자적 강점」으로 지명도 사이클을 회전시킨다

최근에는 SNS를 계기로 지명도 사이클을 회전시키는 사람이 많아 졌습니다. 지명도 사이클을 회전시키는 사람을 보면 반드시 공통되는 두 가지 포인트가 있습니다. 그것은 「안정적 공급」과 「독자적인 강점을 살리고 있다」는 것입니다.

Twitter를 계기로 활약하고 있는 사람이 그 대표적인 예입니다. 매주, 또는 매일 등 큰 기간을 두지 않고 품질 좋은 콘텐츠를 안정적으로 공급하고 개인 고유의 능력이나 개성적인 경험에서 발생된 소재, 일반적으로는 알려지지 않은 지식을 응용한 작품을 공개하는 등 독자적인 강점을 활용하고 있는 사람이 지명도 사이클을 회전시키는 경향이 있습니다.

놓치기 쉬운 「안정적 공급」은 운을 높이는 효과가 있기 때문에 상당히 중요합니다. 주사위를 한 번만 굴려서 6이 나오는 건 운이 좋지 않으면 어렵지만, 10번 돌리면 6이 나올 확률이 꽤 높아집니다. 그것과 같은 것입니다. 좋은 물건을 안정적으로 공급함으로써 눈에 띄는 빈도를 높이는 것은 주사위를 많이 굴리는 것과 마찬가지로 운의 확률을 높이는 것입니다. 오컬트도 주술도 아닙니다. 확률 이야기입니다.

나의 지명도 사이클

저의 경우는 Twitter에서 「그림 그리기 추천 시리즈」라는 강좌가 인기를 끌면서 『마음을 흔드는 판타지 배경 일러스트 교실』 기법서를 집필하게 된 것이 지명도 사이클을 탈 수 있었던 계기였습니다. Twitter에서의 활동을 이 책의 편집자가 찾아내어 연락을 주었고, 운이 좋게도 기법서도 평판이 좋아서 그것을 계기로 『FINAL

① 그러데이션으로 하늘의 바탕을 만들고 다른 레이어에 구름을 그린다. 지그재그로 라인을 한 번에 그리고 꺾어지는 부분에 덩어리를 만든다.

② 덩어리 윗부분을 흐리게 하고 지그재그 라인을 조금씩 지워 양 구름을 표현한다.

③ 가까운 구름에 터치를 넣고 먼 구름은 흐림(Blur)을 강하게 하여 가는 선의 이미지로 그린다.

④ 가까운 구름 아래 부분에 오렌지색을 조금 넣는다. 하늘 바탕에 터치를 넣어 고층운과 대기의 혼란을 표현한다. 비행기 구름은 악센트에 매우 효과적이다.

▲ 그림 그리기 추천 시리즈

FANTASY VII REMAKE』, 『기동전사 건담』, 『갑철성의 카바네리』, 『히프노시스 마이크』 등 인기 콘텐츠 일을 맡게 되었습니다.

그림 그리기 추천 시리즈는 하늘 등 배경을 그리는 구체적인 방법을 한 장의 이미지로 알기 쉽게 소개한 것입니다. 일주일에 한 번 정기적으로 올리는 것에 유의하였으며 Twitter에서의 투고와 그림을 그리는 사람이 알고 있는 소재, 그림 그리기에 조금이라도 도움이 되는 정보 등을 의식하여 업로드했습니다.

그러한 활동 속에서 저의 강점은 「그림 능력과 언어화 능력의 복합」이라는 것을 깨달았습니다. 말로 설명하는 능력은 작가 등 언어의 전문가인 사람에게는 도저히 당해낼 수 없습니다. 하지만 일러스트를 그리는 능력과 그 과정이나 사고를 언어화할 수 있는 능력을 모두 가진 사람은 극소수밖에 없다는 것을 알게 되었습니다.

요즘 시대에 그저 일러스트를 잘 그리는 것만으로는 지명도를 얻기 어렵습니다. 왜냐하면 일러스트를 잘 그리는 사람은 많이 있으니까요.

세상에는 더 잘하는 사람이 아주 많습니다. 그런 세계에 순수한 일러스트 테크닉만으로 도전하는 것은 너무 힘듭니다. 그래서 더욱 추천하는 것이 일러스트 이외의 당신의 독자적인 강점, 당신만의 경험을 찾는 것입니다.

● 고품질 웹 사이트로 신뢰감을 높이다

프리랜서 일러스트레이터가 신뢰감을 높이는데 있어서 가장 손쉬운 것은 고품질의 웹 사이트를 만드는 것입니다. 옛날에는 모두 자신의 홈페이지를 만들었지만 요즘에는 pixiv나 Twitter 같은 SNS로만 활동하는 사람도 있습니다. 그렇기 때문에 일부러 웹 사이트를 만들 가치가 있습니다. 웹 사이트는 만드는 것도, 새로 고치는 것도 귀찮습니다. 독자 도메인이라고 해서 자신의 전용 URL을 유지하기 위해서는 돈도 듭니다. 그러나 귀찮은 일을 일부러 제대로 하는 것은 비즈니스에 제대로 마주하고 있는 사람, 제대로 일을 하고 있는 사람이라고 생각되어 신뢰감을 높일 수 있습니다.

게다가 세상에 나와 있는 고품질의 고급스러운 상품을 생각해 보세요. 예를 들어 모두가 알고 있는 비싼 것, 스마트폰이면 Apple의 「iPhone」, 가방이면 「루이 비통」, 시계라면 「롤렉스」 등 상품을 들어본 적이 있으시죠? 그것들을 Google에서 검색하면 알 수 있지만 고가의 고품질인 상품에는 SNS 계정뿐만 아니라 반드시 고급스러워 보이는 전용 웹 사이트가 있습니다. 포인트는 「비쌀 것 같은」 웹 사이트라는 것입니다. 단지 웹 사이트가 있는 것이 아니라 웹 사이트에서 가격이 비싸고 가치가 있는 것처럼 소개하고 있습니다.

품질이 좋은 점을 전하다

자신의 일러스트 가격이 저렴한 것에 고민하고 있는 일러스트레이터가 많습니다. 일러스트 기술은 굉장히 비싼데 가격이 싼 이유는 무엇일까요?

그것은 「일러스트의 품질」만을 높이려고 하기 때문입니다. 즉, 오

로지 품질과 기술력만을 높이려 하기 때문입니다.

사람은 비쌀 것 같은 상점 안에서 비쌀 것 같은 유리 케이스나 나무 상자에 담겨 있거나, 비쌀 것 같은 천에 싸인 것을 고급이라고 생각하고 비싸게 삽니다. '이거 몇백만 원씩 하는데요?'라고 이야기해도 「비싸 보여서」 어쩔 수 없다고 납득해 버립니다.

반대로 아무리 훌륭한 품질의 상품도 초라한 상점 안에 많은 상품이 진열된 선반에 너저분하게 놓여 있으면 비싸게 사주지 않습니다. 품질이 아무리 뛰어나다고 해도 싸 보인다고 깎아 버립니다.

일러스트레이터는 기술직이기 때문에 기술을 계속 연마하는 것은 매우 중요한 일입니다. 하지만 「비싸 보이게 한다」, 「고급스럽게 연출 한다」는 것도 역시 중요합니다. 참고로 유럽권의 브랜드는 상류층의 귀족 문화가 지금도 남아 있어서인지 고급스럽게 보이도록 하는 것에 굉장히 능숙하니 꼭 참고해 보세요.

⬤ 신뢰감을 높이는 웹 사이트

신뢰감을 높이는 웹 사이트에 필요한 정보를 자세하게 소개합니다. 우선 기본적으로 신뢰감을 높이는 웹 사이트는 개인이나 팬을 위한 것이 아니고 기업을 위한 것이라고 생각하고 정보를 제한합니다. 오래된 홈페이지를 가지고 있는 사람에게 자주 있는 일기 계통의 블로그, 서로이웃, 배너, 액세스 수 등「개인용 정보」는 모두 삭제합니다. 전달하는 정보는「일러스트 품질의 높이」,「프로필」,「지금까지 거래한 기업」,「실제로 일로써 그린 일러스트, 혹은 업무 내용」,「주문 양식」만으로 합시다.

지금부터는 저의 웹 사이트를 예로 설명하겠습니다. 가능하면 다음의 QR 코드로 접속하여 이 책을 읽으면서 확인해 주세요. 스마트폰에서도 볼 수 있지만, 기업이 PC에서 액세스하여 볼 수 있도록 최적으로 만든 사이트이므로 PC로 보는 편이 알기 쉽습니다.

THE ART OF YO SHIMIZU
https://www.yo-shimizu.com/

일러스트 품질의 높이

저의 웹 사이트의 경우 접속하면 우선 한 장의 일러스트가 표시됩니다. 저는 캐릭터도 그리지만 원래 리얼 계열의 화풍입니다. 왜냐하면 리얼 계열의 일러스트는 일러스트에 대해 그다지 많이 알고 있지 않은 기업에서도 대단하다고 생각하기 쉽기 때문입니다. 일러스트 안은 비가 정말로 내리고 있는 것처럼 애니메이션으로 움직이고 있습니다. 사실 일러스트가 아니라 반복하는 동영상을 표시하고 있는 것입니다. 요즘 고급 브랜드 웹 사이트는 동영상이 이미지처럼 내장

되어 있는 경우가 종종 있습니다.

▲ Top 페이지

이미지라고 생각한 것이 조금씩 움직이면 깜짝 놀라고 두근두근하죠. 조금 고안된 표현이나 일러스트 분위기로 이 웹 사이트는 퀄리티가 높다고 어필하고 있는 것입니다.

프로필

프로필에 쓰는 내용은 거의「무엇을 했었나」,「대표작」두 가지뿐입니다. 취미나 좋아하는 작품 등의 정보는 개인 홈페이지 느낌이 나기 때문에 쓰지 않도록 합니다.

또 나이와 성별도 굳이 쓰지 않도록 합니다. 특히 젊은 사람은 나이는 덮어 둡시다. 젊은 사람은 사회 경험이 부족하고 신뢰감이 낮다고 생각하기 때문입니다. 웹 사이트뿐만 아니라 인터넷상이나 프로필에「학생입니다」라고 쓰거나 어린 나이를 어필하지 않는 것이 이득

일 때가 많습니다. 젊은 사람이니까 쉬울 것이라고 생각되어 경험을 쌓을 수 있다는 명목하에 개런티가 싼 의뢰 등 나쁜 안건이 오기 쉽습니다. 엄밀히 숨길 필요는 없지만 일부러 「젊음」을 전면에 어필하는 것은 손해입니다. 게다가 젊음의 상태는 오래가지 않습니다. 시간이 지나면 머지않아 반드시 없어지고 마는 법입니다.

▲ 프로필 페이지

조금 이야기가 빗나가지만, 여성의 경우는 특히 성별은 쓰지 않는 편이 좋습니다. 여성이라는 것을 아는 것만으로 갤러리 스토커 등 이상한 사람이 따라오는 경우도 있습니다.

지금까지 거래한 기업

예를 들면 드래곤 퀘스트나 에반게리온, ONE PIECE 등 누구라도 알고 있는 작품에 관련되었다고 말할 수 있으면 작품명을 쓰는 것이 좋지만, 대부분의 일은 그렇지 않습니다. 그렇기 때문에 거래한 회사명을 쓰는 것입니다.

고객은 이만큼의 회사와 거래한 적이 있다면 우리 일도 괜찮을 것이라고 안심합니다. 실적은 일러스트뿐만이 아닙니다. 어떤 회사와 일을 했는지도 굉장히 강력한 어필 포인트입니다.

▲ 지금까지 거래한 기업 목록

실제 일로 그린 일러스트 혹은 업무 내용

저의 웹 사이트의 경우, 작업별로 개별 페이지를 준비하여 업무 내용을 소개하고 있습니다. 여기서도 중요한 것은 어디에서 의뢰를 한 일이냐 하는 것입니다.

예를 들면 다음의 왼쪽 그림은 코믹마켓 운영 의뢰로 그린 쇼핑백이고 실제로 그린 것은 평면도이지만 쇼핑백 형태가 되었을 때 어떻게 보이는지를 전하고 있습니다. 자신이 그린 일러스트나 상품이 어떤 형태가 되었는지를 제대로 소개해 두면 고객은 자신의 회사에서 한 의뢰가 어떻게 마무리되는지를 상상하기 쉬워져 안심하고 의뢰할 수 있습니다.

▲ 업무 내용 소개 페이지

▲ 코믹마켓 97 공식 쇼핑백

주문 양식

일의 의뢰를 받기 위해 메일 주소만 툭 적어 두는 사람이 꽤 많지만, 저는 별로 추천하지 않습니다. 이유는 두 가지가 있습니다.

하나는 「누구라도 좋은 의뢰가 들어오기 쉬운 것」, 두 번째는 「조건을 반문하는 것이 귀찮기」 때문입니다. 메일 주소는 간단히 복사할 수 있기 때문에 여러 사람에게 한 번에 같은 일을 의뢰할 수 있습니다.

즉, 당신에게 일을 부탁하고 싶은 것이 아니라 누구라도 좋기 때문에 일손을 모으는 의뢰를 하기 쉽습니다. 스팸 메일도 자주 옵니다.

특히 조건 없이 메일을 보내는 의뢰 형식은 실적 공개 여부 등 견적에 영향을 주는 정보가 빠져 있는 경우가 많아서 의뢰가 올 때마다 반문하는 수고가 발생합니다.

お名前 Name *	Email *
貴社のホームページ Your website	
大本のクライアント社名 Client *	
報酬の予算について Reward *	
作業内容について　Working details *	
実績公開について　Achievement release *	
リリース媒体 Medium *	
希望納期 Delivery date *	
その他、案件内容について Job description *	

▲ 주문 양식

그래서 제 웹 사이트에서는 주문 양식을 제공하고 있습니다. 가장 중요한 클라이언트의 사명, 보수의 예산, 작업 내용, 실적 공개, 출시 매체 등 각종 정보를 입력하지 않으면 의뢰를 할 수 없게 하는 것입니다. 고객은 간단히 메일을 보내는 것만으로 의뢰할 수 있는 것보다 귀찮을지도 모릅니다. 하지만, 귀찮은 일을 굳이 해서라도 의뢰를 해 주는 고객은 나에게 의뢰하고 싶은 강한 마음을 가지고 있기 때문에 보수나 납기일의 교섭 등 나를 존중하여 매우 정중하게 대응해 줍니다.

또한 일에 대한 의뢰는 웹 사이트에서만 받도록 하고 있습니다. 왜냐하면 정말 좋은 것을 만들려고 하거나 비싼 것을 살 때는 반드시

예비 조사를 하기 때문입니다. 지금부터 일을 맡기는 상대의 웹 사이트도 보지 않고, 예비 조사도 하지 않는 의뢰는 제 경험상 트러블이 발생하는 일이 많았습니다.

메모 추천하는 웹 사이트 제작 서비스 「Wix」

저의 웹 사이트는 Wix라는 서비스를 이용하여 제작하고 있습니다. 자신이 직접 관리하면 작품의 이미지 추가나 갱신 등이 힘들지만 Wix는 이미지 관리, 갱신 등에 HTML 지식 등이 필요 없어서 매우 직감적으로 이해하기 쉽게 사용할 수 있습니다. 독자 도메인이 아니면 무료로 사용할 수도 있으므로 꼭 시노해 보기 바랍니다.

Wix
https://ko.wix.com/

● 신뢰는 얻는 것보다 잃지 않는 것이 중요

아까 이야기했던 것처럼 신뢰감이 쌓이는 것에는 시간이 걸립니다. 신뢰감을 높이는 기본은「진짜 신뢰를 얻은 사람으로부터의 평판」이나「지금까지의 경력」,「SNS 등에서의 행동」등 자신의 여러 가지 행동을 착실하게 장기간 계속하는 것입니다.

그러나 반대로 신뢰감을 잃는 경우는 아주 사소한 것으로 극히 단기간에 잃어버립니다. 따라서 신뢰를 얻으려고 하는 것보다 잃지 않도록 계속 의식하는 것이 중요합니다.

SNS에서 신뢰감을 떨어뜨리지 않도록 한다

최근, 저명인이나 크리에이터가 SNS상에서의 사소한 발언으로 신뢰감을 잃어버리는 경우가 증가하고 있습니다. SNS는 잘 사용하면 많은 팬을 얻고 일을 할 수 있는 매우 강력한 도구입니다. 그러나 강력한 만큼 잘못 사용하면 큰 손해로 이어질 수 있습니다. 양날의 검이라고 할 수 있습니다.

피해야 할 것은 악플

프리랜서가 악플을 쓰는 것은 최악입니다. 이름을 밝힐 수 있는 일이 적어지기 때문입니다.

당신이 유명기업에 근무하는 A씨라고 합시다. 당신은 자신이 담당하고 있는 프로젝트에서 필요한 일러스트레이터를 찾고 있는 중입니다. pixiv나 Twitter를 둘러보고 어렵게「이 사람이다!」라고 생각하는 일러스트레이터를 발견했습니다. 일러스트레이터는 B씨. 즉시 그 사람에게 연락을 하시겠습니까? 수천만 원의 돈이 들어가는 기획

입니다. 이상한 사람에게는 부탁할 수 없습니다. 우선은 그 사람을 Google 등에서 조사해 봅니다. 그러면 어떨까요? 그 사람의 악플 사이트나 나쁜 이야기가 자꾸 나옵니다. SNS에서도 악플이 많습니다. 당신은 B씨에게 일을 맡길 수 있습니까?

당신은 인터넷을 잘 아는 사람으로, 이러한 인터넷 정보에는 과장이나 허위가 포함되어 있다는 것을 알고 있습니다. 본심은 그 사람에게 일을 부탁하고 싶습니다. 그러나 만약 프로젝트가 실패한다면 그 실패의 책임은 당신에게 있습니다. B씨가 잘못해서 프로젝트가 실패했다고 해도 회사에서는 「B씨에게 의뢰한 당신이 잘못했다」가 됩니다.

이래도 당신은 B씨에게 일을 부탁할 수 있습니까?

사람은 「자신의 평가」, 「돈」이 걸렸을 때 위험을 더욱더 피하는 경향이 있습니다.

큰 프로젝트, 돈이 많이 드는 기획은 회사 안 사람들의 평가와 많은 돈이 관련되어 있습니다. 그런 기획에서는 무조건 위험을 피하려고 합니다. 악플을 써서 여론몰이를 하게 되면 아무리 그림을 잘 그려도, 아무리 뛰어나도 그러한 기획에 관여하지 못하게 됩니다.

또는 관여를 하게 되어도 자신이 담당했던 것을 말할 수 없게 됩니다. 실적을 공개할 수 없게 되는 것입니다. 「지명도 사이클」은 일의 성과를 공개할 수 있는 것이 전제입니다. 공개하지 못하면 사이클을 돌릴 수 없고 지명도를 높일 수 없습니다. 나아가 프리랜서로 일을 받는 것뿐만이 아니라 회사에 사원으로 채용될 때도 「악플을 써서 여론몰이를 하는 사람」이라고 생각되어 채택되지 않는 경우도 있습니다.

브랜딩에 대해서

최근에는「개인이라도 브랜딩이 중요하다」,「자신을 브랜드화하라」라고 말하고 있습니다. 실은 지금까지 설명한「인기」나「신뢰감」은 브랜딩 그 자체입니다.

그럼 왜「브랜딩」이라고 하지 않고 인기와 신뢰감으로 표현했냐면 요즘 브랜딩이라는 말에는 신뢰에 의문이 가는 것들이 많기 때문입니다. 인기나 지명도만 얻으면 그것이 브랜드라고 생각하는 사람이 증가해 확실성이나 안심이라고 하는「신뢰」가 뒷전이 되어 있는 것처럼 느껴집니다. 저는 인기와 신뢰감, 양쪽 모두를 얻어야 브랜드가 된다고 생각합니다. 지금 세계에서 모르는 사람이 없을 정도로 유명하고 역사가 깊은 명품 브랜드도 브랜드 초기에는 깨지지 않는 것, 가혹한 환경에서도 확실하게 작동하는 것 등에서 평가를 얻었습니다.

오래 남아 있고, 오래 지속되는 모든 것은「신뢰」에서 비롯된 것입니다. 신뢰를 소홀히 한 브랜드는 속 빈 강정이 아닐까요?

⬤ SNS에서의 폭로는 자폭

SNS를 좀 더 심층적으로 살펴봅시다. SNS상에서 「○○와의 일에서 이런 불쾌한 일이 있었다」라고 폭로해 버리는 프리랜서가 가끔 있습니다. 그런 일이 있으면 팬들은 동정해 주거나 함께 화를 내줍니다. 모두가 상냥하게 대해주므로 일시적으로 기분이 치유될 것입니다. 하지만 이건 자폭에 가까운 행동입니다. 왜냐하면 문제를 노출하는 사람은 일을 통해 알게 된 기밀정보를 폭로할 수도 있다고 생각하기 때문입니다.

돈이 들어간 기획은 기밀도 까다롭습니다. 게임, 애니메이션, 영화 등 모든 콘텐츠는 광고에 많은 돈을 들이고 있습니다. 언제, 어디서, 어떻게 정보를 고지할지 모두 컨트롤되고 있습니다. 그런 와중에 관련된 크리에이터가 스포를 하거나 어떤 정보를 전달하거나, 불씨가 될 만한 이야기를 하면 어떻게 될까요? 「정보 누설을 할 것 같은 사람」은 콘텐츠의 핵심적인 일에 관여할 수 없습니다. 콘텐츠의 핵심에 관련된 캐릭터 디자이너나 콘셉트 아티스트는 기술이 뛰어난 것은 물론, 정보 누설의 리스크가 적은 사람이 선택됩니다. 그런 사람이 무슨 일을 저지르면 치명적이니까요.

앞에서도 이야기했지만 제대로 된 기업이 개인에게 일을 부탁할 때는 대개 위험을 회피하기 위해 사전 조사를 합니다. 과거에 트러블을 노출시켜 여론몰이 흔적이 남아 있으면 정보 누설의 위험이 있다고 생각하게 됩니다. 그 시점에서 「리스크 관리가 제대로 된 기업」, 「보수가 높은 일」, 「캐릭터 디자인 등 콘텐츠의 메인이 되는 일」, 「실적으로 이름을 올릴 수 있는 일」 등 프리랜서에게 있어서 이익이 되는 일이 적어집니다. 반대로 들어오는 일은 리스크 관리가 허술한 기

업에서 하는 일이나 크리에이터를 소중히 대해 주지 않는, 언제라도 쓰다가 버려지는 일입니다. 트러블을 노출시킴으로써 더욱 트러블의 불씨를 불러들이는 최악의 루프에 빠지게 됩니다.

스크린 샷 노출은 절대 안 됨

절대로, 무슨 일이 있어도 메일이나 LINE, Twitter의 DM 등 본래 라면 외부에 누설되지 않는 장소를 스크린 샷으로 노출하지 마세요. 메일 같은 것은 본래 비밀이 지켜지는 곳입니다. 즉, '나는 문제가 생기면 비밀을 지킬 수 없어요!'라고 스스로 홍보하는 것과 같습니다.

또한 중상 비방을 당했다고 Twitter에서 통상적인 트윗 스크린 샷을 노출시키지 마세요. 중상 비방은 법적으로 손해배상을 요구하는 것도 가능하지만, 스크린 샷을 노출하면 「정신적으로 상처를 입었다」라는 증명이 어려워져 배상액이 적어지는 경우가 있기 때문입니다. 기본적으로 트러블의 스크린 샷을 공개하는 것은 백해무익합니다. 중상 비방 등 증거로써의 촬영은 해도 그것을 노출시키는 것은 절대로 안 됩니다.

악플은 평상시의 울분이 폭발한 것이다

인터넷상의 악플은 비유하자면 휘발유가 뿌려져 있고 거기에 불을 붙인 것과 같습니다. 큰 불길에 휩싸인 사람은 평소에도 발언이 공격적이거나 무언가를 비난하거나, 계속 불평을 하고 있거나 이전부터 불쾌감을 갖고 있는 경우가 많습니다. 악플 사건은 계기였을 뿐입니다. 악플에 걸리지 않는 요령은 평소에 조심하여 미움을 사지 않도록 하는 것입니다.

⬤ 악플을 막기 위해 조심할 것

악플을 방지하기 위해 조심해야 할 것은 크게 다음 네 가지입니다. Twitter를 예로 들면서 차례대로 살펴보도록 하겠습니다.

➊ 단정, 난폭한 단어, 주어의 크기에 주의한다
➋ 분노에 찬 화제에는 접근하지 않는다
➌ 부정적인 감정은 그대로 쓰지 않는다
➍ 틀렸다면 바로 사과한다

➊ 단정, 난폭한 단어, 주어의 크기에 주의한다

단정, 난폭한 단어, 주어의 크기에 대해서 평소에 주의를 기울이는 것은 악플을 피하는 기본입니다. 「~이다」라는 단정적 어조는 유달리 무엇을 비판하면서 사용할 때 굉장히 증오가 높아집니다. 또, 「못난 사람, 무식하다」와 같은 난폭한 단어도 꽤 아슬아슬합니다. 특히 트윗이 소문나 버리게 되면 단어밖에 정보를 읽을 수 없는 사람은 난폭한 단어의 의미만을 읽고 분노하게 됩니다.

주어의 크기도 조심해야 됩니다. 「남성은」, 「여성은」, 「한국은」 등 큰 주어와 마이너스 감정을 조합하면 화내는 사람이 증가합니다. 예를 들면 「한국은 바보밖에 없다」라는 글은 농담으로라도 절대로 올리지 맙시다.

이상하게도 주어를 너무 크게 하면 반대로 화를 내는 사람이 적어지는 것은 좀 재미있는 현상이기도 합니다.

❷ 분노에 찬 화제에는 접근하지 않는다

「군자는 위험한 것을 가까이하지 않는다」라는 속담은 Twitter 벽에 붙여 두고 싶을 정도로 중요합니다. 속담에 나와 있는 것처럼 화가 난 사람이 많은 화제에는 접근하지 않도록 합니다. 그러한 화제는 분노로 정신을 빼앗긴 사람이 넘쳐나서 정론도 논리도 통하지 않습니다. 평소 같으면 문제가 되지 않는 말도 분노를 사서 엉망진창이 될 수 있습니다.

화가 난 사람을 140자의 의사소통으로 진정시키는 것은 무리라고 생각합니다. 포기하고 귀여운 동물을 리트윗합시다.

❸ 부정적인 감정은 그대로 쓰지 않는다

자신이 아무리 화가 나 있거나 침울해도, 푸념 등의 부정적인 감정은 인터넷에 그대로 토해 내지 않는 것이 중요합니다. 가공되지 않은 그대로의 감정은 자극이 너무 강합니다.

자극이 강한 트윗은 타인의 마음에 닿기 쉬운 만큼, 반동으로써 한층 더 강한 감정이 돌아오기도 합니다. 내뱉은 부정적인 감정이 몇 배로 증폭되어 돌아오는 것입니다. 아무리 해도 참을 수 없는 일이 있다면 신뢰할 수 있는 사람에게 푸념을 하거나 자신만의 일기장에 쓰는 것을 추천합니다. 답답할

지도 모르지만, 자신의 이름을 걸고 일을 한다는 것은 그런 것입니다.

또, 마이너스 감정도 잘 가공하면 오히려 플러스가 될 수 있습니다. 예를 들면, 제가 일을 하고 있을 때 로봇 청소기가 PC의 케이블을 감아 전원이 꺼져 몇 시간 동안 작업한 데이터가 사라져 버린 적이 있었습니다. 솔직히 꽤 침울했고 기분도 나빴지만, 분노를 터뜨리는 것을 꾹 참고 고양이가 죄상을 손에 들고 있는 사진이 생각나 로봇 청소기에 해 본 결과 팔로워가 수천 명이나 증가했습니다.

❹ 틀렸다면 바로 사과한다

인간은 완벽하지 않기 때문에 아무리 조심해도 뭔가 문제를 일으키게 됩니다. 저도 가끔 헛소문 기사에 걸리거나 잘 모르는 영역의 틀린 이야기를 할 때가 있는데, 뭔가 잘못되었다고 생각하거나 지적을 받으면 바로 철회하고 사과합니다.

사과하는 것은 약점을 보이는 일이 아닙니다. 오히려 제대로 사과할 수 있는 사람은 신뢰감으로 이어집니다.

쏘아도 되는 것은 맞을 각오가 되어 있는 사람만

저는 『코드기어스 반역의 를르슈』라는 애니메이션을 매우 좋아하는데, 이 작품에는 매우 인상에 남는 대사가 있습니다. 그것은 「쏘아도 되는 것은 맞을 각오가 되어 있는 사람뿐이다」라는 것입니다. 이 대사는 SNS의 마음가짐을 아주 잘 나타낸 것 같습니다. Twitter는 좋지도 나쁘지도 않은 아주 공정한 SNS입니다. 공정하고 하고 싶은 말을 할 수 있는 장소라는 것은 공격하면 똑같이 공격받는다는 것입니다. 무언가를 공격한다면 공격받을 각오를 해야 합니다. 당신의 공격

은 자신이 반격당해도 좋다고 생각할 정도의 각오가 되어 있습니까?

저도 마감이 다가오는 월말이 되면 정신이 사나워지기 때문에 짜증이 나서 뭔가를 공격하고 싶어지지만, 꾹 참고 다른 방법으로 스트레스를 발산하도록 의식하고 있습니다. 공격당하면 엄청 아프거든요.

⬤ SNS로부터 마음을 지키자

프리랜서에게 SNS는 인생을 크게 바꿀 가능성이 있는 도구입니다. 하지만 잘못 사용하면 평생 지워지지 않는 마음의 상처를 입을 수도 있습니다. 여기에서도 Twitter의 대책을 예로 들어 보겠습니다.

눈에 띄면 안티가 발생한다

무언가로 눈에 띄거나 유명해지면 100% 안티가 발생합니다. 안티인 사람은 다른 사람이 눈에 띄는 것 자체가 마음에 들지 않는다는 사람이 대부분입니다. 당신이 아무리 말조심하거나 좋은 작품을 만들어도 상관없습니다. 눈에 띄면 반드시 시기가 발생합니다. 그러므로 당신이 일러스트로 활약하려고 한다면, 안티가 발생하여 분별없는 말을 들을 각오를 하세요.

갑자기 욕을 먹으면 깜짝 놀랄 수도 있지만 욕은 무조건 들어야 한다고 각오하면 꽤 내성이 생깁니다. 이 세상은 그런 것, 인간은 그런 것이라고 체념하는 것이 좋습니다.

무시는 최강의 대책

원망이나 질투는 누구에게나 있는 감정입니다. 하지만 SNS에서 일부러 그 감정을 말로써 던지는 사람은 「내 말로 당신에게 영향을 주고 싶다」라는 잠재적인 원망이 있습니다. 그 원망에 어울릴 필요는 없습니다. Twitter일 경우 그 자리에서 뮤트하여 완전히 무시하도록 합시다. 「이런 이야기를 들었습니다」라거나 「상처받았습니다」라며 난감한 모습을 보이면 안 됩니다. 안티는 자신의 말이 효과가 있다고 기뻐하며 공격을 더욱 거세게 합니다.

또, 차단은 차단한 것이 상대에게 전해지기 때문에, 마찬가지로 자신의 말에 반응했다고 안티가 기뻐하게 됩니다. 잘 차단된 화면을 흐뭇해하며 공개하는 사람들도 있습니다. 먼저 어떤 말을 들었을 경우에는 살짝 뮤트합시다.

선제 차단으로 자기방어하자

Twitter에는 숨을 내쉬듯이 분노와 증오를 퍼뜨리고 있는 사람이 있습니다. 그런 사람을 발견하면 즉시 차단합시다. 이것은 선제 차단이라고 불리는 자위책입니다. 아까 차단은 상대방에게 전달된다고 했는데, 이것은 「상대방이 먼저 이쪽을 인식하고 있는 경우」입니다. 「이 사람은 위험해, 관계하고 싶지 않아」라고 자신이 먼저 상대를 인식했을 경우에는 선수를 쳐 차단해 버리면, 만약 이후에 자신의 트윗이 입소문이 나도 상대의 타임 라인에는 표시되지 않게 되므로 발견하기 어려워집니다.

뮤트로 내 질투를 조절하자

SNS에서는 자신의 작품과 타인의 작품을 같은 공간에서 볼 수 있어 명확하게 숫자로 평가를 알게 됩니다. 자신보다 나중에 그림을 그리기 시작한 젊은 사람의 작품은 수만 개의 평가를 얻고 있는데, 자신은 아주 조금의 평가밖에 얻지 못하는 일도 자주 있습니다. 이런 일이 계속되면 마음이 망가져 갑니다.

망가질 바에는 인식하지 않는 게 낫습니다. 즉 당신이 부러워하는 사람, 대단한 사람은 모두 뮤트합시다. 보이지 않게 하는 것은 나쁜 것이 아닙니다. 오히려 반짝이는 것을 계속 보고 눈이 찌부러질 정도라면 보지 않는 편이 안전합니다. 자기 마음은 자기가 지킵시다.

⬤ 프리랜서가 되기 전에 하는 4가지 일

여기에서는 조금 이야기를 되돌려 프리랜서 일러스트레이터로서 독립하기 전에 해두면 좋은 네 가지 일을 소개합니다.

- 연줄을 만든다
- 이사를 간다
- 천만 원을 저금한다
- 일의 의뢰가 충분히 들어오게 된 후에 독립한다

연줄을 만든다

독립하기 전에 연줄을 만드는 것이 이상적입니다. 구체적으로 말하면 프리랜서가 되기 전에 게임회사나 일러스트 제작 회사 등에 취직하여 술자리에 참석하고 업계 사람들을 알아두며 함께 일을 하면서 연줄을 만드는 것입니다. 신출내기 프리랜서가 가장 힘든 것은 일의 의뢰가 들어오지 않는 것입니다. 취업해서 실무 경험을 쌓고 연줄을 만들어 두면 가장 힘든 시기에 연줄을 통해 일을 얻기 쉬워집니다.

간혹 취직을 하지 않고 학생에서 프리랜서가 되는 사람도 있지만, 저는 추천하지 않습니다. 기업에 취업하게 되면 연줄 이외에도 다양한 지식이 몸에 배기 때문입니다. 다른 업계에 취직했다고 해도, 예를 들면 메일이나 전화 등의 비즈니스 매너나 고객을 대하는 방법 등은 공통입니다.

게임회사나 일러스트 제작 회사에서 근무한 경우는 「수요」나 「행동」을 알 수 있는 것도 중요합니다. 대부분의 게임회사나 일러스트 제작 회사는 외주라는 형태로 프리랜서나 타사에 일을 발주하고 있

습니다. 지금 업계에서는 어떤 그림으로, 어떤 사람을 요구하고 있는지, 어떤 대화를 하면 다음 일을 중단시키는지 등 프리랜서가 되고 나서도 도움이 되는 다양한 지식이 몸에 뱁니다.

즉, 게임회사나 일러스트 제작 회사 등에 취직하면 고객인 기업의 기분이나 요구하는 것, 싫어하는 것을 파악할 수 있습니다. 고객의 마음을 알면 앞질러 가서 원하는 것을 제공하기 쉬워집니다.

이사를 간다

프리랜서가 되면 처음 몇 년 동안은 집을 새로 빌리기가 매우 어려워집니다. 따라서 가까운 시일 내에 이사를 원하거나 혹은 현재의 임대료가 비싼 경우 독립 전에 이사를 하는 것이 좋습니다. 임대료는 생활비 중에서 가장 큰 지출이 되기 때문에 주의하세요.

프리랜서의 이사가 어려운 이유는 두 가지가 있습니다. 프리랜서는 사회적 신용도가 낮다는 점과 신출내기라면 지속적인 수입을 증명하기 어렵다는 점입니다. 이 두 가지 때문에 임대 심사를 통과하기가, 새로 집을 빌리기가 어려워집니다.

일본의 경우 사회적 신용도는 정사원으로서 사회보험에 가입되어 있는 것이 크게 작용합니다. 프리랜서는 회사원이 아니며, 사회보험이 아닌 국민건강보험(306페이지)에 가입하므로 자동적으로 사회적 신용도가 낮아집니다. 지속적인 수입 증명이 어려운 것은 신출내기인 몇 년 동안은 연봉이 안정적이지 않기 때문입니다. 집주인 입장에서는 월세를 계속 지불할 수 있을지 알고 싶은 것입니다.

저도 프리랜서가 되고 나서 이사를 할 때는 만반의 준비를 갖추고 임했습니다. 간신히 심사가 통과되어 좋은 집에서 살고 있습니다. 이사에 관한 이런저런 이야기는 블로그에 적어 두었으니 참고하기 바

랍니다.

프리랜서는 사회적 신용도가 낮기 때문에 신용카드도 만들기 어려워집니다. 특히 인터넷 서비스의 결제는 신용카드가 없으면 번거롭거나 경우에 따라서는 결제를 못 할 수도 있기 때문에 회사를 그만두기 전에 신용카드도 2장 이상 만들어 둡시다. 카드가 2장 있으면 문제가 생겨 1장을 사용할 수 없게 되어도 안심할 수 있습니다.

프리랜서가 임대 심사를 통과하기 위해 한 일
http://freenaillust.com/04/19/post-958/

천만 원을 저금한다

프리랜서는 회사원과 달리 매월 정액으로 월급이 지급되지 않습니다. 특히 신출내기 프리랜서는 일이 없어 수입이 제로가 되는 달도 드물지 않습니다. 돈이 들어오지 않아도 집세와 식비, 보험료, 연금 등은 지불하지 않으면 안 됩니다. 따라서 저는 최소한 천만 원은 저축하고 나서 독립할 것을 권합니다. 천만 원의 근거는 반년 동안 무수입으로 버틸 수 있는 금액이기 때문입니다.

예를 들면, 집세를 포함한 생활비가 1개월에 150만 원이라고 하면 (혼자 사는 것을 가정하였습니다. 가족이 있는 사람은 더 큰 금액이 될 것입니다) 총 6개월이면 900만 원입니다. 나머지 100만 원은 질병이나 축의, 부조금 등 급하게 써야 하는 돈입니다. 이렇게 보면 천만 원으로도 빠듯하다는 것을 알 수 있을 것입니다.

'반년이나 무수입이라니 말이 돼?'라고 생각할 수도 있습니다. 그러나 프리랜서는 일을 제대로 해주어도 지불이 다음 달 말에 이루어진다는 특징이 있습니다.

예를 들어, 당신이 1월 초부터 일러스트를 제작하여 1월 말에 납품했다고 합시다. 그렇게 되면 돈이 계좌로 입금되는 것은 2월 말이 됩니다. 즉, 실제로 돈이 계좌로 입금될 때까지 약 한 달을 기다려야 합니다.

게다가 책 표지의 일러스트 작업 등에서 자주 있는 일은, 책이 출간되고 다음 달 말에 지불되는 패턴입니다. 앞의 예시에 맞춰 볼까요? 만일 책의 출간일이 2월 중순이라고 한다면, 당신이 일러스트를 1월 말에 납품해도 돈이 들어오는 것은 3월 말이 됩니다. 실제로 두 달 동안 돈이 수중에 들어오지 않는다는 것입니다.

더 이야기하자면, 예정되어 있던 안건이 갑자기 취소되어 상대방이 체크하는데 시간이 걸리는 바람에 납품이 늦어져 돈의 지불이 그 다음 달 말이 되어 버리는 일도 있습니다. 이와 같이 프리랜서의 수입은 불안정해지기 쉽기 때문에 저금이 중요합니다.

프리랜서에게 있어서 저금은 게임으로 말하면 라이프 포인트와 같은 것입니다. 제로가 되면 게임 오버입니다. 초기의 라이프 포인트는 가능한 한 높은 상태 즉, 1,000만 원이든 2,000만 원이든 저축하여 여유가 있는 상태에서 시작하는 것을 추천합니다. 계좌에 많은 돈이 있으면 마음에 여유가 생겨 멘탈을 유지하기 쉽다는 장점도 있습니다.

일의 의뢰가 충분히 들어오게 된 후에 독립한다

「프리랜서가 되겠습니다. 일을 그만두었습니다! 일자리를 구하고 있습니다!」라고 생각한다면 많은 경우 실패합니다.

프리랜서 일러스트레이터로서 일을 계속해 나갈 수 있는 기준 중 하나는 「일러스트를 인터넷에 투고하는 것만으로 아무것도 하지 않아도 일이 들어온다」는 것입니다. 만약, 당신이 일러스트를 SNS 등

에 1년 이상 투고하고 있지만 한 번도 일의 의뢰가 들어오지 않는다면 독립하기 위한 기술력이나 지명도가 부족하다는 것입니다. 1년에 한 번, 가끔 의뢰가 들어오는 수준으로도 아직 부족합니다. 몇 달에 한 번, 일이 들어오는 수준이라면 빠듯하게 해 나갈 수 있을지도 모릅니다.

　제가 왜 이렇게 생각하는가 하면, 현대의 일러스트 일은 편집자나 디렉터 등 그림을 발주하는 측의 고객이 자신이 원하는 일러스트레이터를 찾고 직접 의뢰를 하기 때문입니다. 이렇게 된 데에는 SNS 보급의 영향이 큽니다. SNS에서는 팔로워 수나 「좋아요」의 수 등 다른 사람의 평가를 숫자로 볼 수 있게 되어 잔혹할 정도로 누가, 어떻게 인기가 많은지를 알기 쉽게 되었습니다. 원하는 그림이나 다른 사람으로부터 평가를 받고 있는 사람을 찾는 것이 간단합니다.

　이런 이유 때문에 「충분히」 일이 들어오기 전에는 프리랜서는 시기상 조일지도 모릅니다.

⬤ 신출내기 프리랜서의 영업

조금 전에 충분히 일이 들어오고 나서 프리랜서가 되라고 이야기했습니다. 하지만 운의 요소도 얽혀 있으므로 프리랜서가 된 이상 들어오는 일에만 지나치게 의존하는 것도 위험합니다. 신출내기 프리랜서에게 추천하는 영업 방법을 4가지 소개합니다.

- 연줄을 늘린다
- 중개 회사에 등록한다
- 방문 영업을 한다
- SNS에서 활동한다

연줄을 늘린다

연줄이 왜 중요한지는 앞에서 말한 대로입니다. 연줄을 사용한 영업 방법으로 자주 하는 것이 회사원으로 일하고 있을 때 만난 지인을 의지하는 것입니다. 독립하면 지인 한 사람 한 사람에게 정중하게 「오랜만입니다」, 「이전에는 신세를 졌습니다」, 「독립했습니다」, 「일을 맡을 수 있습니다」, 「포트폴리오를 첨부」, 「다음에 한잔합시다」라는 내용의 메일을 보냅시다.

당연하지만 일괄 송신이나 똑같은 문장을 복사해서 보내는 것은 자신의 이미지에 좋지 못합니다. 하지 마세요. 개개인에게 정중하게 글을 써서 성의를 보여 주는 것이 중요합니다.

중개 회사에 등록한다

일러스트와 디자인 등에는 다양한 기업에서 일감을 수주하여 등록

된 크리에이터에게 일을 소개하는 중개 회사가 있습니다. 중개 회사에 등록을 하면 비교적 쉽게 일을 소개받을 수 있습니다. 실적이나 지명도가 부족한 신출내기 프리랜서에게는 매우 고마운 존재입니다.

그중에서도 「클라우드 웍스」나 「랜서스」 같은 매칭 서비스는 유명합니다. 하지만 저는 이 서비스를 개인적으로 추천하지는 않습니다. 왜냐하면 기본적으로 누구나 등록할 수 있는 매칭 서비스이기 때문입니다. 누구나 등록할 수 있다는 것은 기술력이 담보되지 않기 때문에 프리랜서로서 확실하게 실적이 되는 일이나 그것만으로 먹고 살 수 있는 수준의 돈이 되는 일은 거의 없습니다.

따라서 중개 회사를 선택할 때는 반드시 등록할 때 심사가 있는 회사를 선택합니다. 등록하기 어렵다는 것은 그만큼 수준 높은 일이 있다는 뜻입니다.

단, 중개 회사에서 받는 일은 아무래도 금액이 저렴해지기 쉽습니다. 구체적으로 말하면 중개 회사를 통하지 않고 회사에서 직접 일을 받았을 경우의 3분의 1 정도입니다. 예전에 저에게 게임 제작 회사와 중개 회사 양쪽 모두에서 같은 일이 들어온 적이 있었는데, 똑같은 업무 내용에서 약 5배의 금액 차이가 났습니다. 물론 다섯 배 비싼 제작사의 직접 의뢰를 맡았습니다. 저로서도 굉장히 깜짝 놀랐던 일이라 지금도 생생하게 기억하고 있습니다.

이렇게 이야기하면 중개 회사가 너무 심한 것이 아닌가 라고 생각할 수도 있겠지만 오해는 마세요. 금액이 낮아지는 데는 확실한 이유가 있습니다.

하나는 중개회사도 이익이 있어야 한다는 점입니다. 이익이 나지 않으면 회사를 유지하거나 직원들에게 월급을 줄 수 없으니까요.

두 번째는 「트러블의 보증을 위해서」입니다. 모든 프리랜서가 그렇지는 않지만 마감 시간까지 상품이 되는 수준의 일러스트를 납품할 수 없거나 도중에 연락을 모두 끊고 도망치는 사람도 있습니다. 중개 회사는 이런 트러블이 발생할 경우 수정을 사내에서 하거나 다른 크리에이터에게 의뢰하기도 합니다. 이러한 위험을 중개 회사가 떠맡고 있기 때문에 그만큼의 비용을 확보해 놓고 있는 것입니다. 결코 부당하게 취하는 것은 아닙니다.

또한 중개 회사는 크리에이터들에게도 메리트를 제공하고 있습니다. 낯선 사람과의 대화가 서툴거나 돈 협상에 익숙하지 않거나, 계약 절차에 지식이 없는 경우 협상이나 절차를 대신 처리해 주기도 합니다. 중개 회사를 통하지 않는 직접 거래의 경우에는 체불 등의 금전 트러블이나 무리한 횟수의 리테이크(다시 그리기나 수정)가 발생할 수 있는데 이러한 문제로부터 크리에이터를 보호해 주는 역할도 합니다.

그러나 일러스트레이터로서 「여유를 가지고」 돈을 벌려고 하는 경우, 어떻게 해야 중개 회사를 경유하지 않고 직접 일을 의뢰받을 수 있을까가 중요해집니다. 그러기 위해서 필요한 것이 신뢰감을 높이는 것입니다. 앞서 설명한 바와 같이 신뢰감을 높이면 기업으로부터의 직접 의뢰가 한층 증가합니다.

방문 영업을 한다

여기서 말하는 방문 영업이란 포트폴리오를 여러 제작 회사나 출판사에 보내거나 직접 방문하는 것입니다. SNS가 흔치 않았던 시절에는 주류의 영업 방식이었지만, 현대에는 많이 줄고 있습니다. SNS 덕분에 일러스트레이터를 찾아 의뢰하는 것이 쉬워졌기 때문입니다.

출판사 등 예전부터 있던 업계는 접수하는 곳이 많기 때문에 출판계의 일러스트 일을 하고 싶은 사람은 방문 영업을 하는 편이 좋습니다. 참고로 최근에는 포트폴리오를 인쇄한 것보다 PDF 등으로 작품을 정리하여 메일로 보내는 것이 일반적입니다. 인쇄물은 보관하기도 힘듭니다.

방문 영업에서 가장 중요한 것은 「상대방의 일정을 생각하는 것」입니다. 반드시 홈페이지의 연락처로 「일러스트 일로 방문을 하고 싶습니다만, 가능할까요?」, 「메일로 포트폴리오를 보내고 싶습니다만, 봐주시겠습니까?」라고 연락하여 미리 약속을 잡읍시다. 상대방의 사정을 묻지 않고 포트폴리오를 보내 버리거나 갑자기 방문하면 당황하게 됩니다. 반드시 약속을 하고 상대의 일정에 맞추도록 합시다.

SNS에서 활동한다

현대에는 pixiv나 Twitter 등의 인터넷상에 일러스트를 투고하여 그 일러스트를 본 고객으로부터 의뢰를 받는 일이 매우 많아졌습니다.

제 일도 주 고객 이외에는 100% 인터넷을 통해 의뢰가 들어오고 있습니다. 앞에서 이야기한 대로 현대의 일러스트레이터에게 있어서 인터넷과 SNS는 최대의 영업 도구라고 해도 좋을 것입니다.

● 언젠가 도움이 되는 작은 팁

PART 3 마지막으로 일의 작은 팁이나 일을 해 나감에 있어서 필요한 사고방식을 이야기합니다. 언젠가 여기에 정리한 것이 도움이 되기를 바랍니다.

개인과 일하는 요령

기업과 거래하지 않고 개인과 일을 할 때는 원고료를 할부로 받도록 합시다. 예를 들어 10만 원짜리 일이라면 러프를 제출한 시점에서 5만 원을 받고 완성품을 제출하여 납품이 완료되면 나머지 5만 원을 지불하도록 하는 것입니다. 이렇게 하면 개인과의 일에서 가장 발생하기 쉬운 체불 위험을 줄일 수 있습니다.

첫 번째 일은 특히 접수를 잘해야 한다

인간관계는 첫인상이 중요하다는 말을 자주 합니다. 프리랜서의 업무에서도 마찬가지입니다. 기본적으로 기획이라는 것은 진행이 더딘 법입니다. 그래서 「메일을 곧바로 회신해 준다」, 「러프를 곧바로 보낸다」 등의 속도감이나 대응이 좋은 거래는 매우 좋은 인상을 줄 수 있습니다. 첫인상은 좀처럼 바뀌지 않습니다. 그렇기 때문에 '첫 회에 이 사람은 대단하다!'라고 생각하면 단골이 될 확률이 높아집니다.

참고로, 저는 절대로 놓치고 싶지 않은 일이나 거래처에는 계약이나 교섭이 성사된 그날에 러프를 보내고 있습니다. 일에서는 「스피드」가 꽤 강한 무기가 됩니다.

자기소개는 최고의 영업

첫 회의나 협의에서는 대부분의 경우 간단한 자기소개를 할 기회가 있습니다. 이 자기소개 시간은 「내가 무엇을 해왔는지, 어떤 일을 할 수 있는지」를 자연스럽게 전달할 수 있기 때문에 최고의 영업 시간이 될 것입니다. 가능하다면 도안 베리에이션에 여유를 두어 작품을 보여 주면서 이야기하도록 합시다.

고객으로서도 신뢰할 수 있는 크리에이터를 새롭게 확보하는 것은 힘듭니다. 그래서 과거에 거래하여 신뢰감이 있었던 크리에이터는 새로운 기획에도 참여해 주기를 바랍니다. 첫 번째 자기소개 자리에서 할 수 있는 일의 폭을 보여 주면 같은 고객으로부터 다시 의뢰를 받을 수 있는 기회로 이어집니다.

원고료 교섭의 비법

돈 협상은 부담이 됩니다. 저도 매번 마음이 조마조마합니다. 우선은 예산을 듣는 것이 중요합니다. 상대의 예산을 크게 초과해 버리면 받고 싶은 일을 놓쳐 버릴지도 모릅니다. 그렇기 때문에 예산을 기준으로 봅니다.

경험으로 보면 예산의 1.3배 혹은 1.4배 정도까지는 교섭이 통과되는 경우가 많습니다. 예를 들어 상대의 예산이 100만 원일 경우는 130만 원 또는 140만 원 정도까지는 인상해 줄 수 있는 가능성이 있다는 계산입니다. 그러나 그때에는 '140만 원으로 해 주세요!'가 아니라 예를 들면 「화면에 등장하는 캐릭터가 많기 때문에 그만큼 힘이 든다」라든지 「다른 회사의 의뢰에서는 같은 그림을 150만 원에 그렸다」 등 140만 원으로 해 주기를 바라는 이유를 이야기합시다. 분명하

게 이야기할 수 있는 것이라면 이유는 뭐든 상관없습니다. 고객이 납득하고 값을 올려줄 정도의 설득력이 있으면 좋습니다.

이런 돈 이야기를 하면 좀 나쁘게 생각할 수도 있겠지만, 고객은 최대한 싸게 살 권리가 있으며 만드는 쪽의 크리에이터는 최대한 비싸게 팔 권리가 있다는 것을 잊지 마세요. 제일 안 좋은 것이 불만스러운 금액에 일을 맡아서 기분 나쁘게 일하거나 나중에 불평하는 것입니다. 원고료에 불만이 있다면 계약 전에 납득할 수 있을 때까지 협상합시다.

복수의 수입원을 가지다

프리랜서는 일이 중단되는 경우도 있습니다. 그렇기 때문에 수입을 안정시키기 위해 여러 수입원을 가지는 것이 중요합니다.

최근에는 pixivFANBOX와 Skeb 등 크리에이터의 수입원이 되는 서비스가 많아졌습니다. 수입원은 본업을 포함하여 3개 이상이면 안정됩니다. 저의 경우는 「그림 그리는 일」, 「서적의 인세」, 「자비 출판의 매상(동인지)」, 「블로그」, 「일러스트에 도움이 되는 도구의 판매」 등이 있습니다. 본업 이외의 수입은 적어도 상관없습니다. 어쨌든 수입이 0원인 달을 피하도록 합시다.

크리에이터 전문 건강보험

사람이 살다 보면 감기에 걸리거나 부상을 입는 등 병원 신세를 질수 있습니다. 그럴 때 목돈이 나가는 것을 막아 주는 것이 바로 건강보험입니다. 회사원은 「직장보험」이라는 건강보험에 가입할 의무가 있으며 회사원 이외의 프리랜서, 개인사업주는 「국민건강보험」에 가입할 의무가 있습니다.

그러나 국민건강보험은 돈을 벌면 벌수록 지불하는 금액이 높아집니다. 따라서 종합소득세 신고를 정확히 하고 건보료 조정 신청 제도를 잘 이용하도록 합니다.

확정 신고는 프로에게 맡기자

프리랜서로 일을 하는 데 있어서 피할 수 없는 절차가 「확정 신고」입니다. 즉, 확정 신고란 간단히 말하면 「올해 ○○원 벌었으니까, 이 정도 세금을 냅니다!」라고 국가에 전달하기 위해 계산하여 서류를 작성하는 작업입니다.

이러한 작업은 세무사에게 부탁하는 것이 득이 되는 경우가 많습니다. 절세 조언을 해주는 것은 물론, 확정 신고를 스스로 하지 않는 만큼 그 시간에 다른 일을 할 수 있기 때문입니다. 저는 이제 모든 것을 세무사에게 맡기고 있습니다. 제가 직접 하던 시절에 비해 압도적으로 편안하고 안정감이 있습니다. 어느 정도 이상의 수입이 되면 세무사에게 의뢰를 하도록 합니다.

그리는 재미를 못 느끼면

그림 그리는 일을 직업으로 할 수 있는 레벨이 되고 매일매일 직장에서 그림을 계속 그리다 보면 즐거움을 느끼지 않게 될 수가 있습니다. 항상 즐거워하며 행복하게 그리는 사람도 있지만. 저는 「귀찮다」라든지 「일하고 싶지 않다」라고 느끼는 타입입니다. 한때는 그림을 그리는 즐거움을 잊어버려서 슬픈 생각이 들기도 했습니다.

그런데 어느 순간 저는 「그림 그리는 것이 완전히 나의 일부가 되었다」는 것을 알게 되었습니다. 그림을 그리는 것이 나에게 있어서

'「보통」으로 할 수 있는 일이 되었구나!'라고 생각하며 편안하게 그릴 수 있게 되었습니다.

책을 읽으신 분들도 너무 많이 그려서 그리는 재미를 못 느낀다고 생각하는 분들도 계실 것입니다. 당신은 그림의 즐거움을 잊은 것이 아니라, 그리는 것이 삶의 일부가 될 정도로 노력한 것입니다.

⬤ 마지막으로

『그림 잘 그리는 법』을 읽어 주셔서 감사합니다.

이 책은 전혀 그림을 그려 본 적이 없는 초보자부터 그림을 잘 그리고 싶은 중급자, 그리고 진심으로 프로를 목표로 하는 사람이나 이미 프로인 사람까지 그림을 그리고 있는 모든 사람에게 도움이 되었으면 하는 마음으로 집필했습니다.

만족하셨나요? 조금이라도 도움이 되셨나요?

이 도서는 그림을 그릴 줄 아는 사람들이 말하는 「보통」을 가능한 한 알기 쉽게 언어화한 책입니다. 이 책을 읽고 「이런 것은 일반적으로도 아는 거잖아?」라고 생각하는 사람이 있다면, 사실 맞습니다.

여기서는 보통의 일밖에 언급하고 있지 않습니다. 아주 보통의 일, 그러나 보통이기에 가장 어렵고 가장 중요한 일입니다.

저는 다행히도 여러 가지 일로 그림을 잘 그리는 사람이나 일을 잘하는 사람, 존경하는 사람들을 만나 보았습니다. 대단한 사람은 재능이 대단하다기보다는 「보통」의 레벨이 대단합니다. 보통의 것을 매일 안정되게 높은 레벨로 해내는 것이 대단한 사람들을 지탱하는 원천입니다. 그러한 사람들을 가까이서 보고 '무엇인가를 성취하는데 지름길은 없고 「보통」을 매일 쌓아 올리는 것밖에 없다'고 느꼈던 것이 이 책의 집필 계기입니다.

사실 이 책처럼 다양한 계층을 위한 책은 쓰기가 어려워 불안했습니다. 이 책의 타깃은 PART 1, PART 2, PART 3이 모두 다르기 때문에 정보의 밀도가 약하면 어떤 사람이 읽어도 만족할 수 없는 어중간한 책이 되어 버리기 때문입니다.

그래서 모든 장에서 가능한 한 많은 정보를 담아 집필했습니다. 본업과의 관계도 있고 해서 집필에 3년 이상 걸렸습니다. 몇 번인가 Twitter 등에 이 책의 이야기를 했는데, 실제로 출판하기까지 시간이 많이 걸려 정말 미안합니다. 하지만 시간을 들인 만큼 자신 있게 여러 사람에게 추천할 수 있는 책이 되었다고 생각합니다.

이 책을 집필하는데 있어 각종 서포트를 해 주신 편집자 스기야마 씨, SB크리에이티브의 여러분, 그리고 이 책의 출판에 관련된 모든 분들에게 감사드립니다.

마지막으로 이 책의 삽화를 그리며 퇴고에 협조해 준 사랑하는 아내, 그리고 세상에서 가장 귀여운 모델이 되어 준 사랑하는 가족 쿠스케(문조)에게 감사를 드립니다.

-요-시미즈-

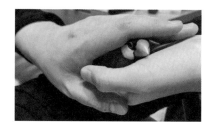

그림 잘 그리는 법

1판 1쇄 발행 2022년 10월 14일
1판 2쇄 발행 2023년 1월 27일

저　　자 | 요-시미즈
역　　자 | 고영자
발 행 인 | 김길수
발 행 처 | (주)영진닷컴
주　　소 | (우)08507 서울특별시 금천구 가산디지털1로 128
　　　　　STX-V 타워 4층 401호
등　　록 | 2007. 4. 27. 제16-4189호

©2022., 2023. (주)영진닷컴

ISBN | 978-89-314-6747-5

YoungJin.com Y.
영진닷컴